謹以此书献给

中央美術學院

建校100周年

This volume is presented in honor of the one hundredth anniversary of the founding of the Central Academy of Fine Arts.

中央美术学院
美术馆藏精品大系

SELECTED ARTWORKS FROM THE CAFA ART MUSEUM COLLECTION

总 主 编　范迪安
执行主编　苏新平　王璜生　张子康

Editor-in-Chief　Fan Di'an
Managing Editors　Su Xinping, Wang Huangsheng, Zhang Zikang

中国当代艺术卷
CONTEMPORARY CHINESE ART

上海书画出版社

《中央美术学院美术馆藏精品大系》

顾问委员会（按姓氏笔画排序）

广 军　王宏建　王 镛　孙为民　孙家钵　孙景波　邵大箴　张立辰　张宝玮

张绮曼　邱振中　杜 键　易 英　钟 涵　郭怡孮　袁运生　靳尚谊　詹建俊

潘公凯　薛永年　戴士和

总 主 编　范迪安

执行主编　苏新平　王璜生　张子康

编辑委员会

主 任　高 洪　范迪安　徐 冰　苏新平

委 员（按姓氏笔画排序）

马 刚　马 路　王少军　王 中　王华祥　王晓琳　王 敏　王璜生　尹吉男

吕品昌　吕品晶　吕胜中　刘小东　许 平　余 丁　张子康　张路江　陈 平

陈 琦　宋协伟　邱志杰　罗世平　胡西丹　姜 杰　殷双喜　唐勇力　唐 晖

展 望　曹 力　隋建国　董长侠　朝 戈　喻 红　谢东明

分卷主编

《中国古代书画卷》主编　尹吉男　黄小峰　刘希言

《中国现当代水墨卷》主编　王春辰　于 洋

《中国现当代油画卷》主编　郭红梅

《中国现当代版画卷》主编　李垚辰

《中国现当代雕塑卷》主编　刘礼宾　易 玥

《中国当代艺术卷》主编　王璜生　邱志杰

《中国现当代素描卷》主编　高 高　李 伟　李 莎

《中国新年画、漫画、插图、连环画、绘本卷》主编　李 莎　李 伟　高 高

《现当代摄影卷》主编　蔡 萌

《外国艺术卷》主编　唐 斌　华田子　胡晓岚

目录

I

总序

范
迪
安

中
央
美
术
学
院
院
长

中央美术学院乃中国现代历史之第一所国立美术学府。自 1918 年中央美术学院前身——北京美术学校初创之始，学校即有意识地收藏艺术作品，作为教学的辅助。早期所藏品皆由图书馆保管，其中有首任中国画系主任萧俊贤的多幅课徒稿、早期教授西画的吴法鼎和李毅士的作品，见证了当时的教学情况与收藏历史。1946 年，徐悲鸿先生执掌国立北平艺术专科学校后，尤其重视收藏工作，曾多次鼓励教师捐赠优秀作品，以充实藏品。馆藏李可染、李苦禅、孙宗慰、宗其香等艺术家的多幅佳作即来自这一时期。

1949 年 3 月，徐悲鸿先生在主持国立北平艺专校务会时提出了建立学院陈列馆的设想。1950 年，中央美术学院成立，陈列馆建设提上日程。1953 年，由著名建筑师张开济先生设计、坐落于北京王府井帅府园的中华人民共和国第一个专业美术馆得以落成，建筑立面上方镶嵌有中央美术学院教师集体创作的、反映美术专业特征的浮雕壁画。这座美术馆后来成为中央美术学院陈列馆，此后，学院开始系统地以购藏方式丰富艺术收藏，通过各种渠道购置了大批中国古代书画、雕塑及欧洲和苏联的艺术作品等。徐悲鸿、吴作人、常任侠、董希文、丁井文等先生为相关工作付出了诸多心血。如常任侠先生主持了一批 19 世纪欧洲油画的收藏，董希文先生主持了诸多中国古代和近代艺术珍品的购置。值得一提的是，中央美术学院引以为傲的优秀毕业作品收藏也肇始于这一时期。

改革开放以后，中央美术学院的教学交流活动和国际学术交流日益蓬勃，承担收藏、展示的陈列馆在这一时期继续扩大各类收藏，并在某些收藏类型上逐渐形成有序的脉络，例如中央美术学院的优秀学生作品收藏体系。为了增加馆藏，学院还曾专门组织教师在国际著名博物馆临摹经典油画。而新时期中央美术学院的收藏中最有分量的是许多教师名家的捐赠，当时担任院长的靳尚谊先生就以身作则，带头捐赠他的代表作品并发起教师捐赠活动，使美术馆藏品序列向当代延展。

2001 年，中央美术学院迁至花家地校园后，即筹划建设新的学院美术馆。由日本著名建筑师矶崎新设计的学院美术馆于 2008 年落成，美术馆收藏也迈入新的发展阶段。一是藏品保存的硬件条件大幅提高，为扩藏、普查、研究夯实了基础；二是在国家相关文化政策扶持和美院自身发展规划下，美术馆加强了藏品的研究与展示，逐步扩大收藏。通过接收捐赠，新增了滑田友、司徒乔、秦宣夫、王式廓、罗工柳、冯法祀、文金扬、田世光、宗其香、司徒杰、伍必端、孙滋溪、苏高礼、翁乃强、张凭、赵瑞椿、谭权书等一大批名家名师和中青年骨干的作品收藏，并对李桦、叶浅予、王临乙、王合内、彦涵、王琦等先生的捐赠进行了相关研究项目，还特别新增了国际知名艺术家的收藏，如约瑟夫·博伊斯、A·R·彭克、马库斯·吕佩尔茨、肖恩·斯库利、马克·吕布、阿涅斯·瓦尔达、罗杰·拜伦等。

文化传承是大学的重要使命，艺术学府尤当重视可视文化的保护、传承与弘扬。中央美术学院美术馆在全国美术馆系里不仅是建馆历史最早行列中的代表，也在学术建设和管理运营上以国际一流博物馆专业标准为准则，将艺术收藏、研究、保护和展示、教育、传播并举，赢得了首批"国家重点美术馆"的桂冠。而今，美术馆一方面放眼国际艺术格局，观照当代中外艺术，倚借学院创造资源，营构知识生产空间，举办了大量富有学术新见的展览，形成数个展览品牌，与国际艺术博物馆建立合作交流，开展丰富的公共教育和传播活动；另一方面，积极开展艺术收藏和藏品的修复保护，以藏品研究为前提，打造具有鲜明艺术主题的展览，让藏品"活"起来，提高美术文化服务社会公众的水平。例如，在国家艺术基金的支持下，以馆藏油画作品为主组成的"历史的温度：中央美术学院与中国

具象油画"大型展览于 2015 年开始先后巡展全国十个城市，吸引了两百一十多万名观众；以馆藏、院藏素描作品为主体的"精神与历程：中央美术学院素描 60 年巡回展"不仅独具特色，而且走向海外进行交流，如此等等，都让我们愈发意识到美术馆以藏品为基、以学术立馆的重要性，也以多种形式发挥藏品的作用。

集腋成裘，历百年迄今，中央美术学院的全院收藏已蔚为大观，逾六万件套，大多分藏于各专业院系，在教学研究和学术交流中发挥作用，其中美术馆收藏的艺术精品达一万八千余件。值此中央美术学院百年校庆之际，在多年藏品整理与研究的基础上，在许多教师和校友的无私奉献与支持下，中央美术学院美术馆遴选藏品精华，按类别分十卷出版这套《中央美术学院美术馆藏精品大系》，共计收录一千三百余位艺术家的两千余件作品，这是中央美术学院首次全面性地针对藏品进行出版。在精品大系中，除作品图版外，还收录有作品著录、研究文献及艺术家简介等资料，以供社会各界查阅、研究之用。

这些藏品上至宋元，下迄当代，尤以明清绘画、20 世纪前半叶中国油画、1949 年以来的现实主义风格绘画为精。中央美术学院的历史既是一部中国现代美术教育的历史，也是一部怀抱使命、群策群力、积极收藏中国古代书画、现当代艺术和外国艺术的历史，它建校以来的教育理念及师生的创作成为百年来中国美术历史的重要缩影，这样的藏品也构成了中央美术学院美术馆的收藏特点，成为研究中国百年美术和美术教育历程不可或缺的样本。

发展艺术教育而不重视艺术收藏，则不能留存艺术的路径和时代变化。艺术有历史，美术教育也有历史，故此收藏教学成果也构成了历史的一部分，它让后人看到艺术观念与时代的关系。如果没有这些物证，后人无法想象历史之变，也无法清晰地体会、思考艺术背后的力量和能量。我们研究现代以来中国美术教育的历史，不仅要研究艺术创作史、教育理念史，也要研究其收藏艺术品的历史。中国美术教育的一个重要特色，即在艺术学府里承担教学的教师都是在艺术创作上富有造诣的艺术家，艺术名校的声望与名家名师的涌现休戚相关。百年来中央美术学院名师辈出、名家云集，创作了大量中国美术经典和优秀作品，描绘和记录了中国社会的沧桑巨变，塑造和刻画了中华民族的精神气象，表现和彰显了中国艺术的探索发展，许多作品由中国国家博物馆、中国美术馆等重要机构收藏，产生了极为广泛和深远的社会影响。把收藏在学院美术馆的作品和其他博物馆、美术馆的藏品相印证，可以进一步认识中央美术学院在中国美术时代发展中的重要地位；对馆藏作品的不断研究和读解，有助于深化对美术历史的认知和对中国美术未来之路的思考。

优秀艺术作品的生命是永恒的，执藏于斯，传布于世，善莫大焉。这套精品大系的出版，是献给中央美术学院建校 100 周年的学术厚礼，也是中央美术学院在新时代进一步建设好美术馆的学术基础。所有的藏品不仅讲述着过往的历史，还会是新一代央美人的精神路标，激励着他们不断创新艺术，创造出无愧于时代和人民，也无愧于可被收藏的艺术。

II 分卷前言

　　关于中央美术学院当代艺术的收藏，谈起来略为复杂，因为这个问题关涉到时间的纬度及对当代艺术定义与理解的维度。中国当代艺术发生发展的时间较晚，也有很多不确定的时间及形态的界定，当代艺术本身就具有不确定的因素或进行时的特征，因此，作为学院的美术馆，如何介入当代艺术的收藏工作，如何对正经由时间的过滤和筛选过程中的当代艺术进行美术馆收藏，特别是与青年艺术教学相辅相成的学院收藏，这确实是一项需要慎重为之的重要工作。

　　尽管学界对"当代艺术"，特别是"中国当代艺术"的范畴与定义较为模糊，难以界定，歧义也较多，但是，"当代艺术"作为一种与"时间"、与"形态"、与"精神和观念"相存的艺术方式，也作为与艺术史相关的现实存在与论述对象，却一直被论及并被高度关注着。

　　从"时间"的轴线上，中国的"当代艺术"是与20世纪80年代以来，改革开放之后所引发的文化变革、思想解放、美术思潮更迭有关，在中国特殊的文化情境和艺术史进程中，"现代艺术"与"当代艺术"总是相交叉甚至是互为一体的，这样也使我们对"当代艺术"的论述显得既更加艰难，但又似乎可以简单化概括性一些。其实，在一种重大变革的"时间"中，文化受到重大冲击是无法避免的。回应这样的"重大冲击"成为中国当代艺术在"时间"——特定历史阶段的自觉表现，尽管这样的表现又被认为是对西方的"简单模仿"，但是也被认为具有"创造性"和"时代性"，对中国当代文化史产生重要的意义。那么，我们有必要追溯其"形态"方面的意义、特征与方式。

　　当代艺术是一种具有当代文化形态的艺术，何谓"当代文化形态"？我们认为，应该是具有对当代社会、现实、人的生存状态、思想方式等的关怀和表达；具有在艺术的历史与现存之间的连接与跨越；具有在艺术形式方面新的尝试、实验与突破，在艺术的感知方式和能力上有新的可能性及新的场域；具有与时代的新科技、新媒介、新观念等密切相关的实验以拓宽感知与表达的领域等。在这里，当代文化形态背后支撑着的最重要的因素，就是"精神"的当代体现与"观念"的时代变革。

　　"艺术观念"涉及艺术史的突破与思想史的革命，中国宋代开始出现的"文人画"现象并逐渐占据中国艺术史的主流，其实是一种"艺术观念"的转型。而在现当代，艺术中的观念变化引发了对原有的艺术史的质疑与突围，也同时呼应甚至引领着时代与社会思想观念的转变，这其中包括对审美一元化和专制性、文化的多元化与开放性、人的主体性与自觉自主等问题与观念的挑战与实践。中国的当代艺术是在这样的观念变革中不断地实验与前行的。

　　中央美术学院美术馆的中国当代艺术收藏工作的指导思想基本建立在这样的认识基础上，而在具体的收藏工作上，我们却是非常谨慎而不断反思及努力着。

　　中央美院美术馆的当代艺术收藏主要有这样三个来源：

　　一是近十年来，特别是最近几年，一批与中央美院有密切关系，包括有学习经历和教学经历等，并在当代中国艺术界有着重要影响的艺术家捐赠了他们珍贵的有代表性的作品，从徐冰、隋建国、苏新平、谭平、展望、刘小东、方力钧、邱志杰、宋冬、刘庆和、武艺、江大海、夏小万、张国龙、王春犁，到冯梦波、林一林、王友身、杨福东、孙原、彭禹、琴嘎、曹斐、向京、朱加、尹朝阳、李松松、邬建安，特别是老一辈的袁运生、潘公凯、邱振中先生等，都慷慨地为母校的收藏及当代艺术研究奉献了精品力作和有关创作背景的文献资料。

二是近些年来，在中央美院的一些重要展览如"中央美术学院造型学院提名展""CAFA教师——中央美术学院教师创作特展""CAFAM双年展""CAFAM未来展""北京国际摄影双年展"等展览上，我们争取并得到了艺术家的极大支持，入藏了不少难得的作品。如如吕胜中、陈文骥、吕品昌、陈琦、喻红、王玉平、姜杰、王华祥、曹晖、张大力、王庆松、缪晓春、王宁德、王郁洋、杨宏伟、卢征远等等。

三是历年来，中央美院一直关注收藏优秀的毕业生作品，其中实验性的当代艺术也在关注收藏之列，但是在这样的收藏工作中，如何对正在发展过程中的青年艺术家实验性的作品做出收藏的判断，这确实是一项有极大难度的工作。这次将我们在中国当代艺术方面历年的藏品精选部分呈现出来，包括早期收藏的洪浩、韦嘉、仇晓飞、王光乐等人的毕业作品，还有近年收藏的张小涛、李洪波、张文超、焦朦、高蓉、潘琳、吴梦诗等人的毕业创作，这多少可以看到我们的工作和判断力。

从中央美术学院美术馆中国当代艺术的收藏可以明显地感受到，中央美院的开放性与多元性，在这多年的收藏积累中，特别可以看到这样几个突出的面向与特点：

一，这些藏品以小见大地展现了中国当代艺术的发展与现状，更可以说是中国当代艺术史的缩影，在这缩影中，我们看到的是这样的当代艺术家们持续的实验精神和后发的创造力，他们一直处于中国当代艺术的最前沿和中坚阵营，为国际格局中的当代艺术贡献着中国的文化思想与才智。

二，这些当代艺术家为数不少是在中央美术学院参与了教学工作，他们的艺术视野、学术思想、创作理念、观念表达、实验手法等，无不在他们的教学实践中得到体现与传递，从而形成了中央美术学院多元而开放的教学氛围，极大地激发着开放性、实验性的艺术教育实践，促进了与国际前沿文化思想与艺术教育多方位对话的可能性。

三，这些当代艺术藏品的呈现，也一定程度追踪和检验着中央美院艺术实验教学的发展成果，以及青年艺术家们社会实践介入的能力和作为。当代艺术的社会介入性并不仅仅在于作品的表达表现结果，而更重要的是作为"人"的艺术家在时代与现实中的所思所为。

四，我们同时可以看到中央美院美术馆对中国当代艺术，以及中央美院与中国当代艺术史关系的高度重视和富于建设意义的努力，这项工作虽然取得了稍具规模的成果，但是，我们的缺失依然很多很多，我们需要进一步地补课再补课，努力朝着建立系统化的中国当代艺术收藏方向持续工作。

因此，在这里，我们深深感谢这么多的艺术家们对中央美术学院、对母校浓浓的挚爱与无私的支持！希望更多的艺术家们关爱我们、支持我们！我们将加倍努力！

王璜生

袁运生

纵浪文化

2010年
200cm × 660cm
布面油彩

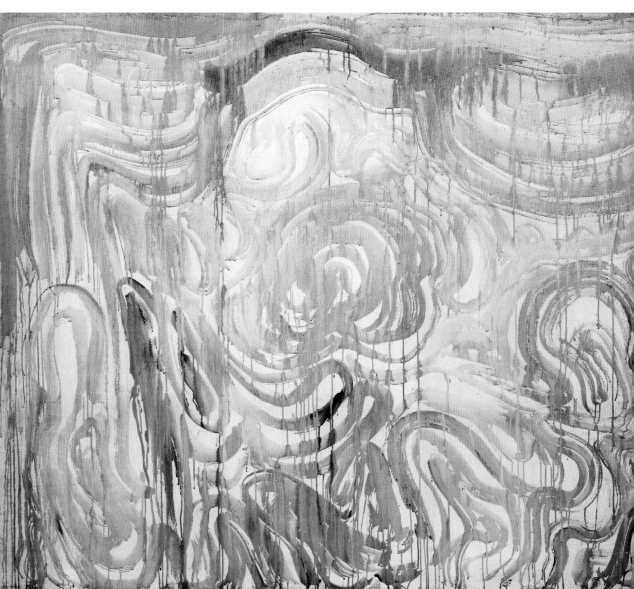

江大海

云

2000年
200cm × 250cm
布面油彩

邱振中

观自在

2016年
51.5cm × 68cm
纸本水墨

陈文骥

涵・九识

2009年
114.5cm×200cm
布面油彩

张国龙

三角 No.14

2011年
180cm × 150cm
综合材料

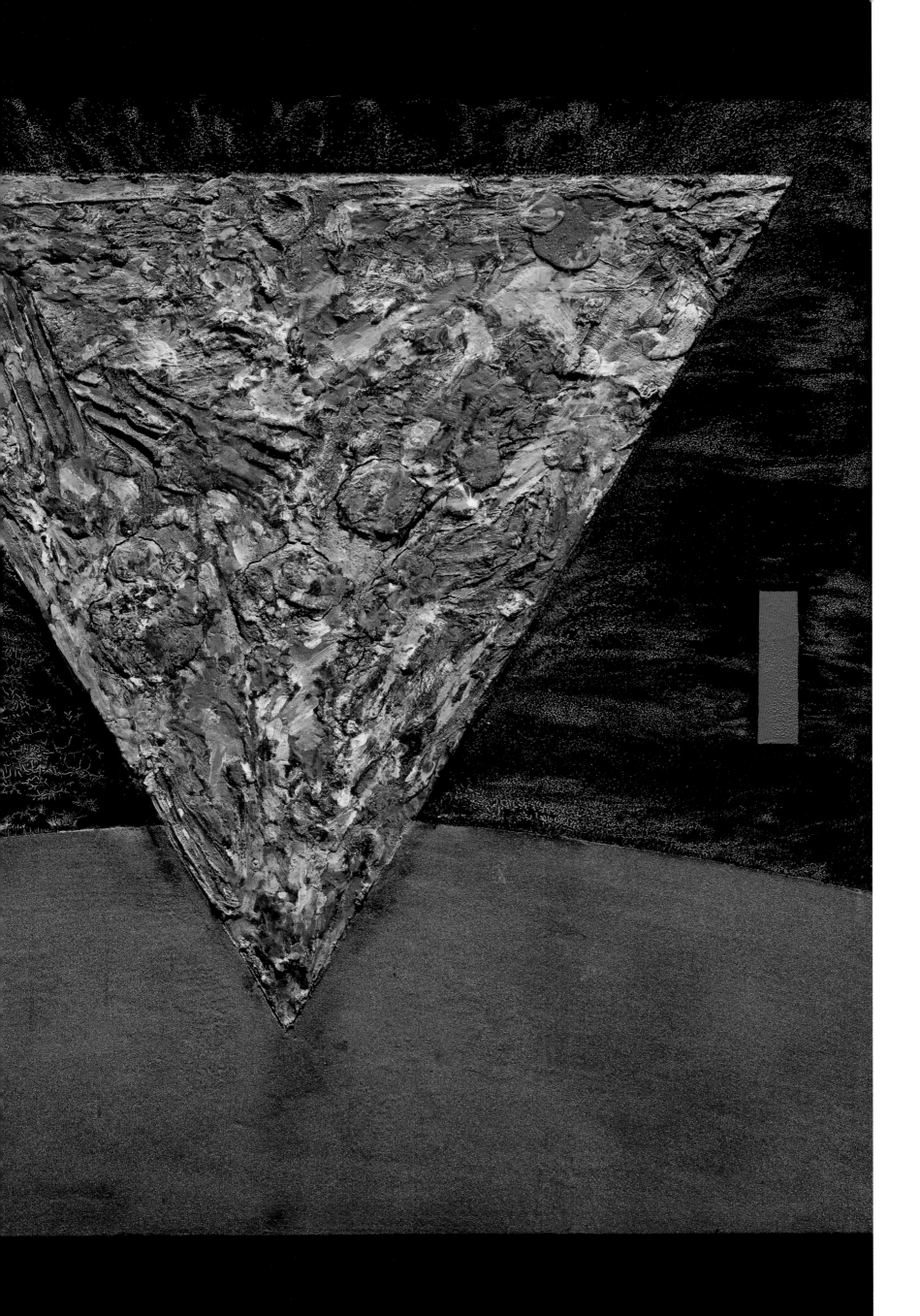

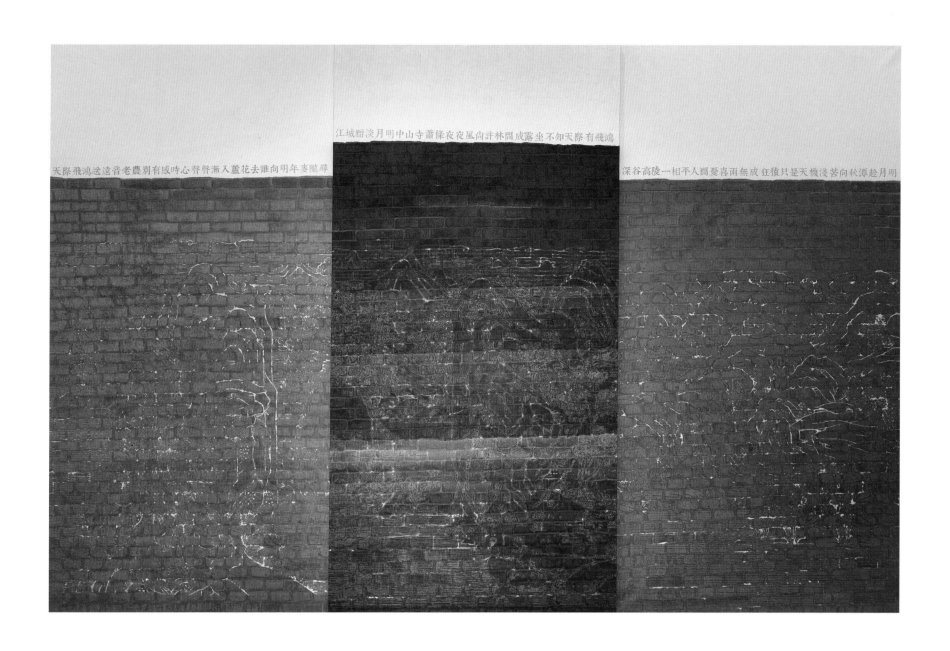

天際飛鴻迢遞音老別有感時心聲聲漸入蘆花去誰向明年麥隴尋　　　　　江城暗淡月明中山寺蕭條夜夜風向許林間成露坐不知天際有飛鴻　　　　　深谷高陵一相平人間憂喜兩無成狂猿只是天機淺苦向秋潭趁月明

武宏

墙中的山水·山水中的墙

2014年
85cm×176cm
木版画

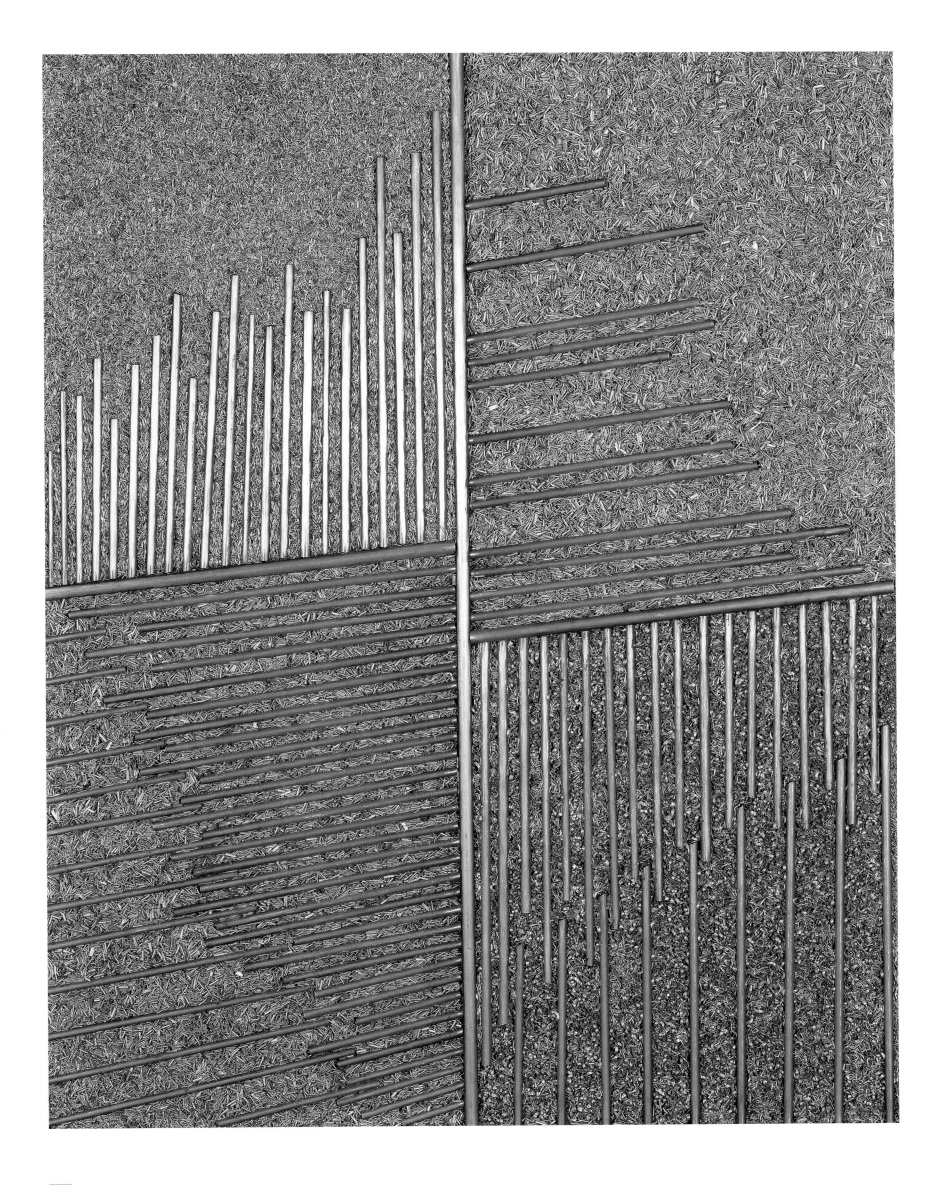

刘刚

凝固的平面

1991年
147.5cm × 133.5cm
不锈钢拼贴

王璜生

游·象系列 9

2011年
123cm × 125cm
纸本水墨

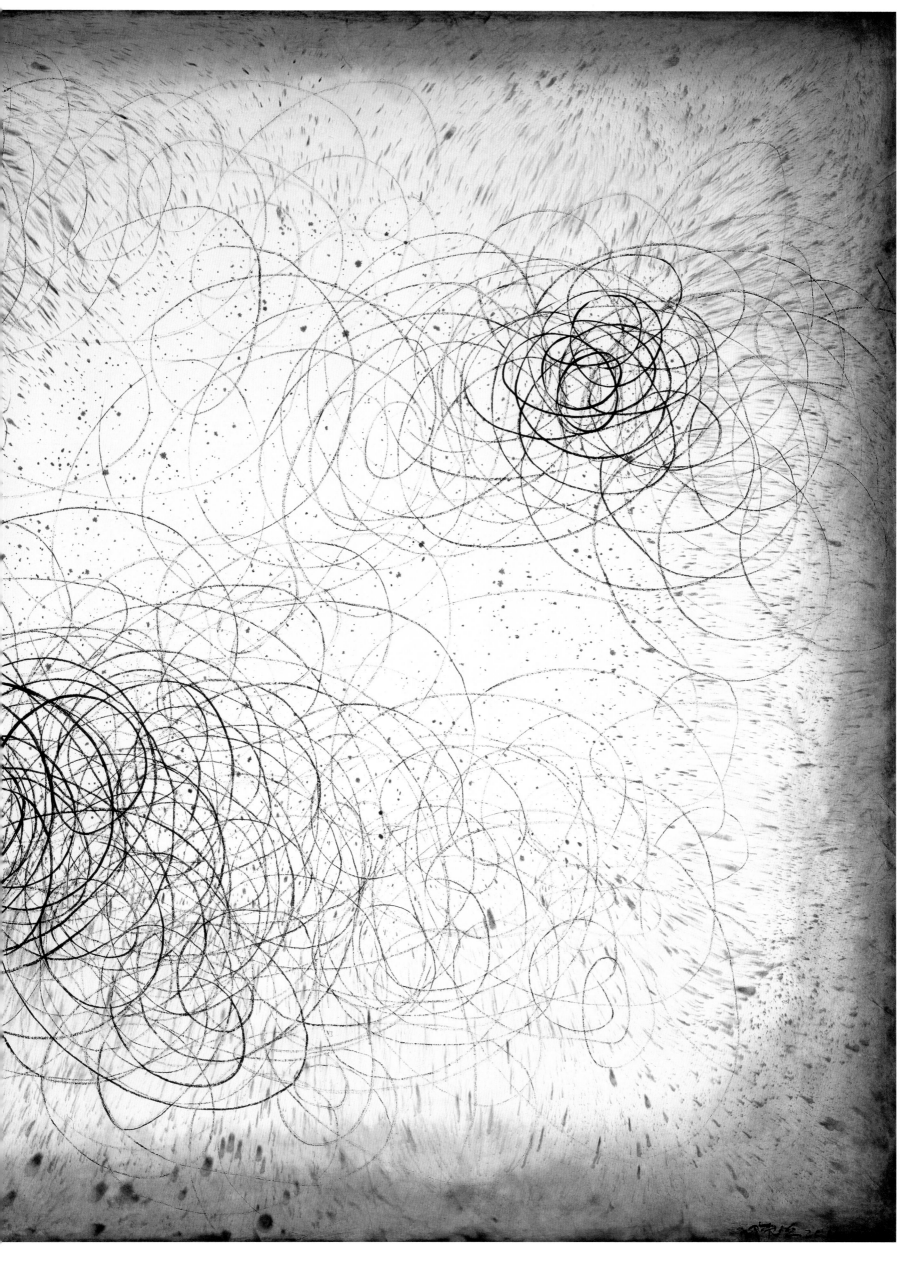

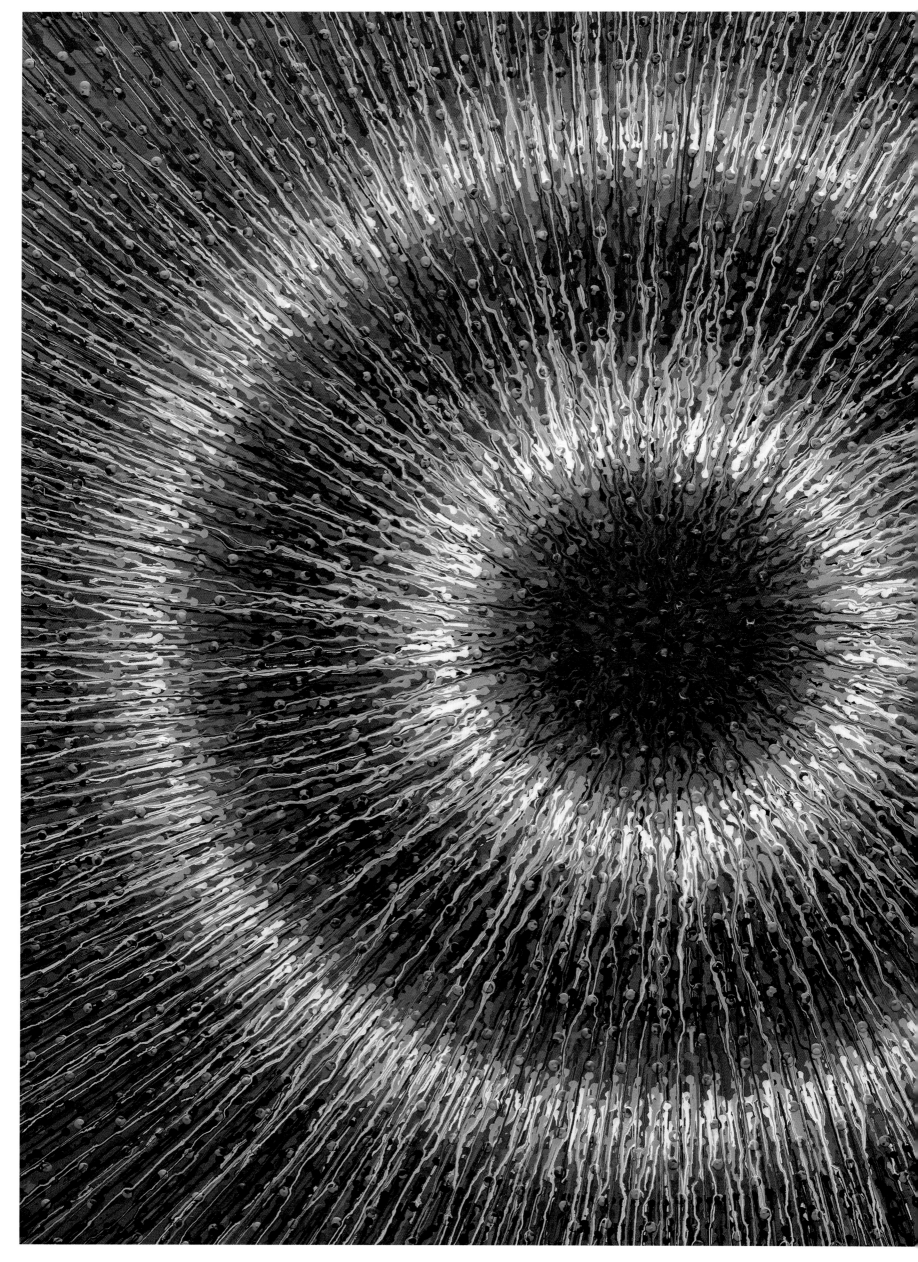

孟禄丁

元速

2012年
145cm×145cm
布面丙烯

刘文涛

无题

2009年
200cm × 200cm
布面铅笔

孔希

走过来走过去

2011年—2013年
80cm×120cm×3件
BFK手工纸

李纲

水墨元素 No.20131215

2013年
198cm × 198cm
纸本水墨

闫冰

五头牛之五

2011年
160cm×280cm
布面油彩

030

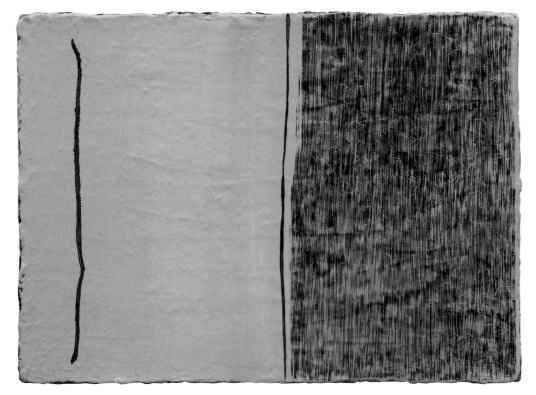

鞠婷

聚集的大多数

2013 年
尺寸不一
布面油彩

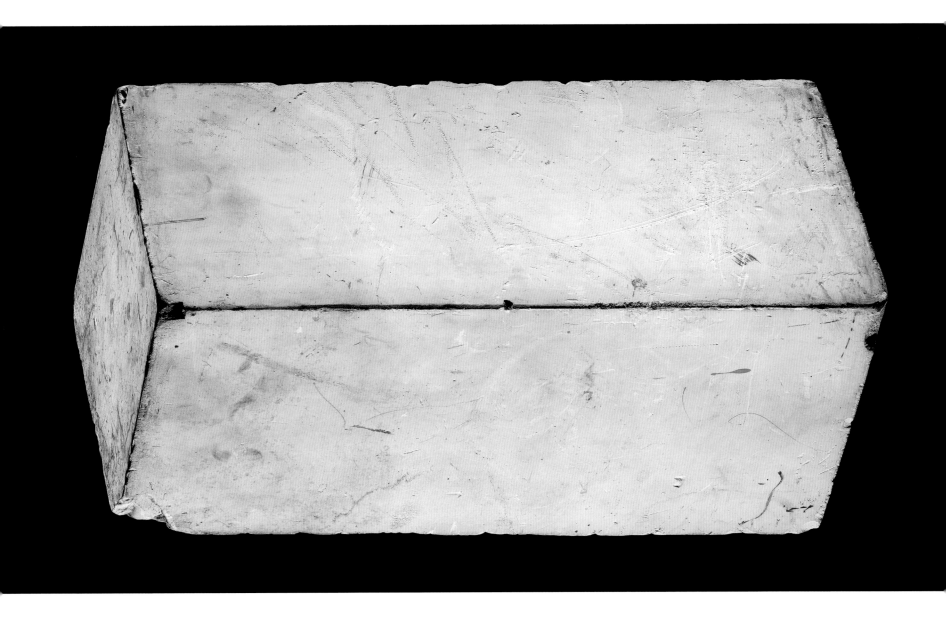

张怀儒

现场·长方体

2015年
200cm × 500cm
收藏级微喷、铝塑板

蔡磊

8.82 平方米

2015年
212cm × 106cm
布面丙烯

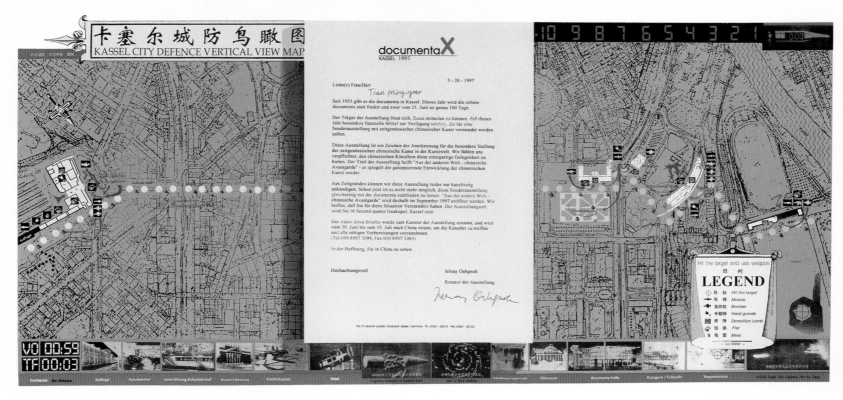

洪浩

卡塞尔城防鸟瞰图

2000 年
31.5cm × 59.5cm
丝网版画

《藏经.121页.孙子兵法》

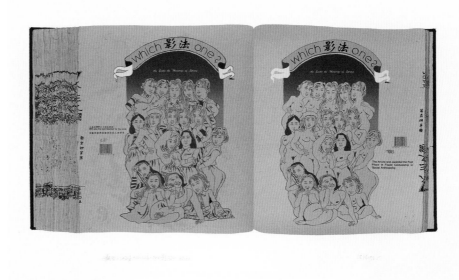

《藏经.3305页.Which one 影法》

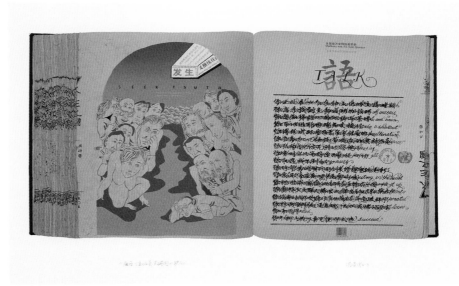

《藏经.3505页.共研图》

洪浩

藏经系列

2000年
31.5cm×59.5cm×4件
丝网版画

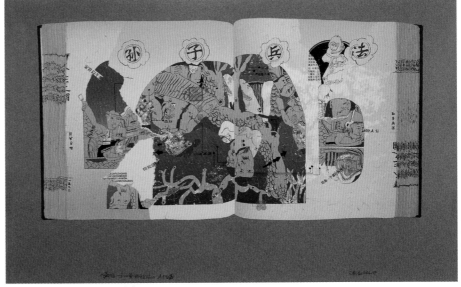

《藏经.1522页.孙子兵法》

苏新平

荒原 3 号

2017年
300cm × 200cm
铜版画

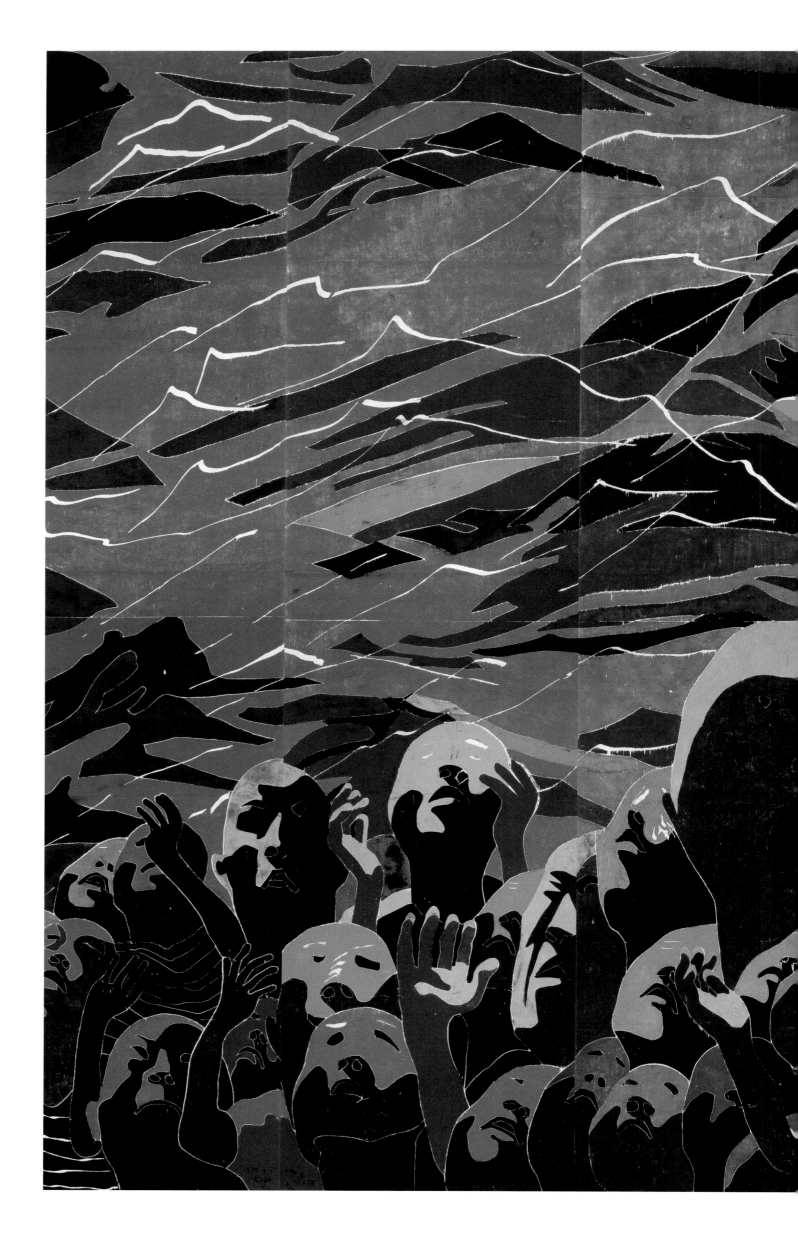

方力钧

1999 年

1999年
484cm×726cm
木板套色

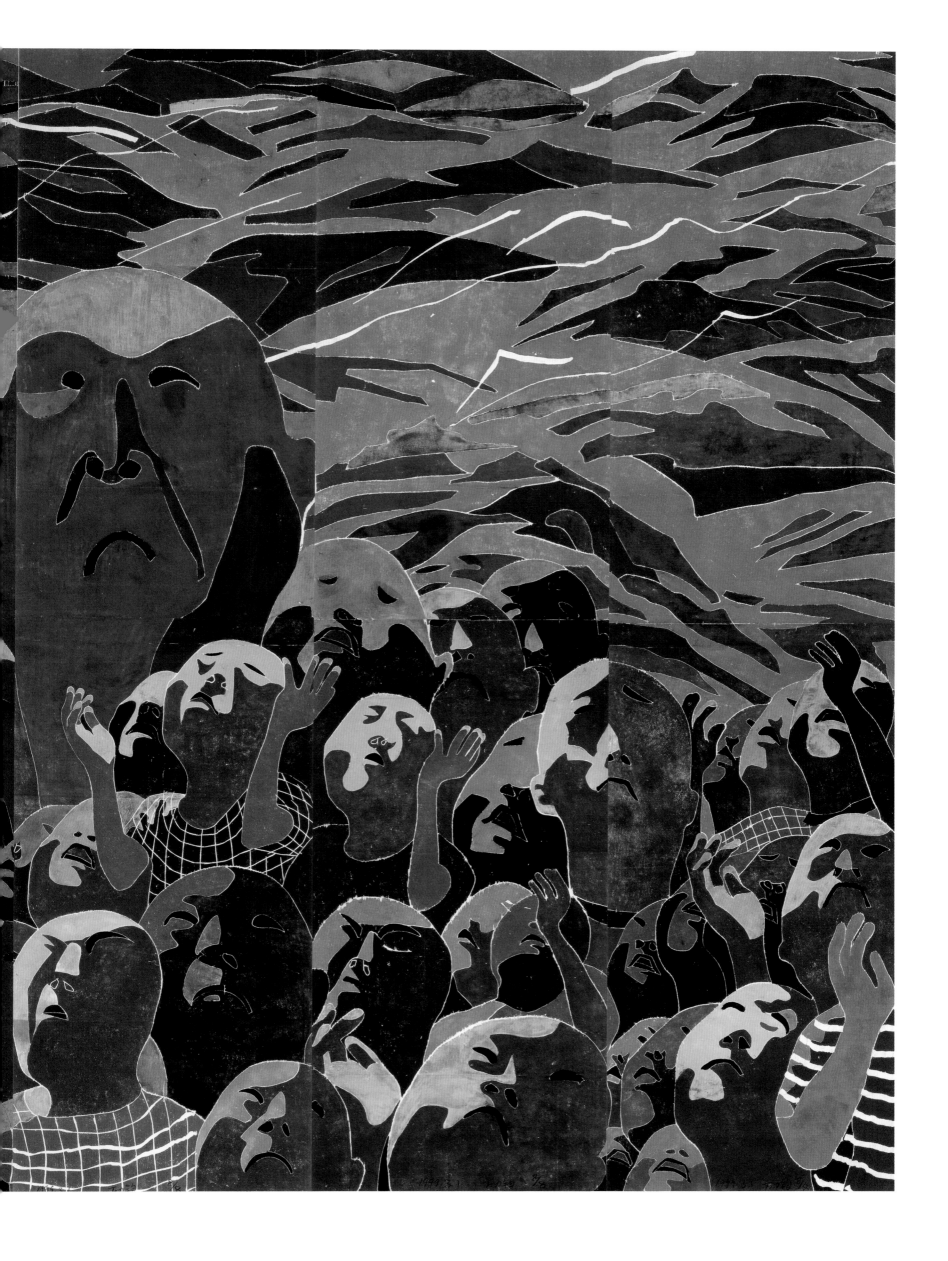

刘小东

土孩儿

2013年
150cm × 140cm
布面油彩

王玉平

诡异的眼神

2006年
150cm×120cm
布面油彩、丙烯

2006. 平平.

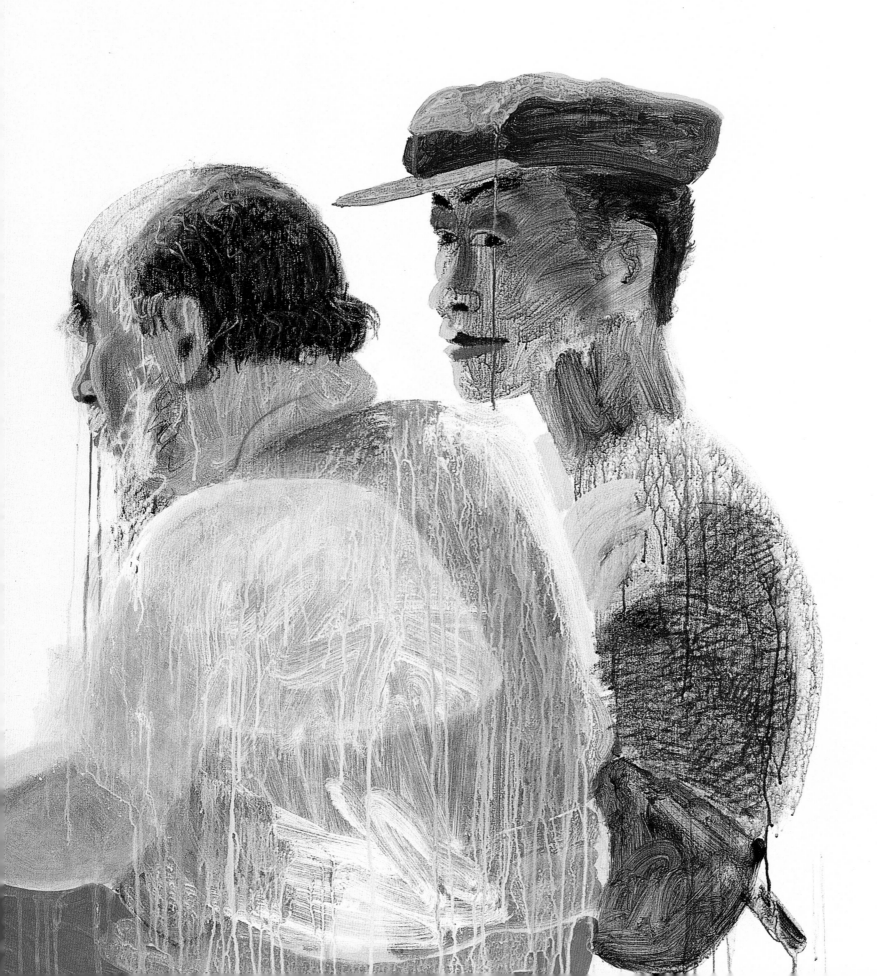

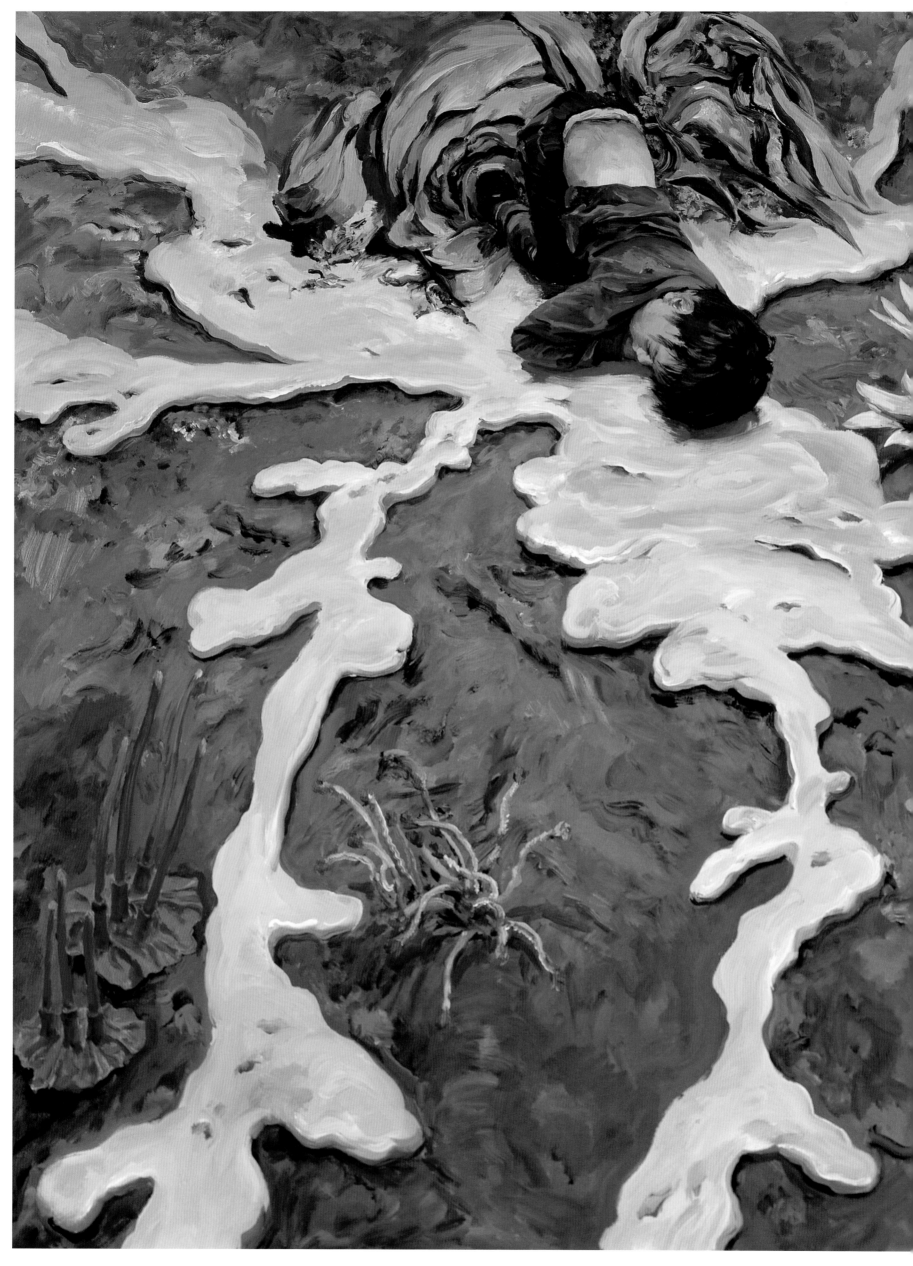

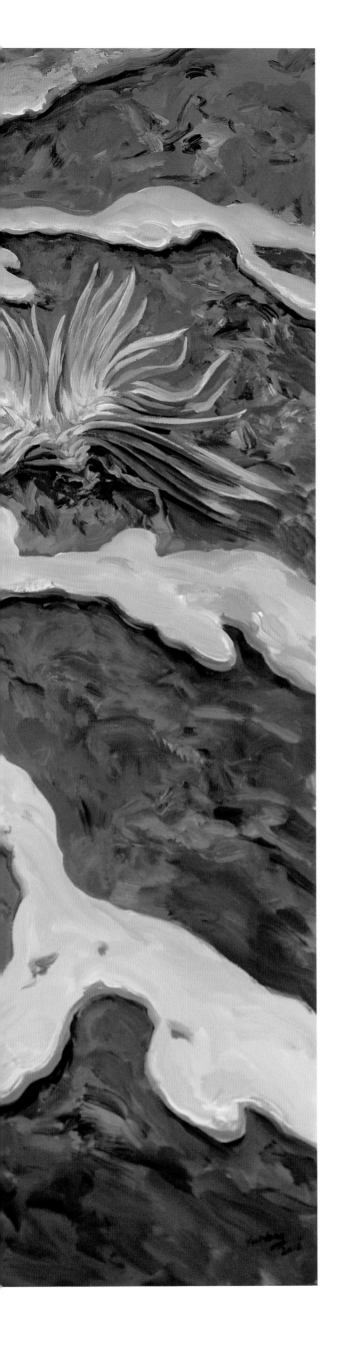

喻红

金属的声音

2016 年
200cm × 200cm
布面丙烯

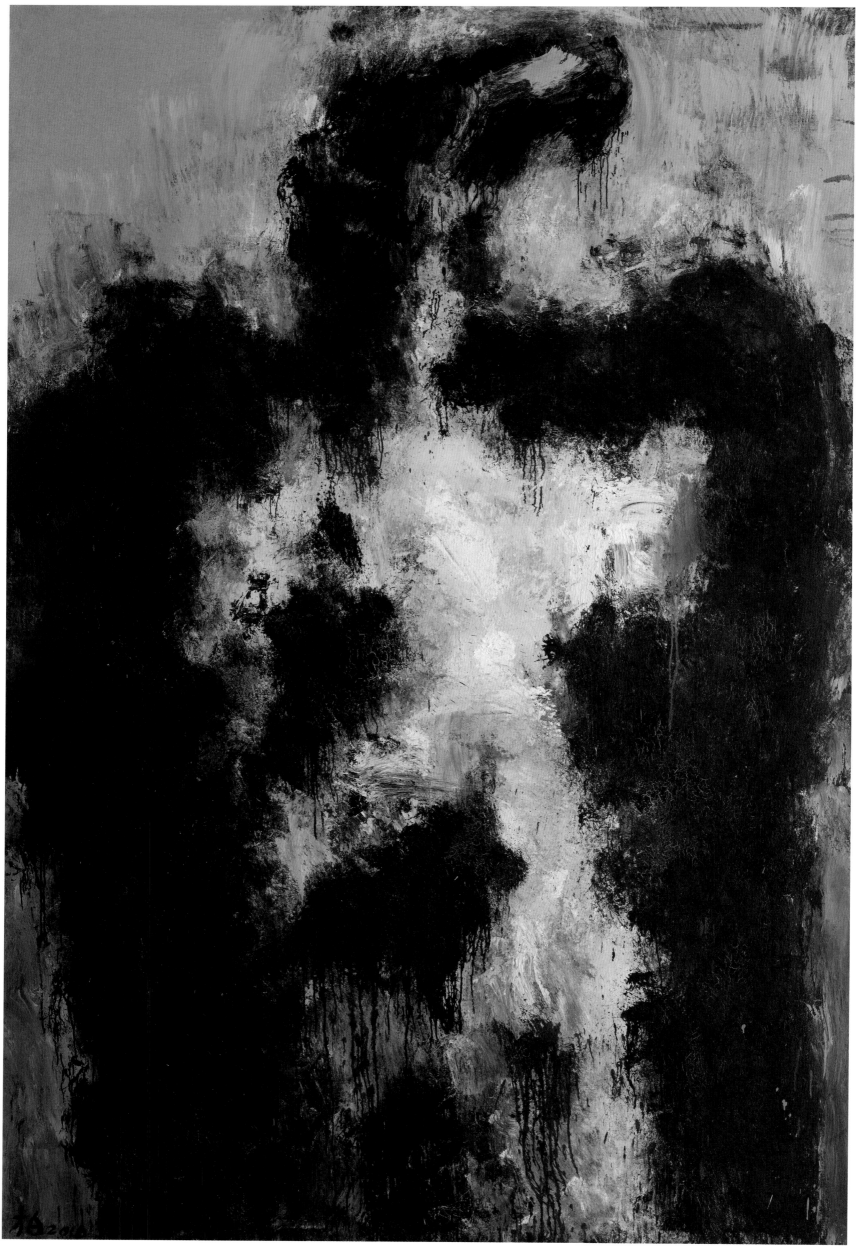

张方白

长啸

2016年
300cm×200cm
布面油彩

蔡锦

美人蕉 353.354

2014年
210cm × 220cm
综合材料

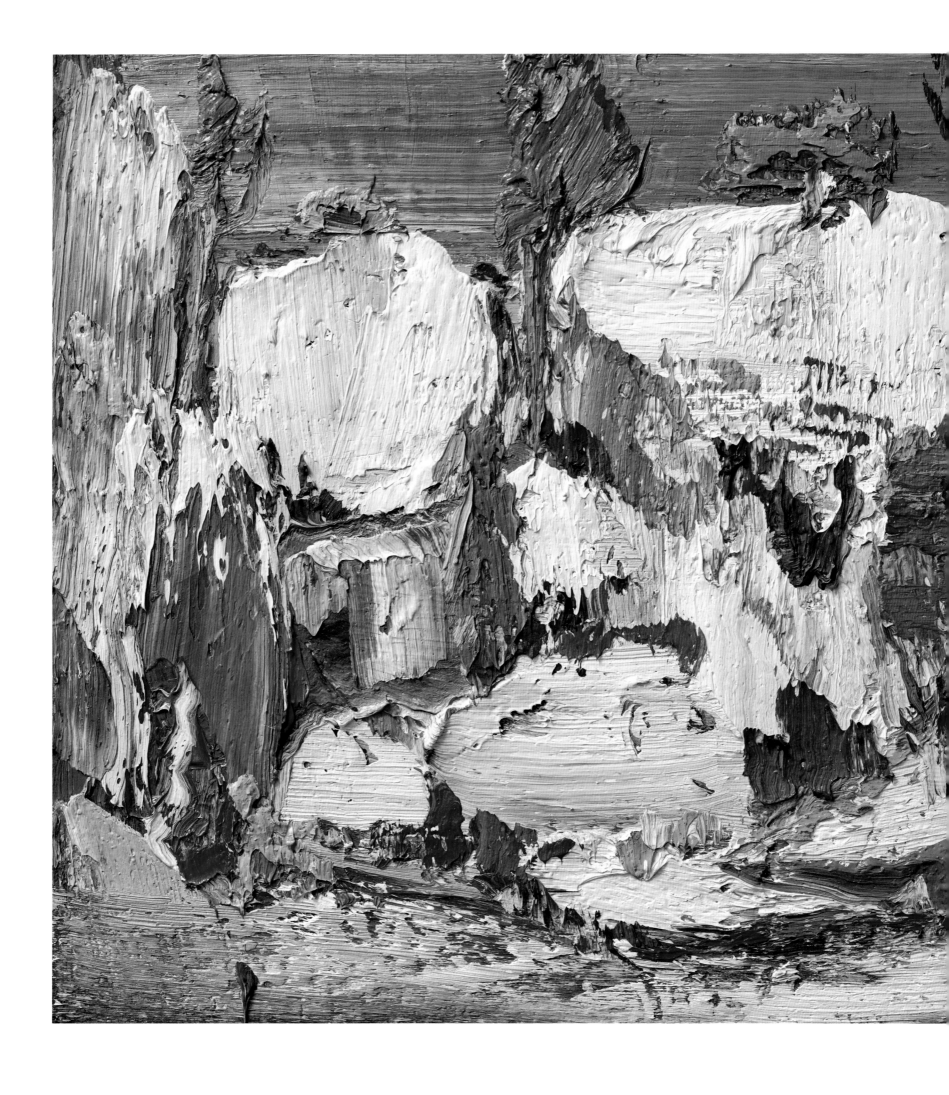

尹朝阳

苍岩秋木

2016年
114cm×146cm
布面油彩

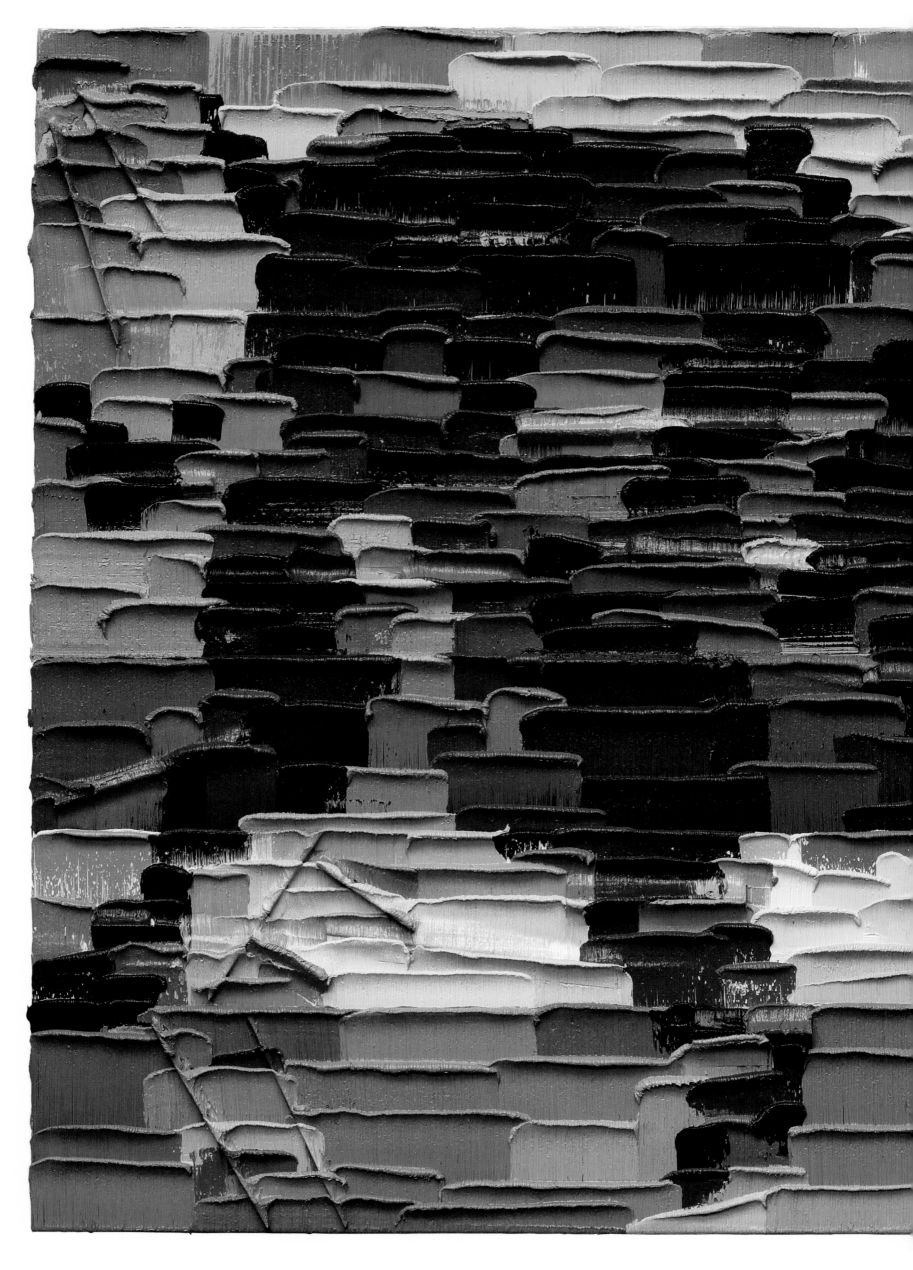

李松松

野猪

2018 年
210cm × 210cm
木板油彩

盛舉易舉
MANY HANDS MAKE
THE LIFT EASY

留連節約
逢場遊戲
FIND AMUSEMENT
WHEN THE OCCASION
ARISES

盛宴難再
IN SEARCH OF
LOST PROSPERITY

禁暴誅亂
PUTTING AN END
TO REVOLTS

人棄我取人取我與
DIFFER IN INTEREST
WITH OTHERS

金裘換酒
TRADE A FUR COAT
FOR A GLASS OF WINE

好景不長
A GOOD TIME
NEVER LAST LONG

說服者
PERSUADER

雙贏
WIN-WIN

守株待兔
WAITING FOR A
HARE OF THE TREE

武腦御曲
TYRANNIZE THE
LOCALS

花爛舍爸
BUDDING FLOWERS

不勞而獲
GET WITHOUT
ANY LABOR

依草附木
CURRY FAVOUR WITH
THOSE IN POWER

書缺簡牘
EXHAUST ONE'S
AMMUNITION

如履薄冰
TREADING ON
THIN ICE

感德
REGRATE

大度
GENEROSITY

老而不死
OLD BUT VIRTUELESS

見獨喜善
EAGER TO TRY
AN OLD HOBBY

人人自吾戰
INDEPENDENT FIGHT

病從口入
OUT OF THE MOUTH
COMES EVIL

文章憎命達
ILL-STARRED TALENTS

黃古賤今
TREASURE ANTIQUITY
OVER CONTEMPORARY
TIME

錙銖必較
PENNY-PINCHING

肇備時機
RIGHT TIMING

集腋成裘
MANY A LITTLE
MAKES A MICKLE

好聚好散
PART WITHOUT
RESENTMENT

賄賂
BRIBERY

粗製濫造
CRUDE AND IMPERFECT
快鋒成事

道聽塗說
HEARSAY

見風使舵
TEMPORIZATION

連戰速決
A QUICK VICTORY

寵辱失馬
A LOSS MAY
TURN OUT TO BE A

流連忘返
LINGERING IN
PLEASURE

三人市虎
CIRCULATE
ERRONEOUS REPORTS

因禍得福
GET GOOD OUT
OF MISFORTUNE

北風之戀
LOVE FOR HOME IN
THE NORTH

獨善其身
LONELY RIGHTEOUS
BEING

樂觀時變
WELCOME CHANGE
WITH AMUSEMENT

隱形的說服者
HIDDEN PERSUADER

殺生之商人
MAN WITH DESTINY
MERCHANT

邱志傑 QIU ZHIJE
甲申之

看不見的手
INVISIBLE HAND

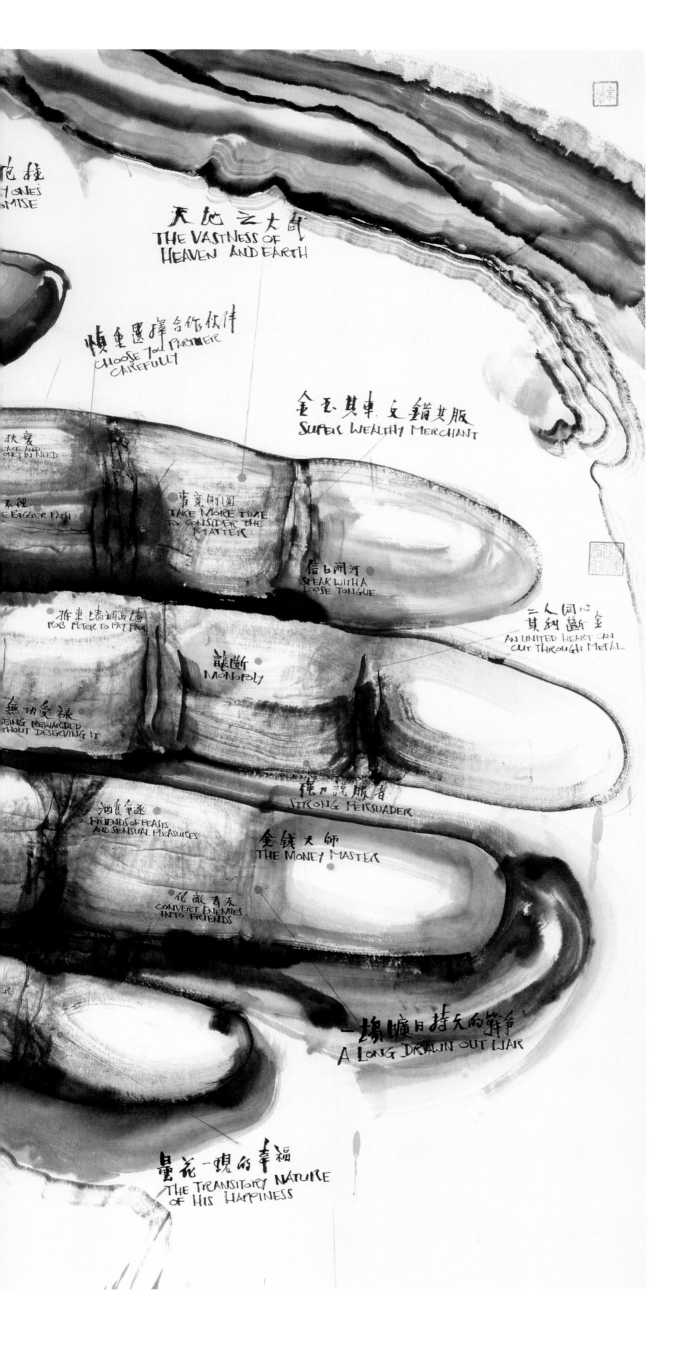

邱志杰

众生之商人

2017年
146cm×183cm
纸本水墨

刘庆和

是你?

2011年
90cm × 75cm
纸本水墨

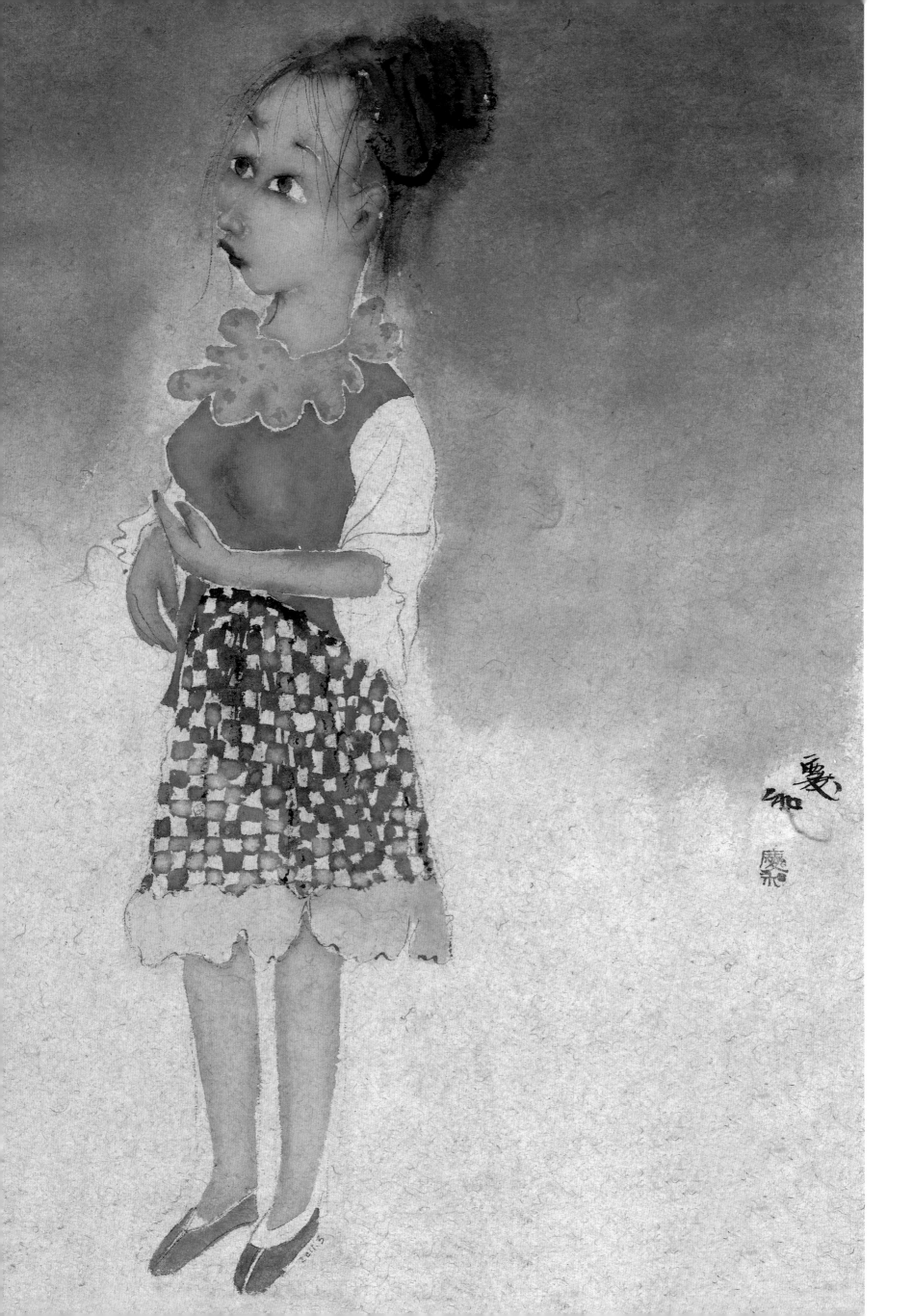

武艺

节日

2010年
59cm × 129cm
纸本水墨

章燕紫

痛

2013年
97cm×247cm
纸本水墨

陈皎

11 月 7 日

2010 年
120cm × 175cm
布面铅笔

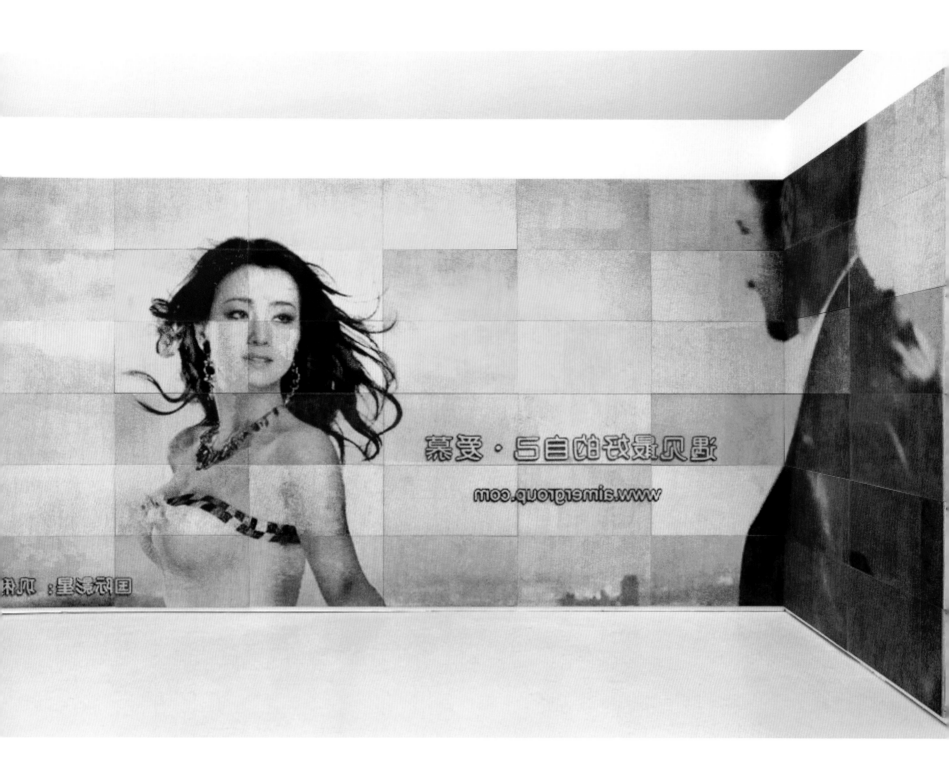

康剑飞

作为媒体的艺术

2014年
300cm × 700cm
木板雕刻

杨宏伟

像素分析 4

2015 年
100cm × 70cm
木版画

韦嘉

容器系列（一、六、七）

1999年
65cm×50cm×2件；50cm×65cm
石版画

张春旸

消失的新婚

2015 年
120cm × 240cm
布面油彩

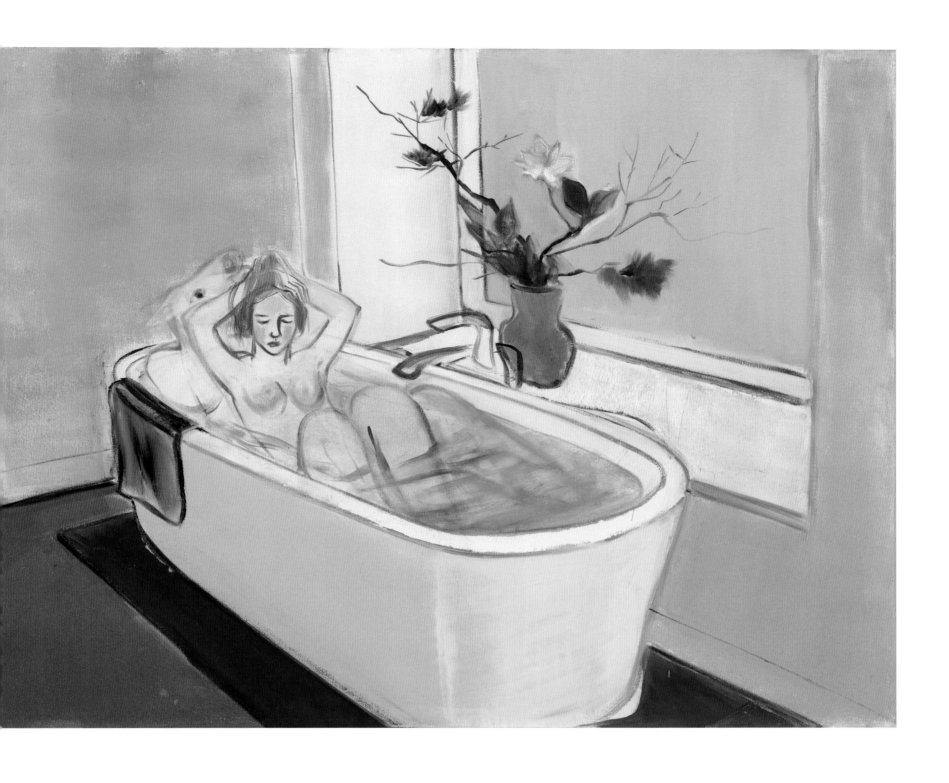

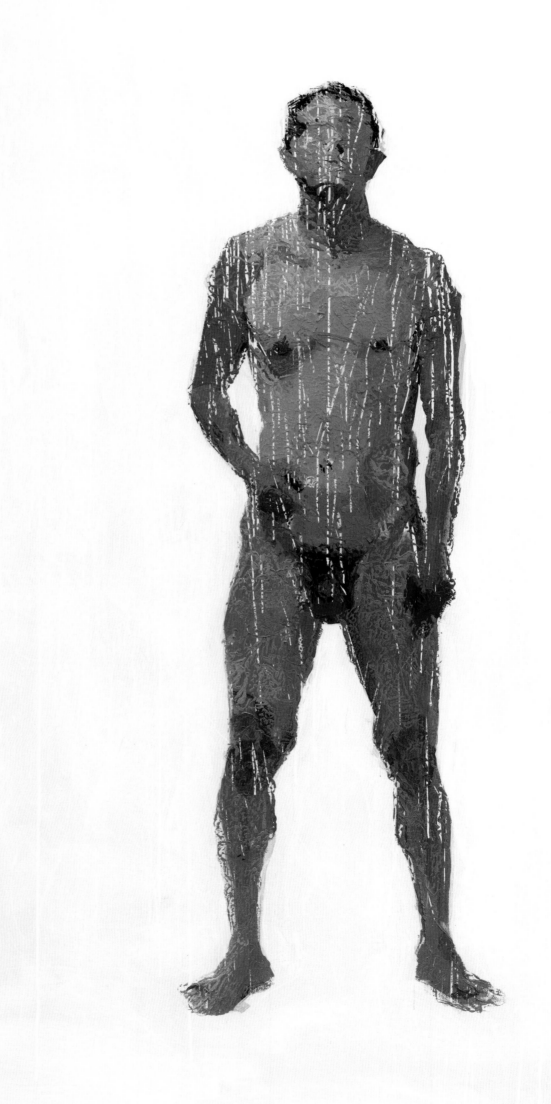

袁元

他 -1，他 -2

2013 年
300cm × 180cm × 2 件
布面油彩

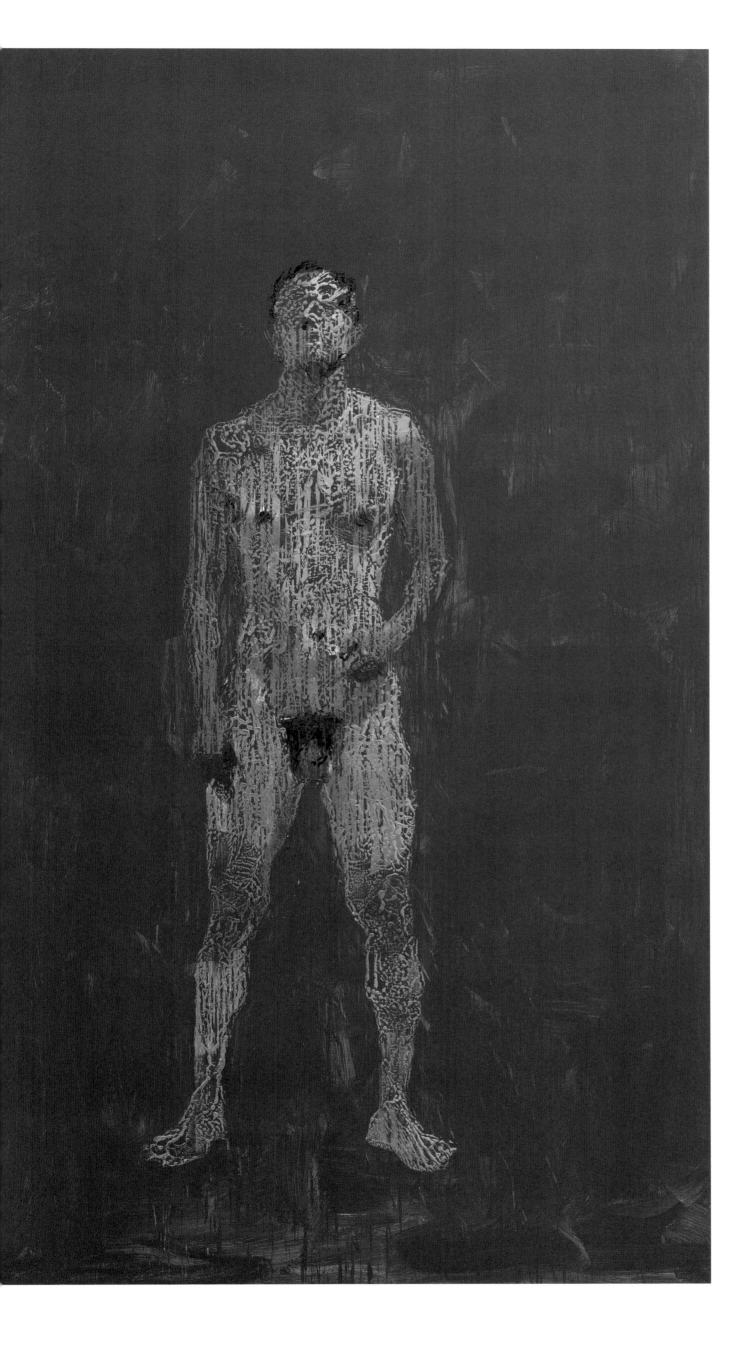

王光乐

午后（一）

2000年
170cm×60cm
布面油彩

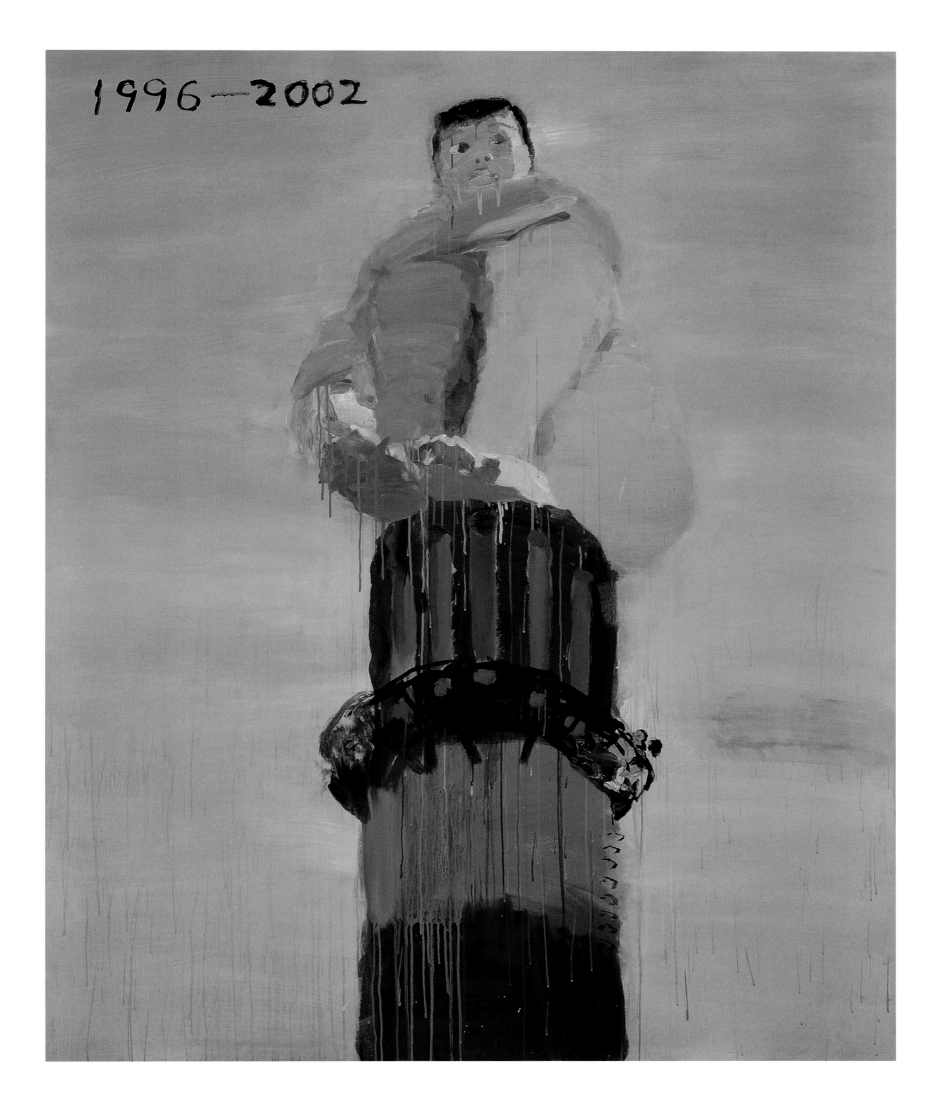

仇晓飞

结婚

2002年
200cm × 162cm
布面油彩

潘公凯

融

2010年
尺寸可变
水墨画、数字影像

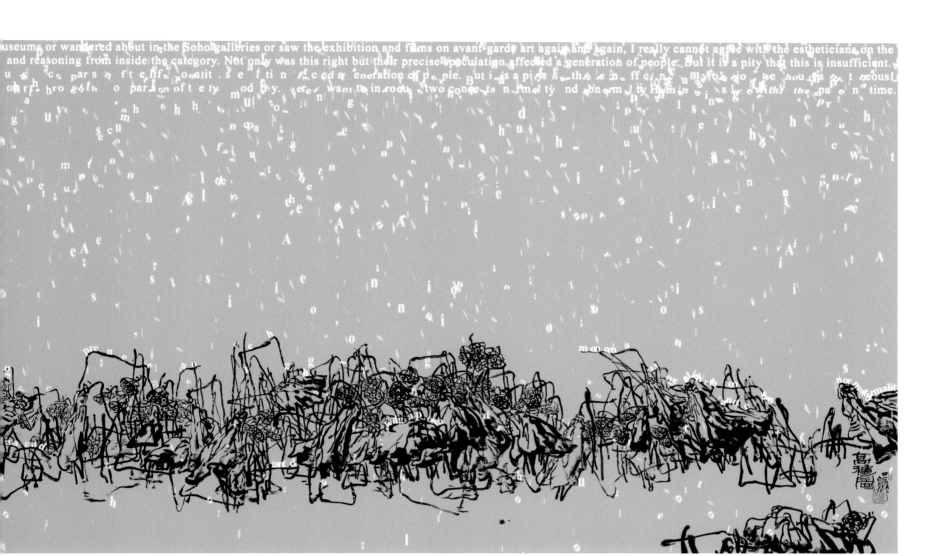

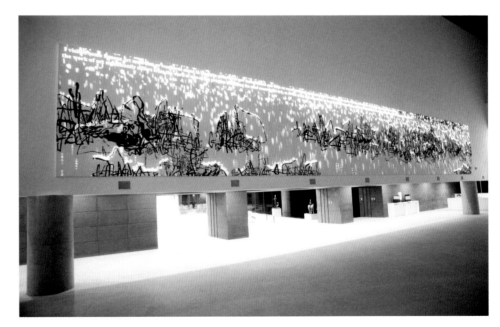

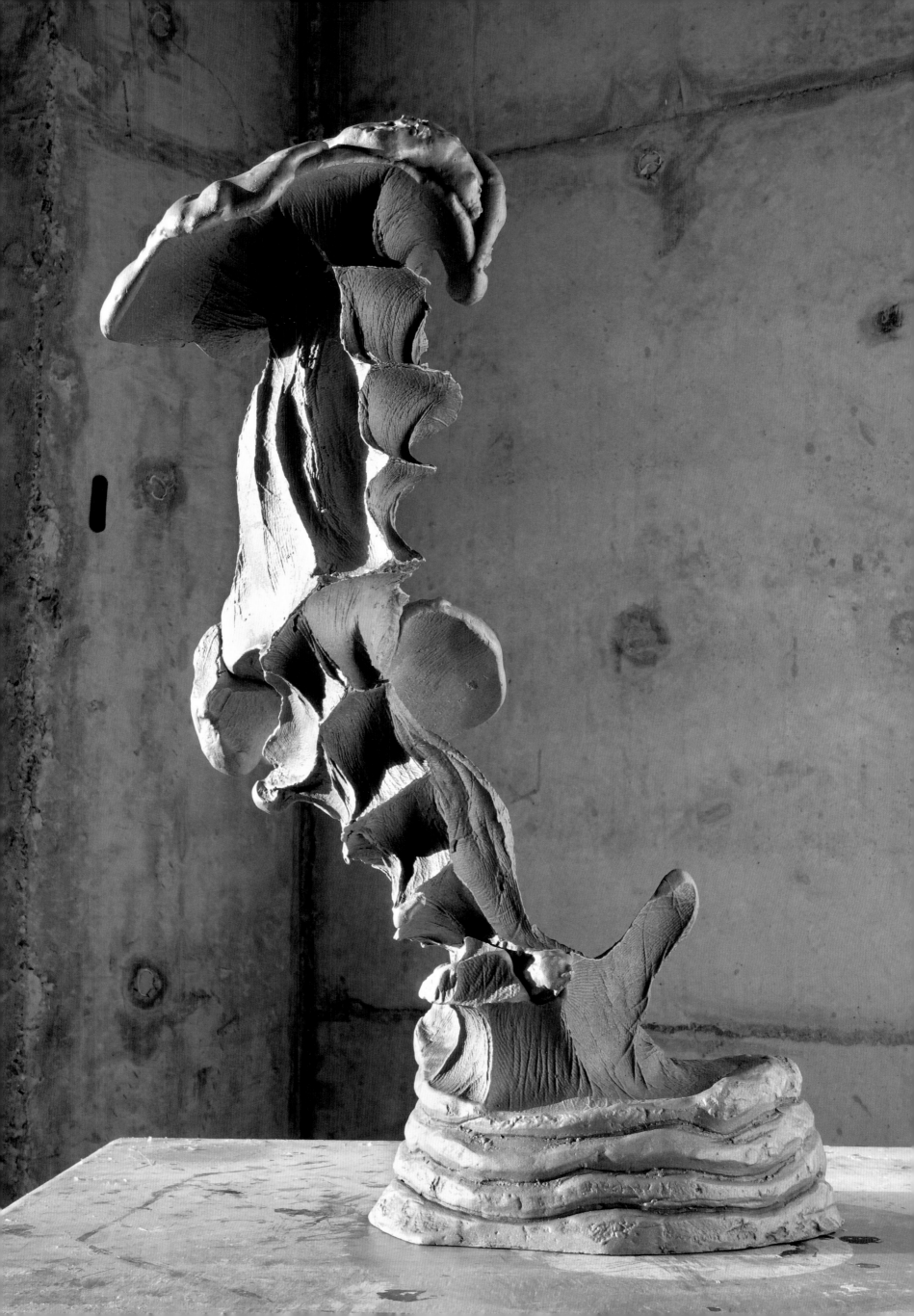

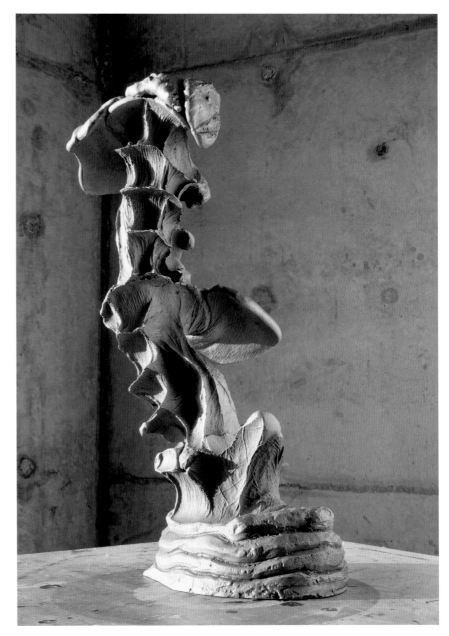

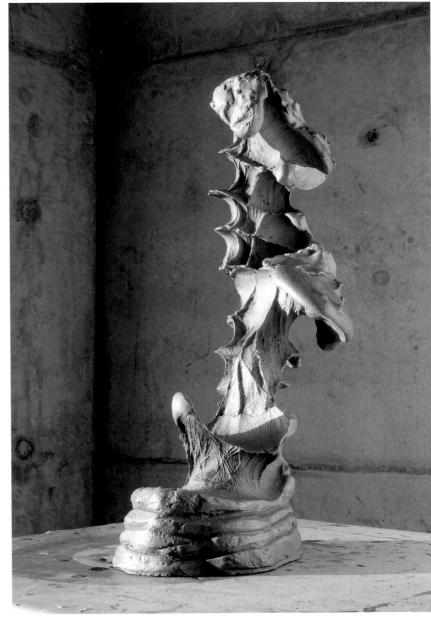

隋建国

手迹 9 号

2017 年
300cm × 200cm × 500cm
青铜雕塑

夏小万

99- 达·芬奇素描 2

2013 年
玻璃尺寸：60.5cm × 40.8cm
外框尺寸：66cm × 44cm
24 片 6mm 玻璃
玻璃、特种铅笔

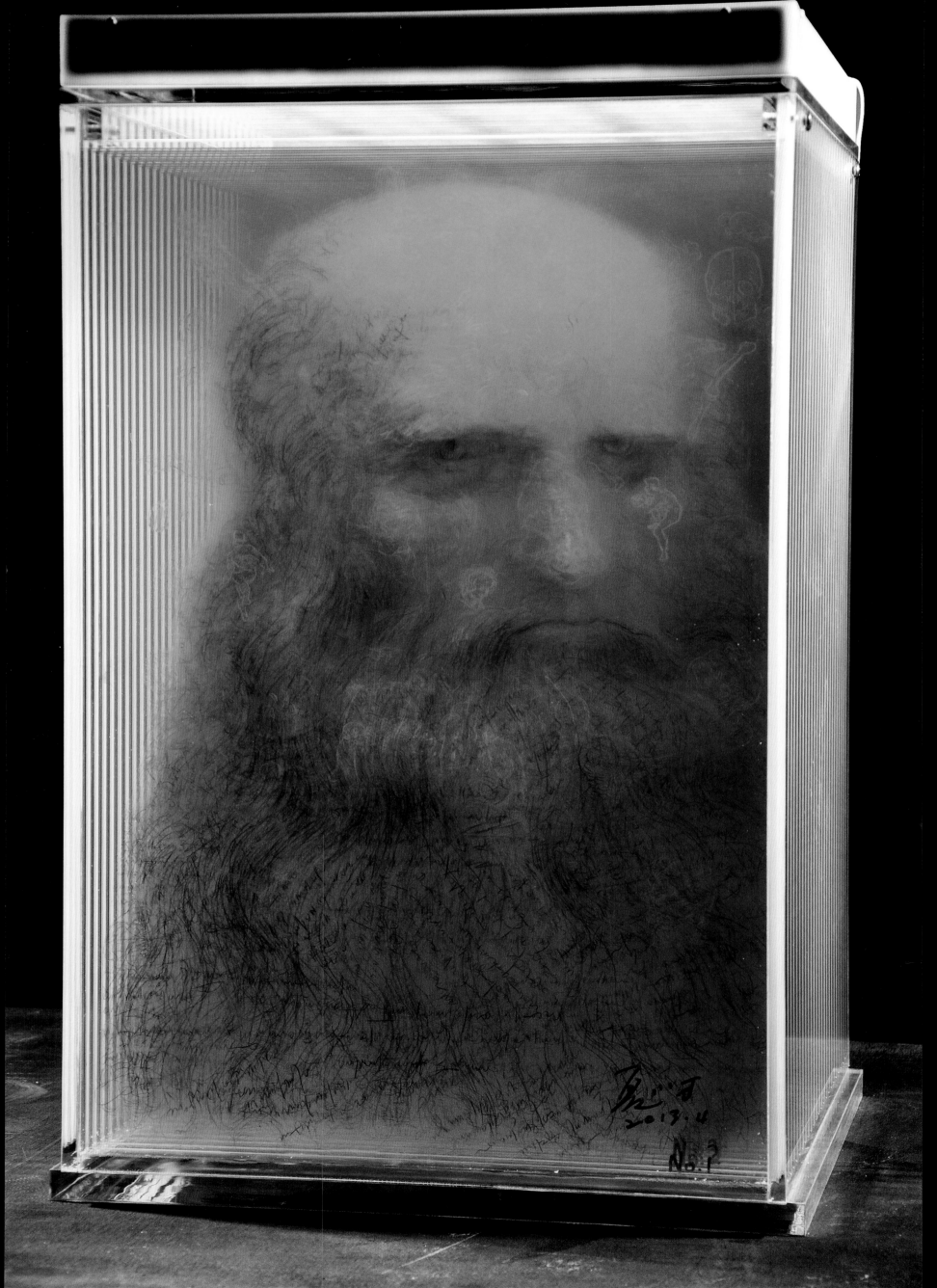

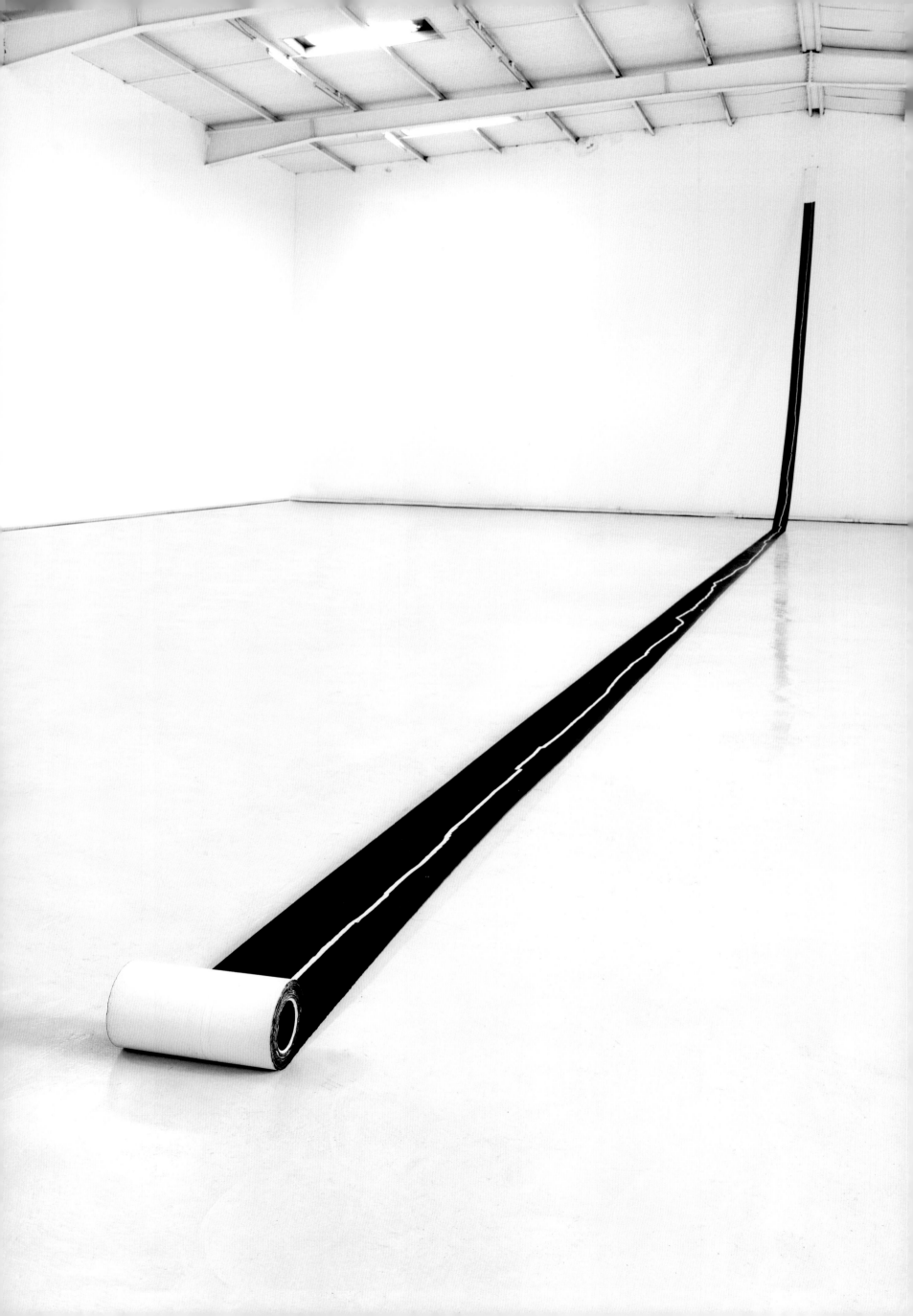

谭平

＋ 40m

2012年
20cm × 4000cm
木刻、影像

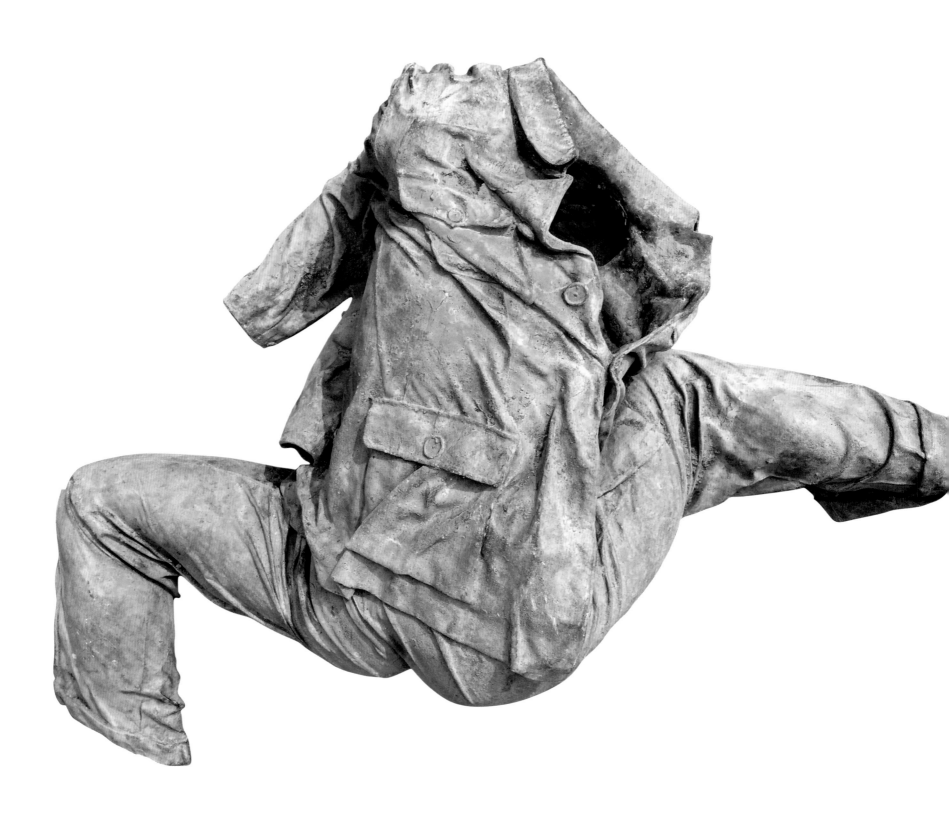

展望

中山装 3#

1994 年
110cm × 87cm × 36cm
铜铸着色（版次 1/8）

展望

假山石 77#

2005 年
105cm × 58cm × 28cm
不锈钢（版次 AP 2/3）

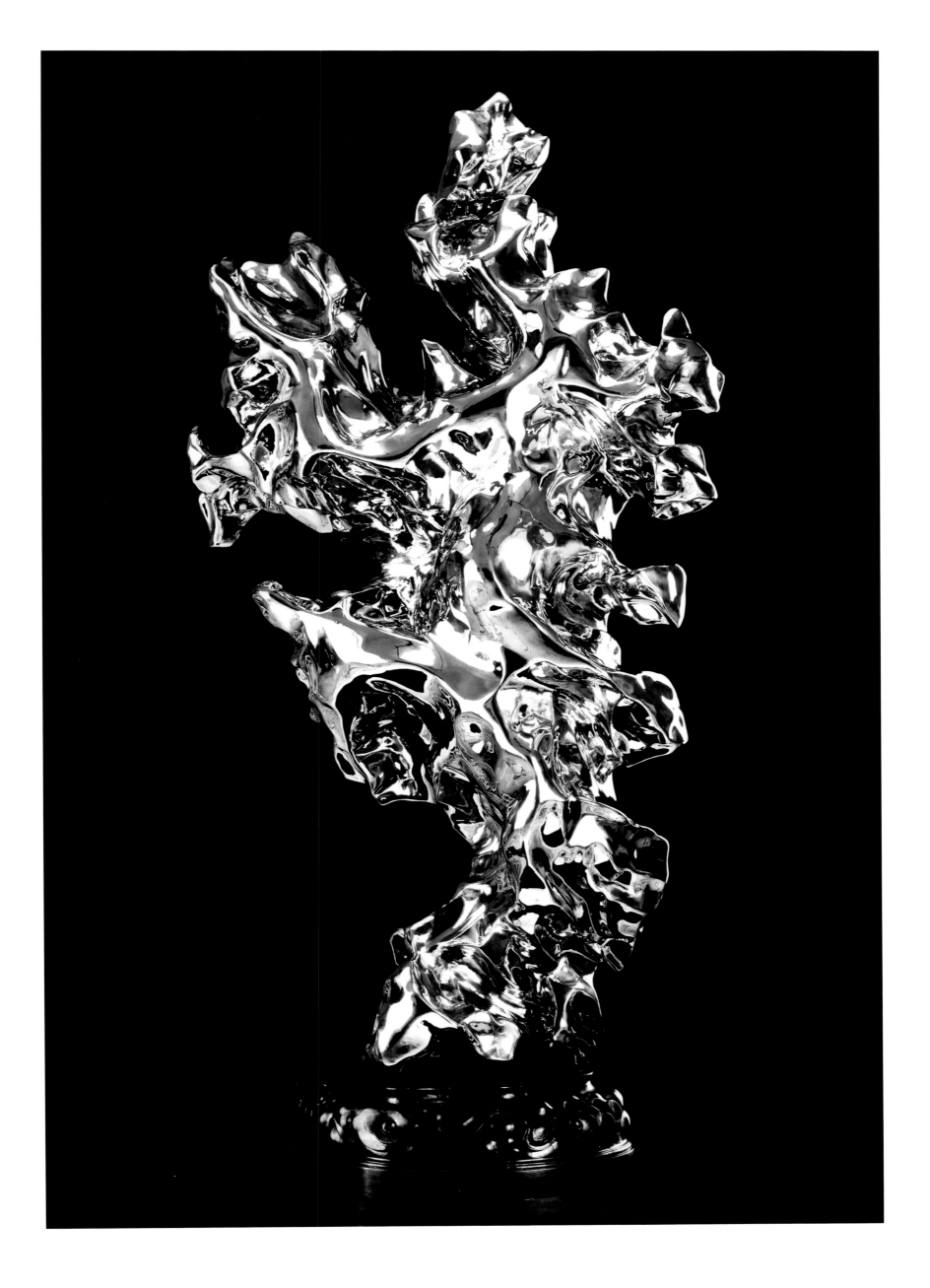

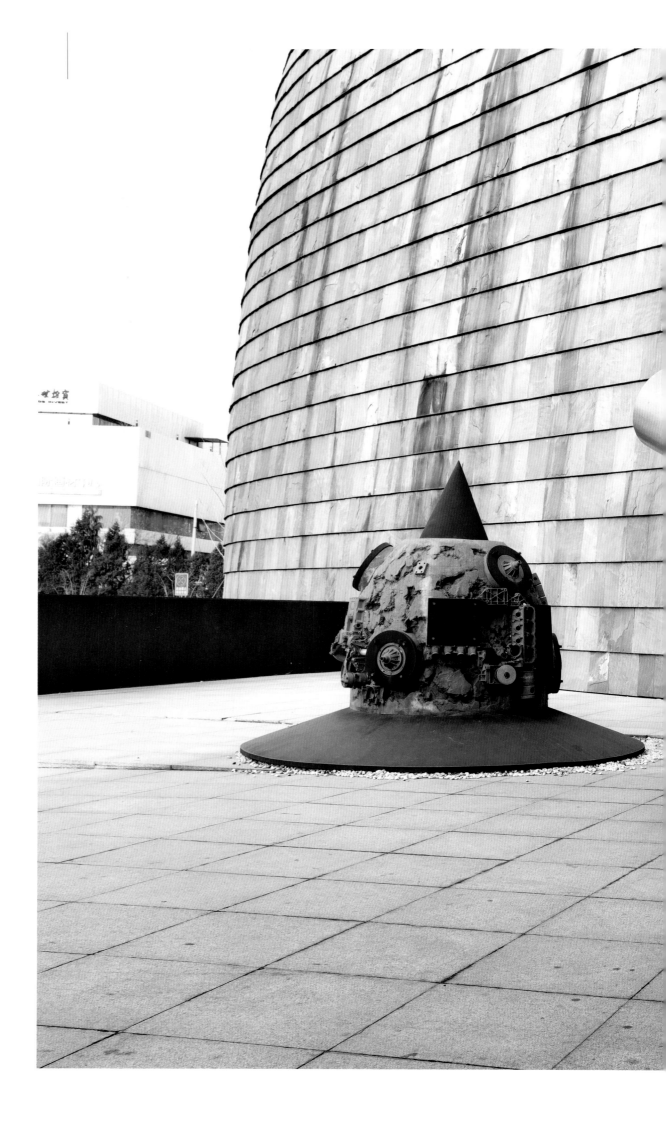

吕品昌

太空计划 No. 2

2012 年
300cm × 500cm × 300cm × 2 件
铸铁、金属废件

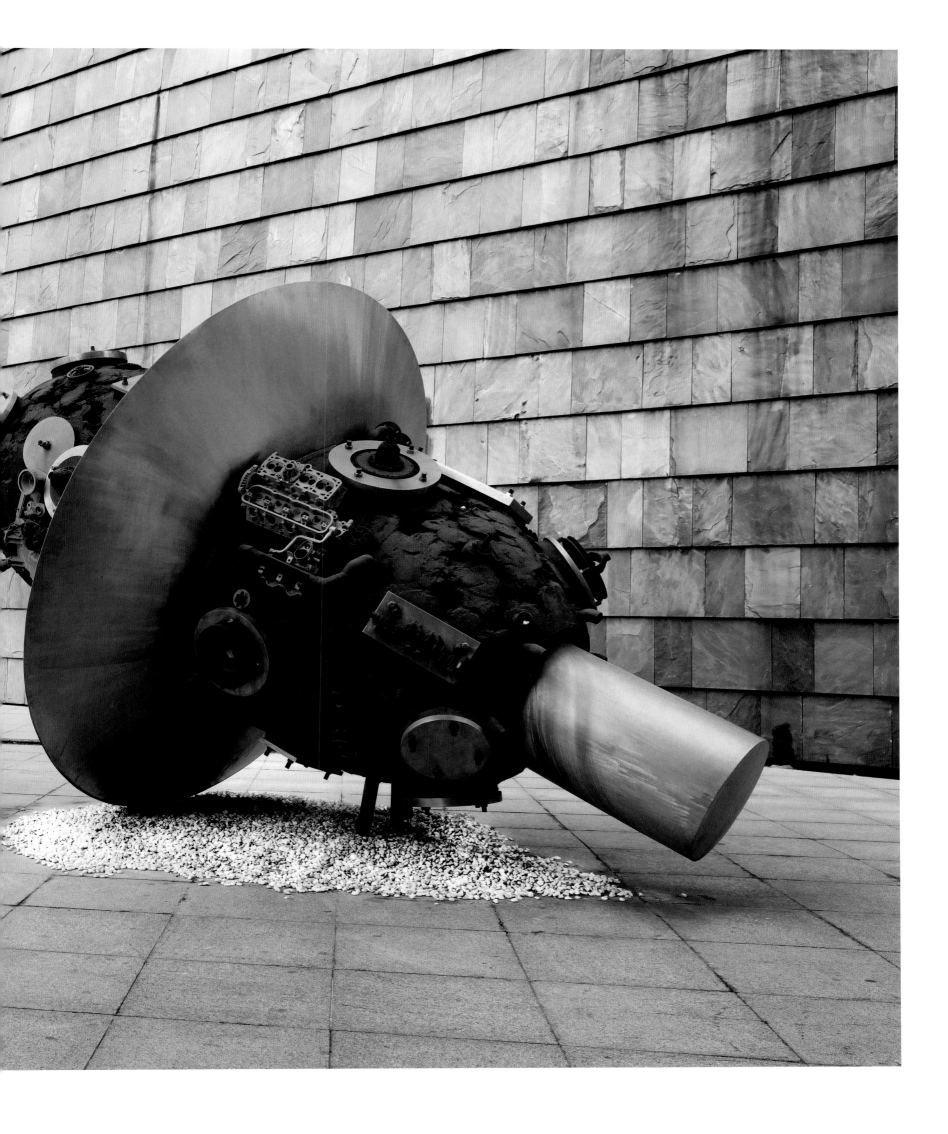

王华祥

开合地 01

2015年
79cm × 42cm × 19cm
皮箱、树脂等

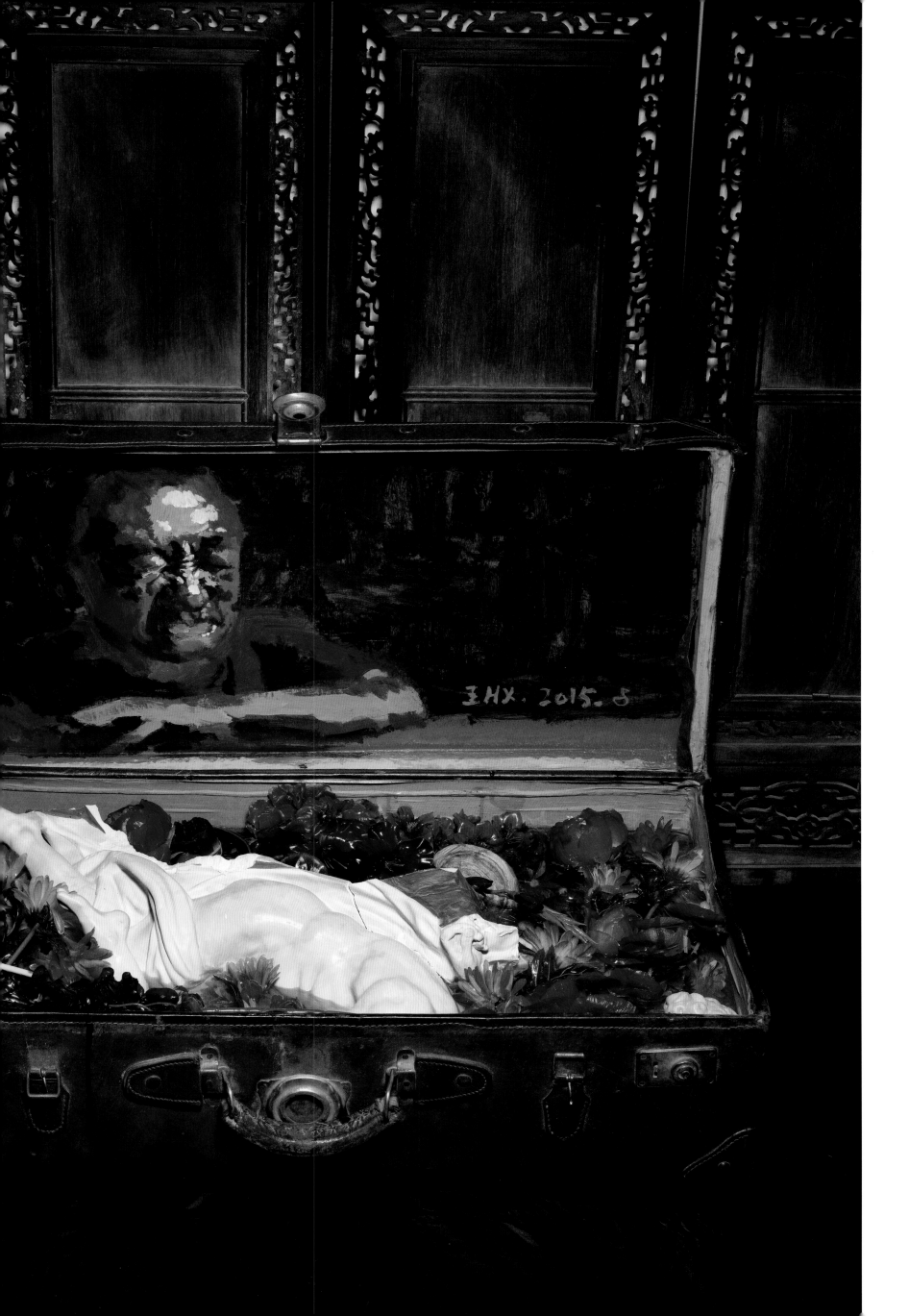

陈琦

时间简谱

2010年
45cm × 60cm × 4cm
纸本、书

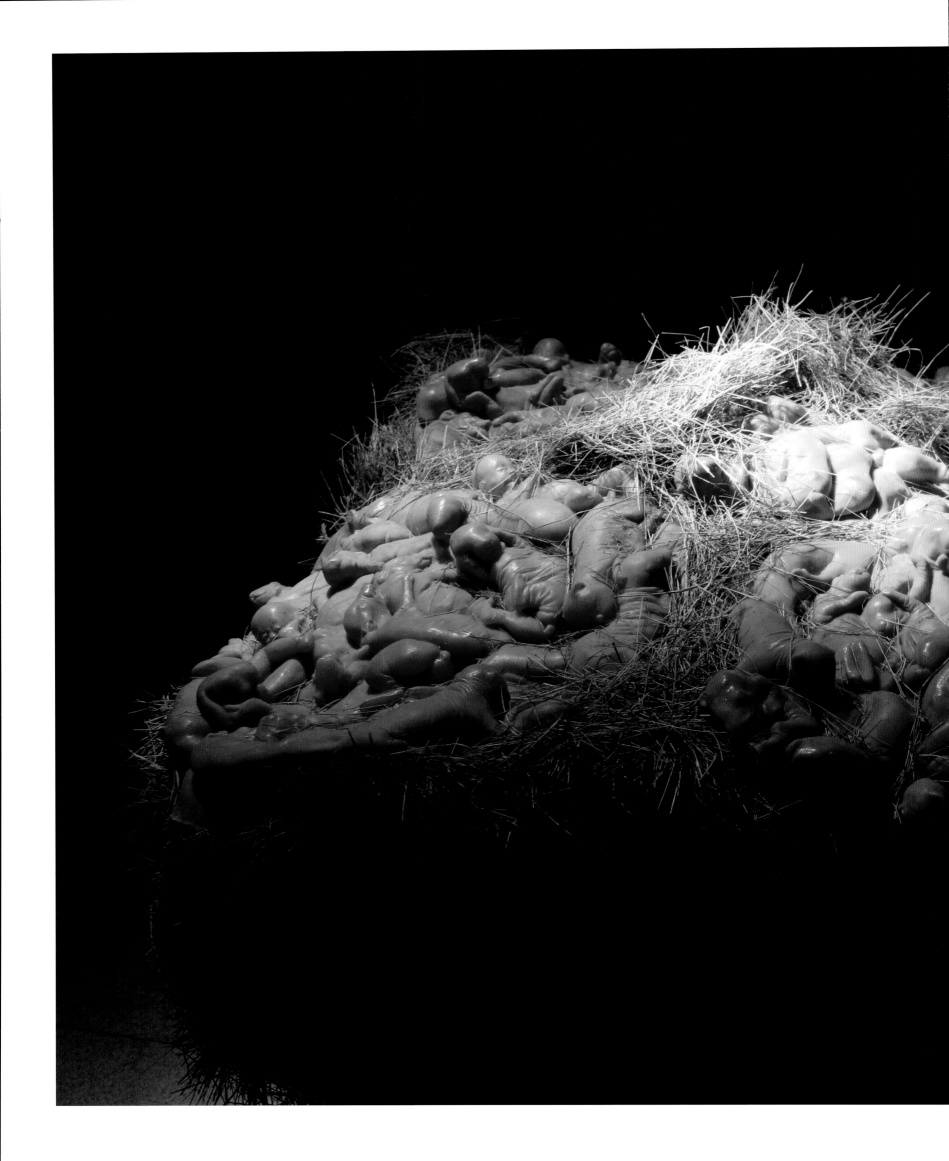

姜杰

他们知道自己的身份

2006年
尺寸可变
硅胶、纱布

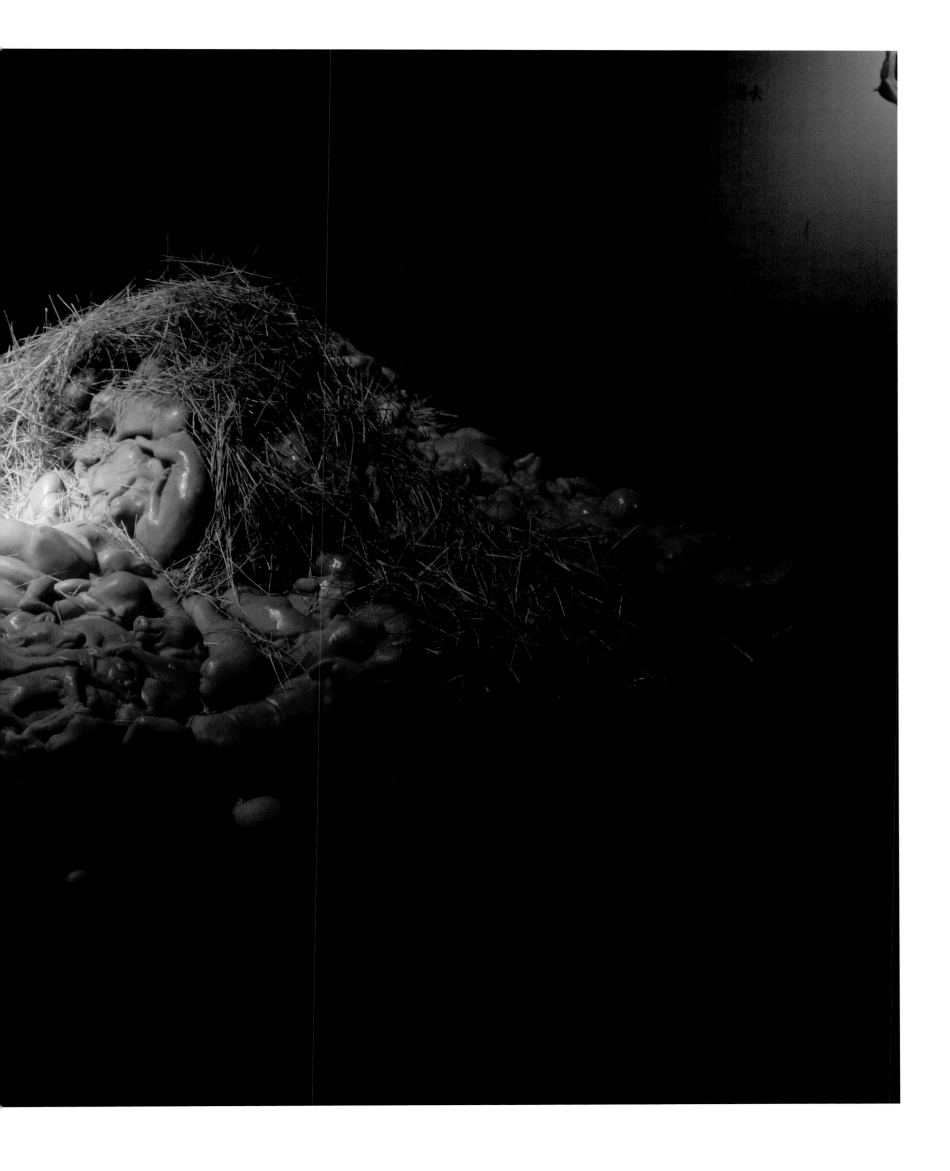

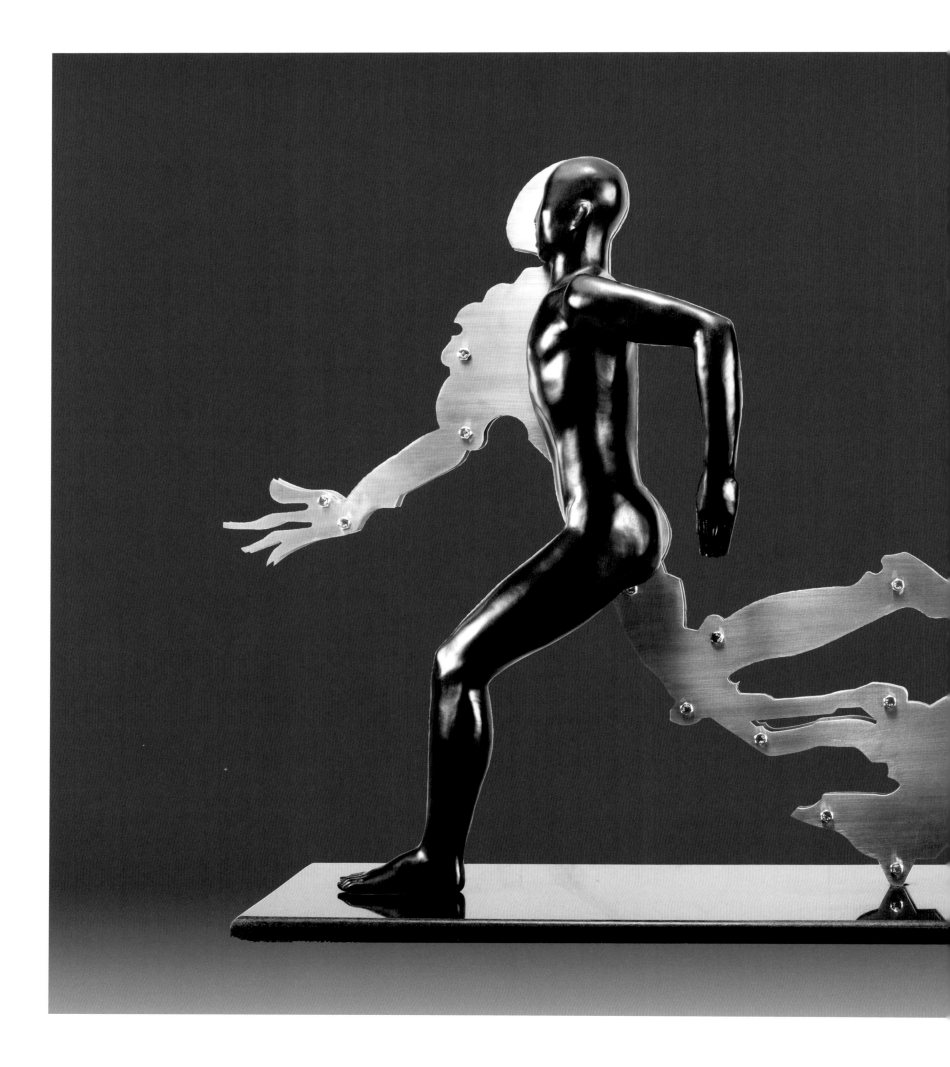

王中

逃逸者 2

2010年
73cm × 107cm × 50cm
青铜、不锈钢

曹晖

OH，NO 之一

2011 年—2012 年

26cm × 33cm × 58cm × 22 片

综合材料

蔡志松

故国·颂

2006 年
146cm × 73cm × 91cm
铜板、铜线、树脂（版次 4/8）

杨茂源

大卫

2009年
114cm × 90cm × 70cm
大理石

瞿广慈

向马里尼同志致敬——望星空

2006 年
55cm × 44cm × 26cm
铸铜

向京

寂静

2007 年
80cm × 30cm × 20cm
铸铜

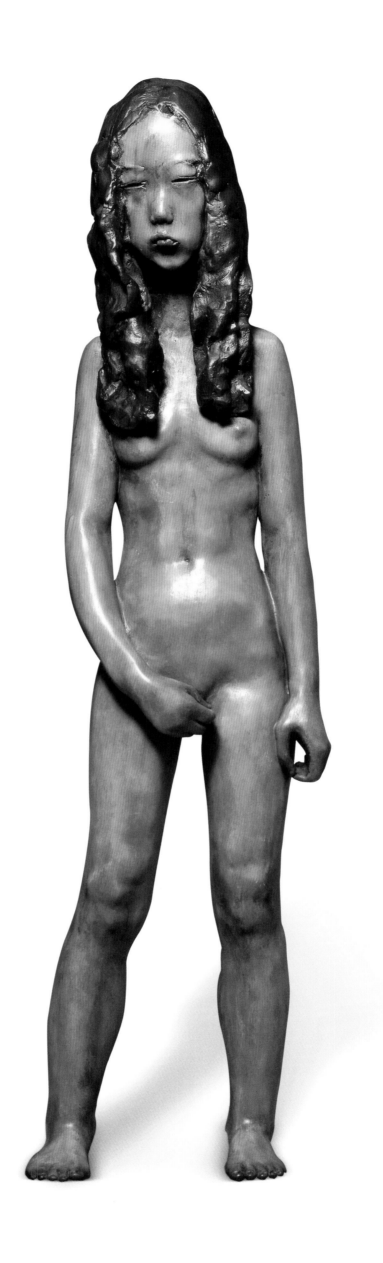

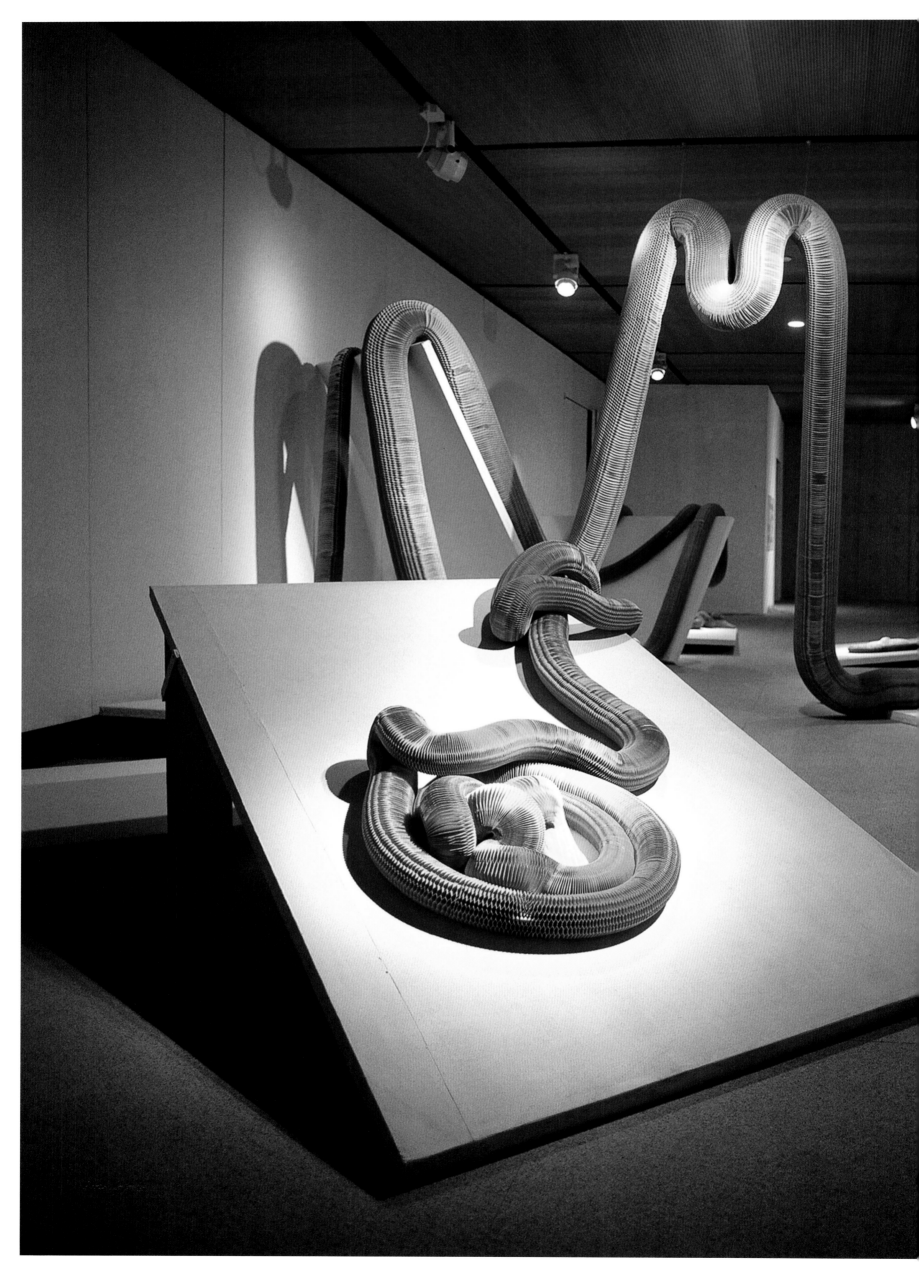

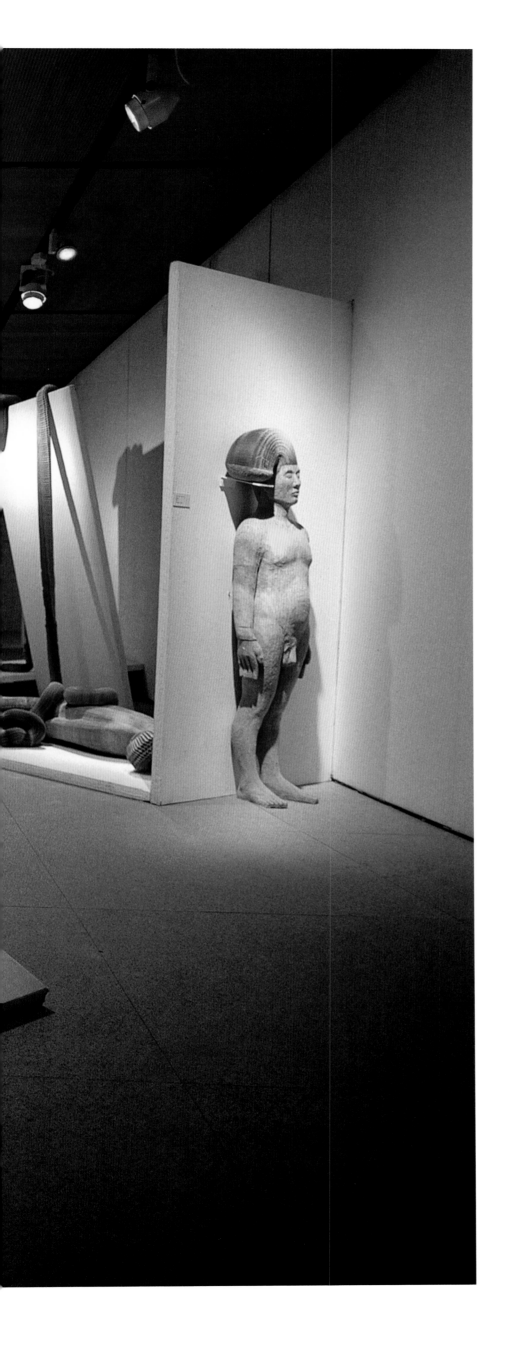

李洪波

伸缩性

2010年
尺寸可变
纸

张伟

赤

2013年
140cm×240cm
大漆

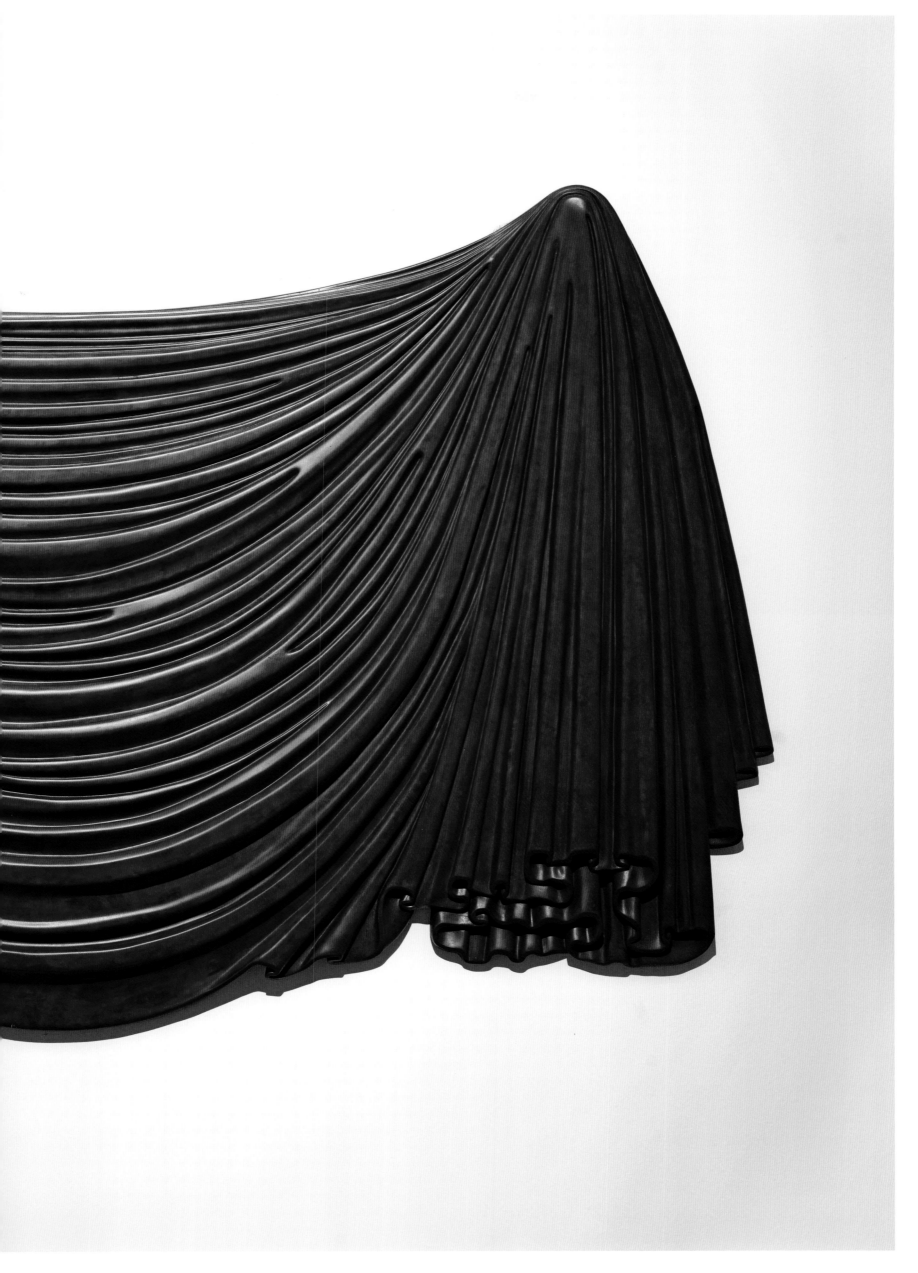

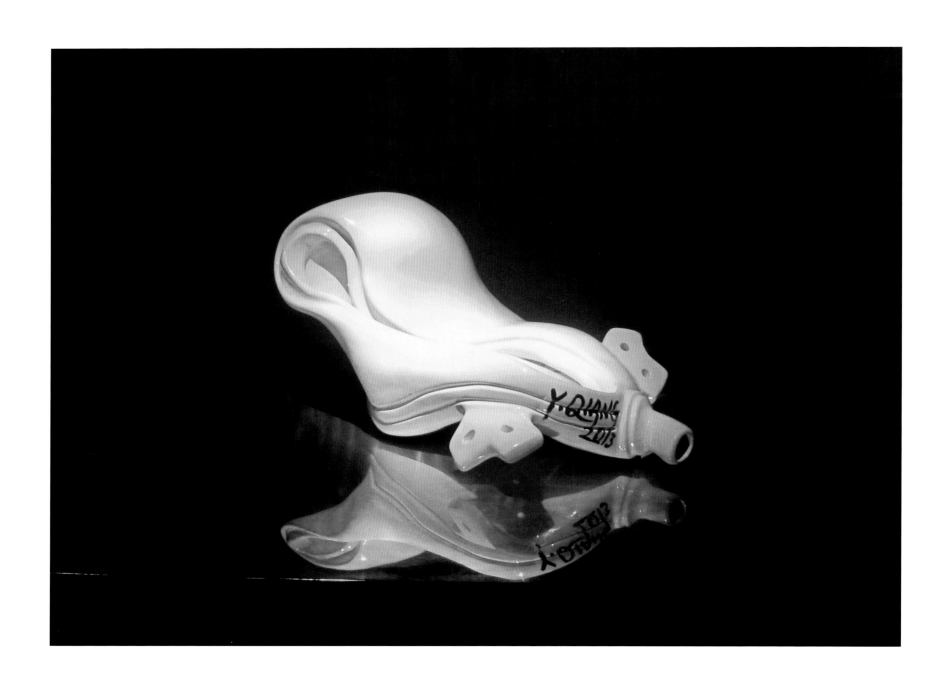

强勇

杜尚，小便斗，泉

2013 年
50cm × 40cm × 30cm
玻璃钢上色

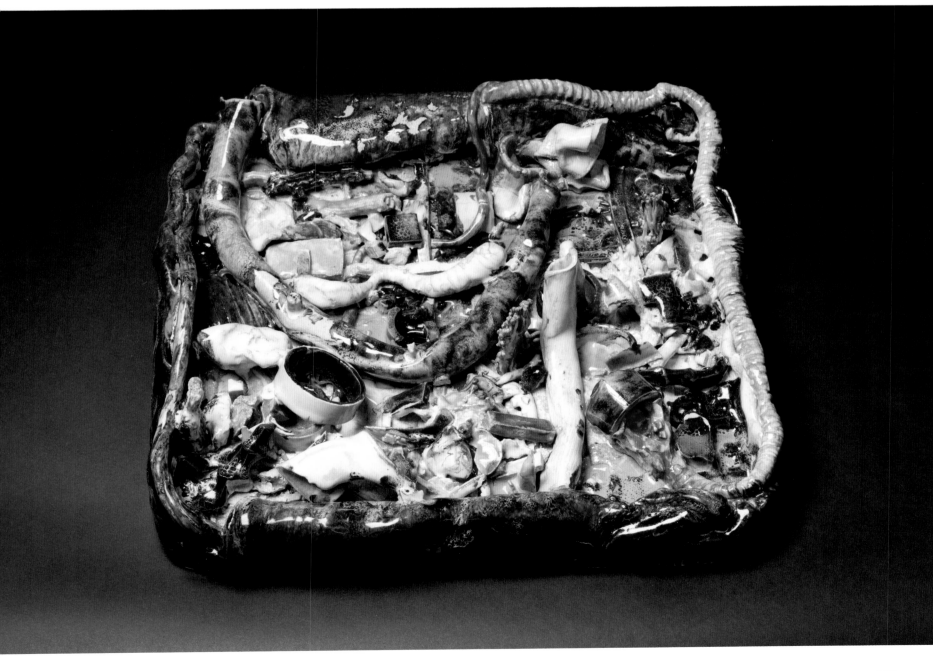

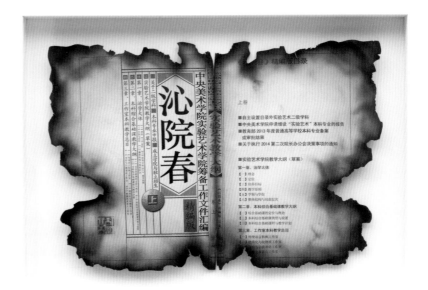

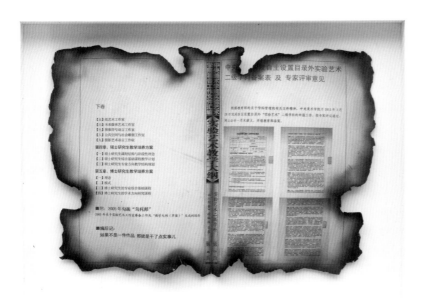

吕胜中

敬惜字纸——沁园春·纸蝴蝶

2013 年—2016 年

40cm × 50cm × 128 件

纸、喷火枪焚烧

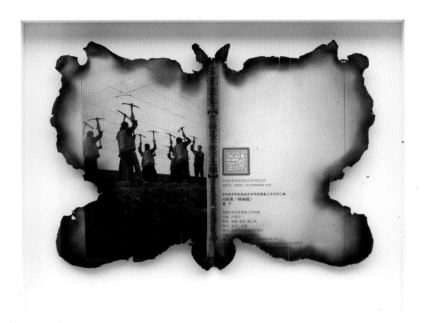

王宁德

有形之光——被偏振的云第一号

2013年
200cm × 144cm × 5cm
摄影装置

108

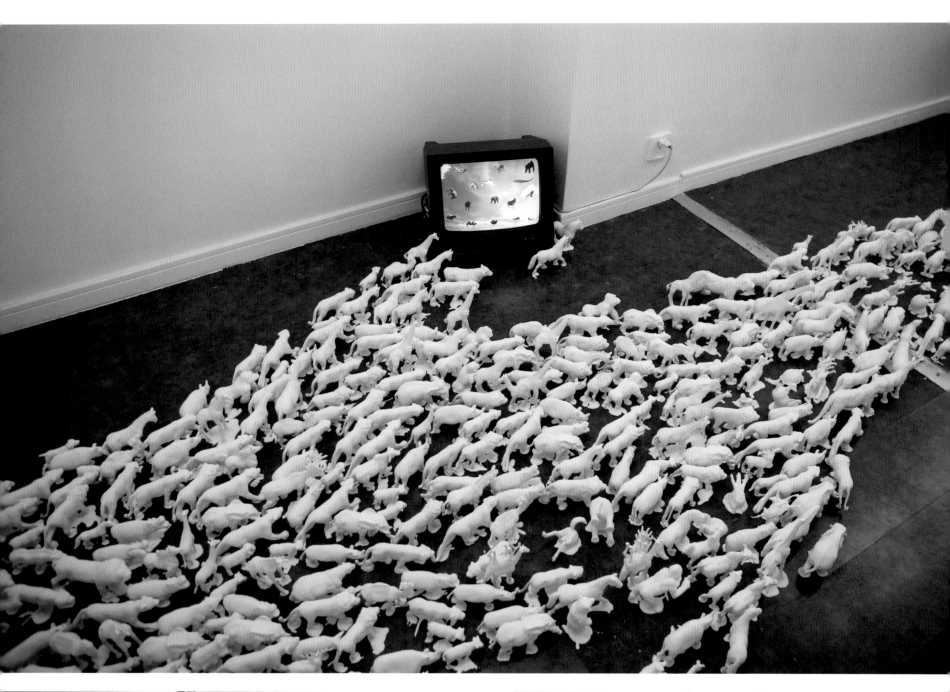

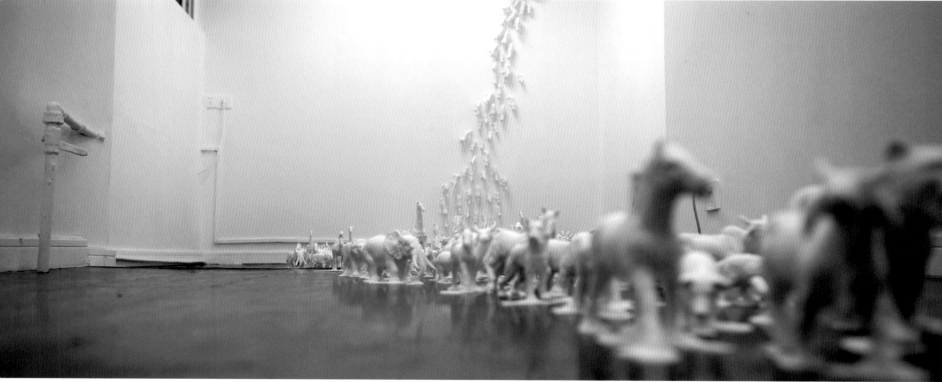

祁震

当智者指向月亮，愚者才看他的手指

2016年
尺寸可变
综合材料

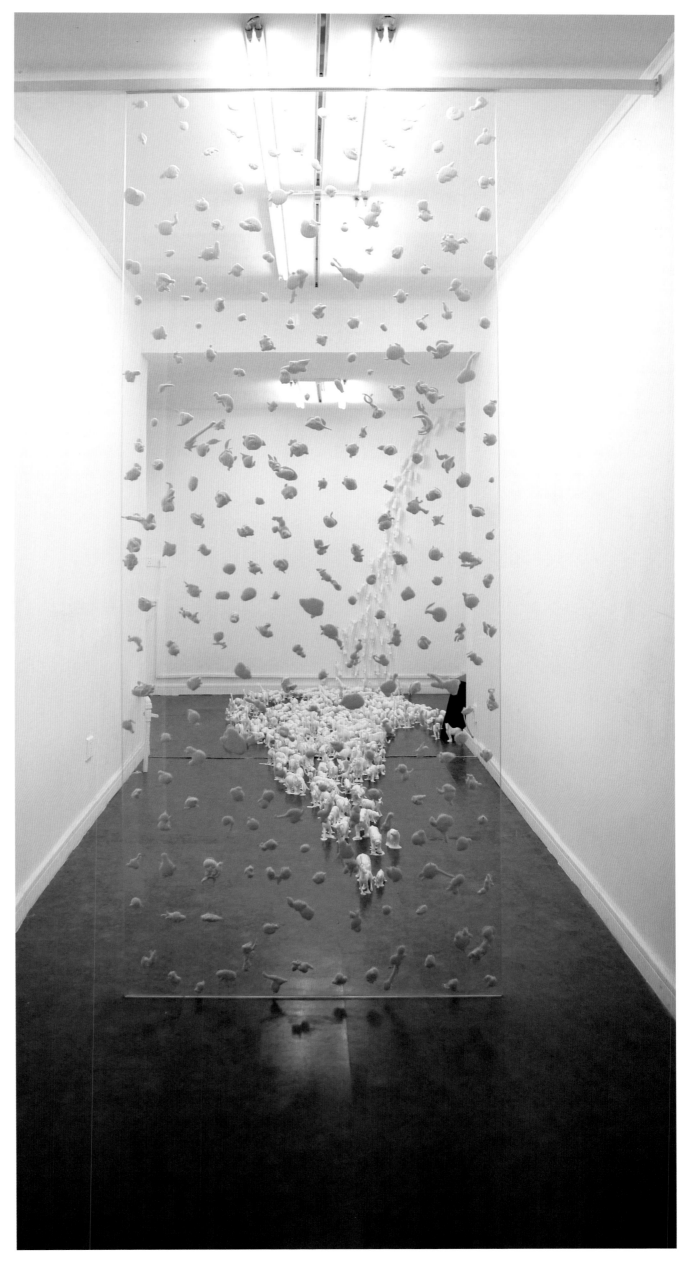

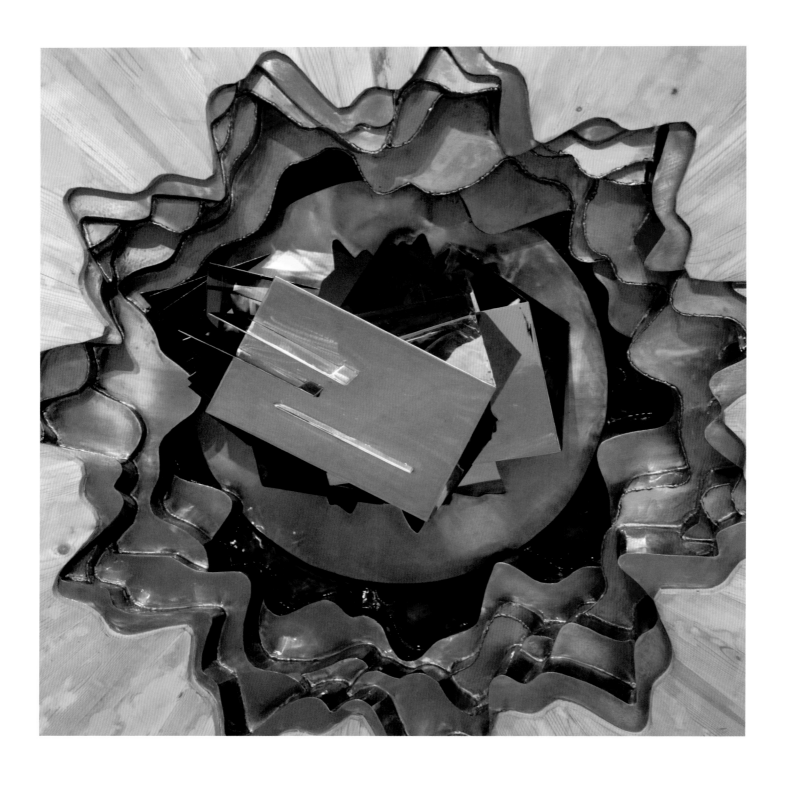

王郁洋

断言

2013年
220cm × 210cm × 90cm
紫铜、不锈钢、铁、木材

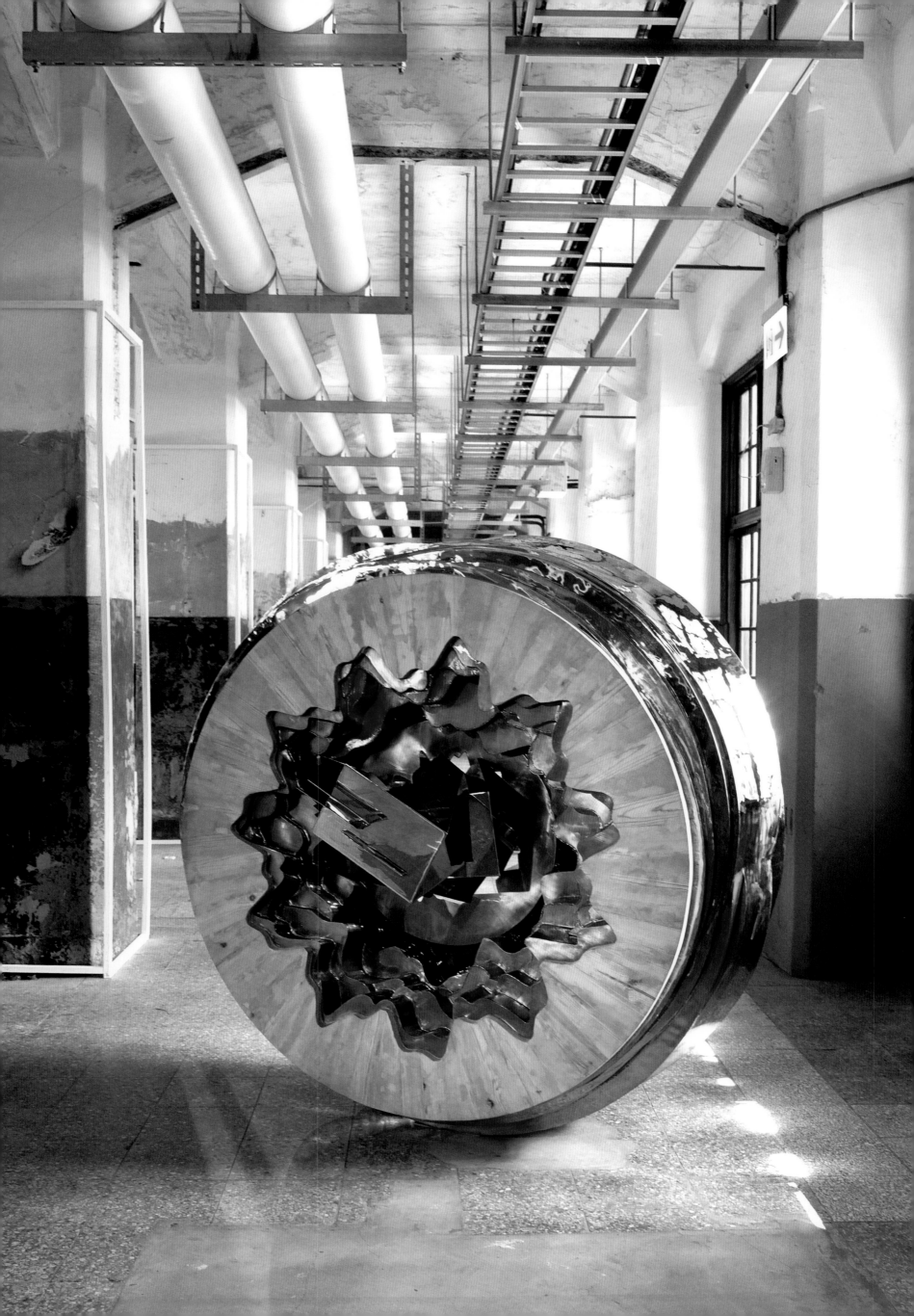

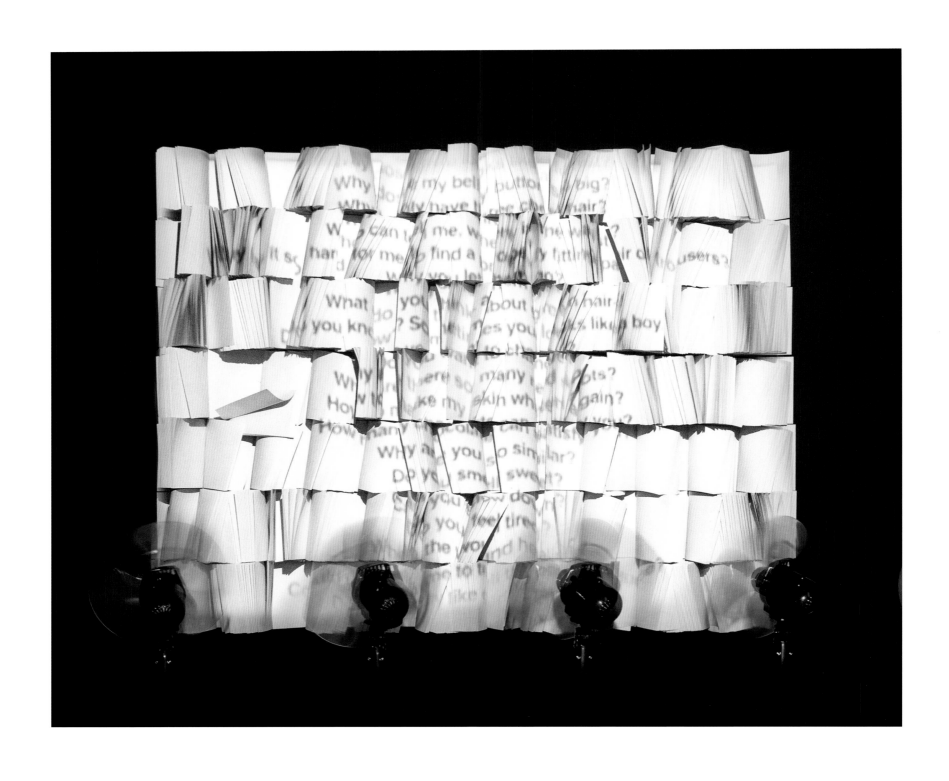

彦风、吴帆

自言自语

2014年
尺寸可变
多媒体装置、书、风扇、投影

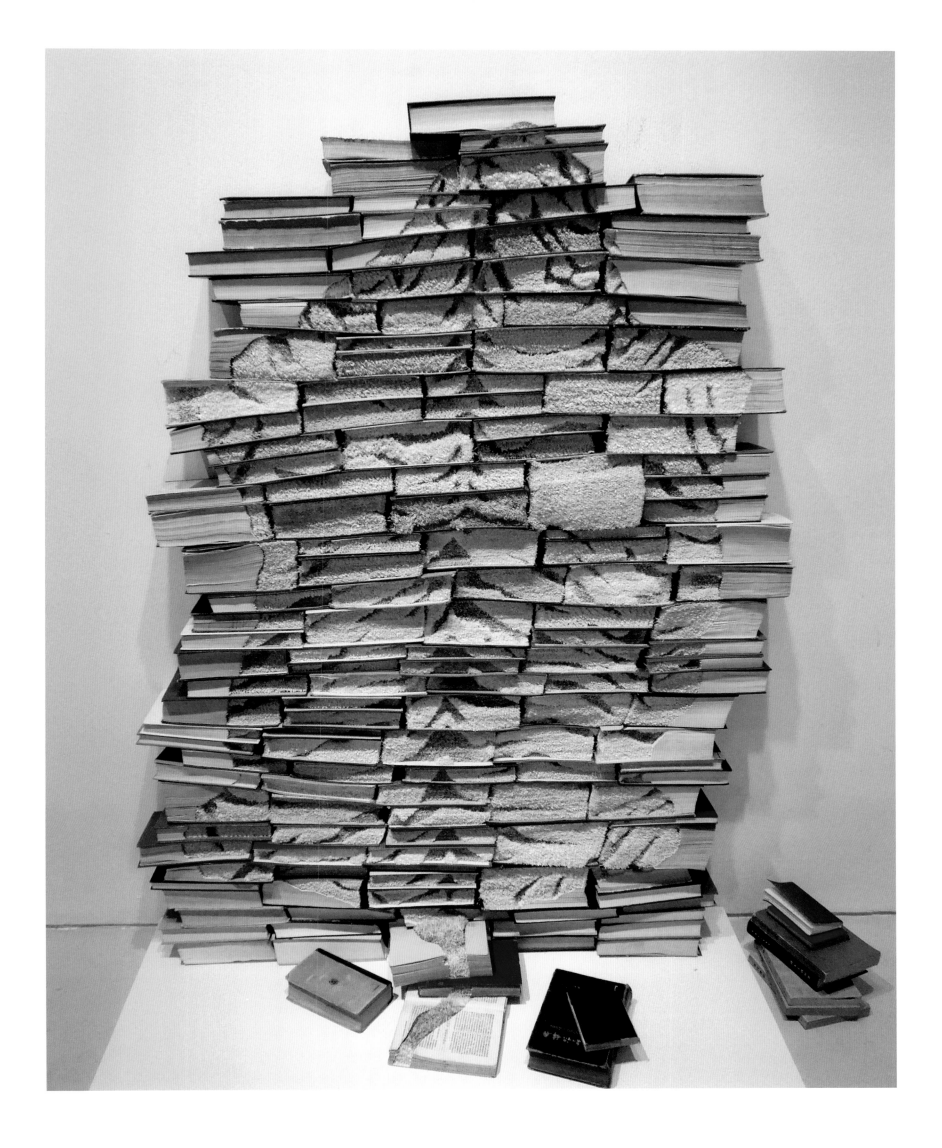

伍伟

增减

2012年
170cm × 110cm
纸本书籍雕刻

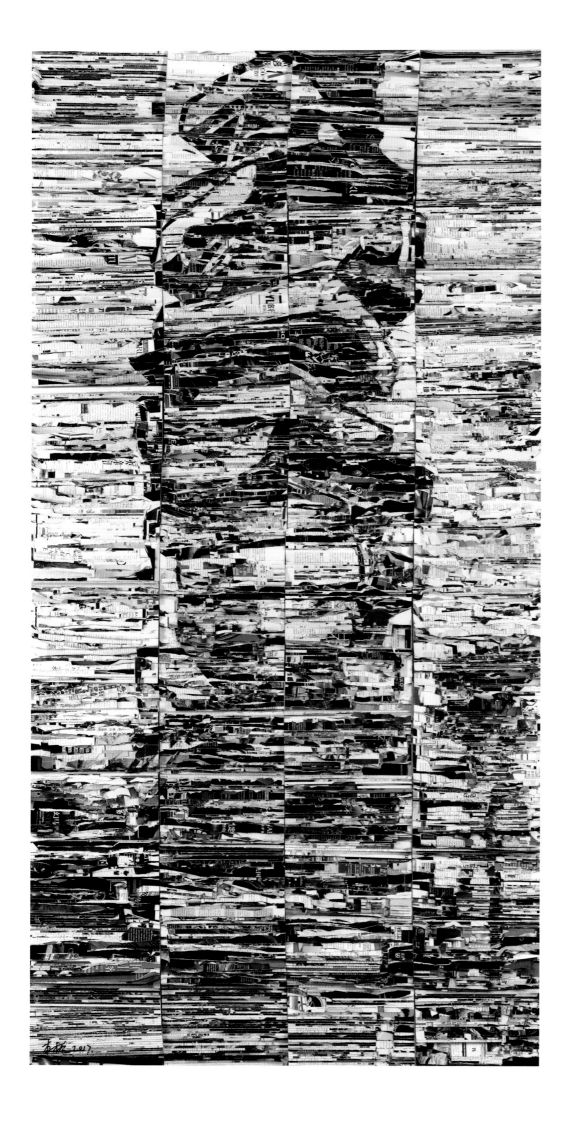

李枪

图书馆计划

2017年
225cm×125cm×3cm
杂志、书

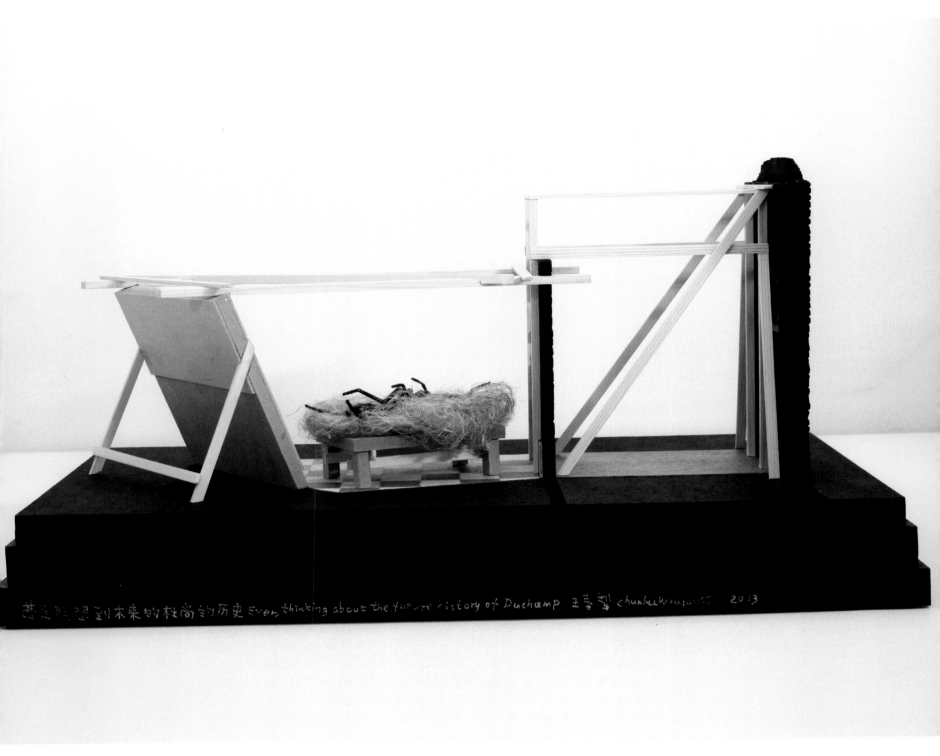

王春犁

甚至联想到未来的杜尚的历史

2013年
24cm × 42cm × 22cm
综合材料

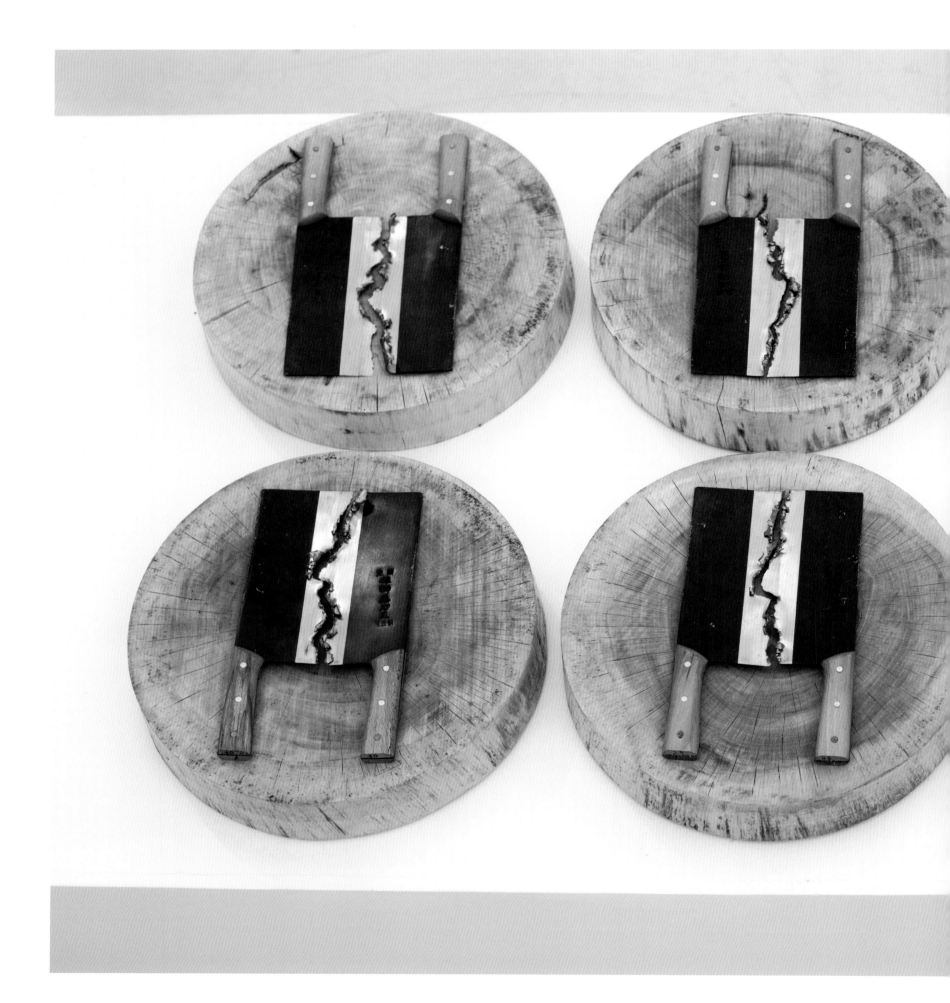

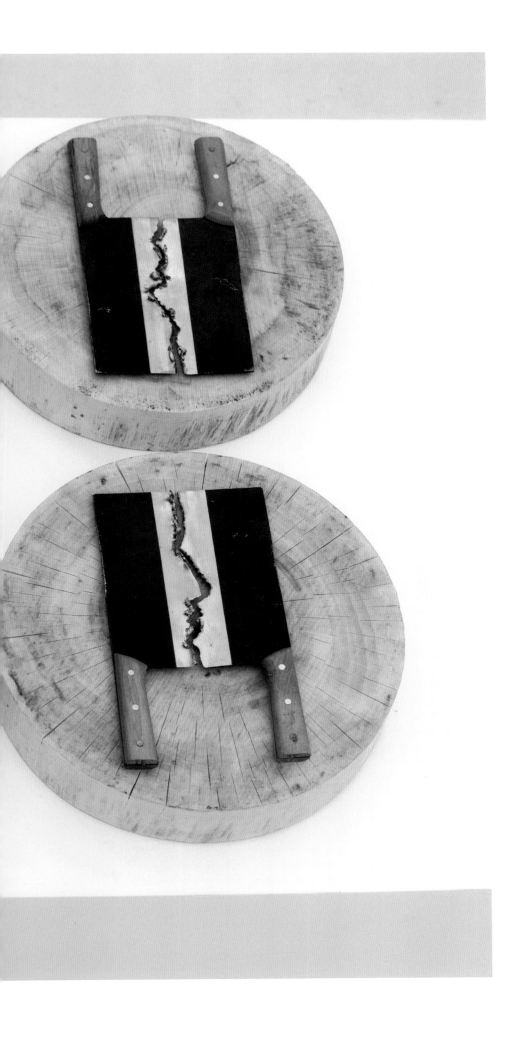

彭湘

相对

2014年
直径 44cm×10cm×6件
木质砧板、菜刀

邬建安

一丛青气

2015年
120cm×100cm
纸本镂刻、手工拼贴

120

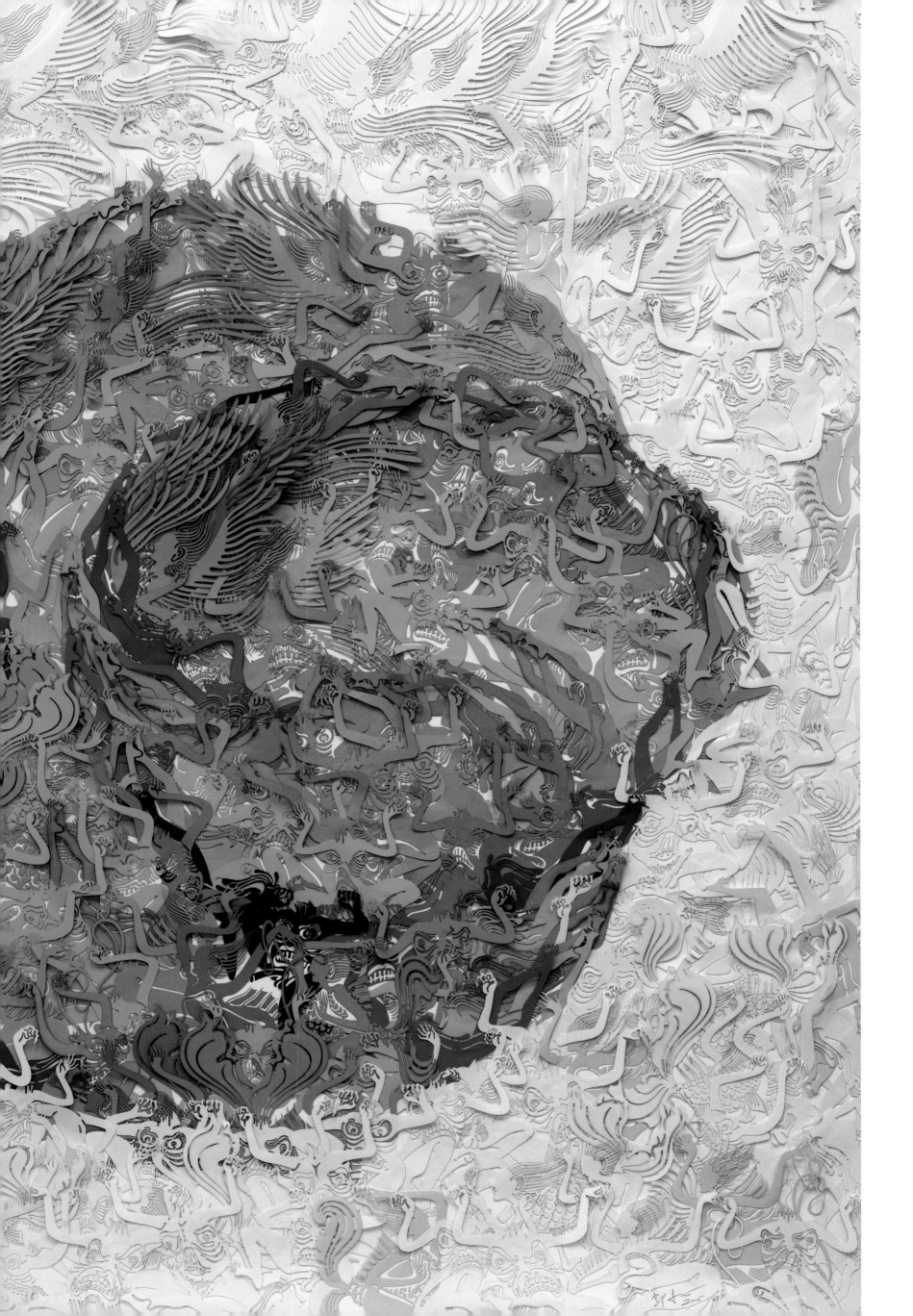

王薇

发绣

2015年
直径 20cm，直径 15cm×5件
玻璃器皿、头发

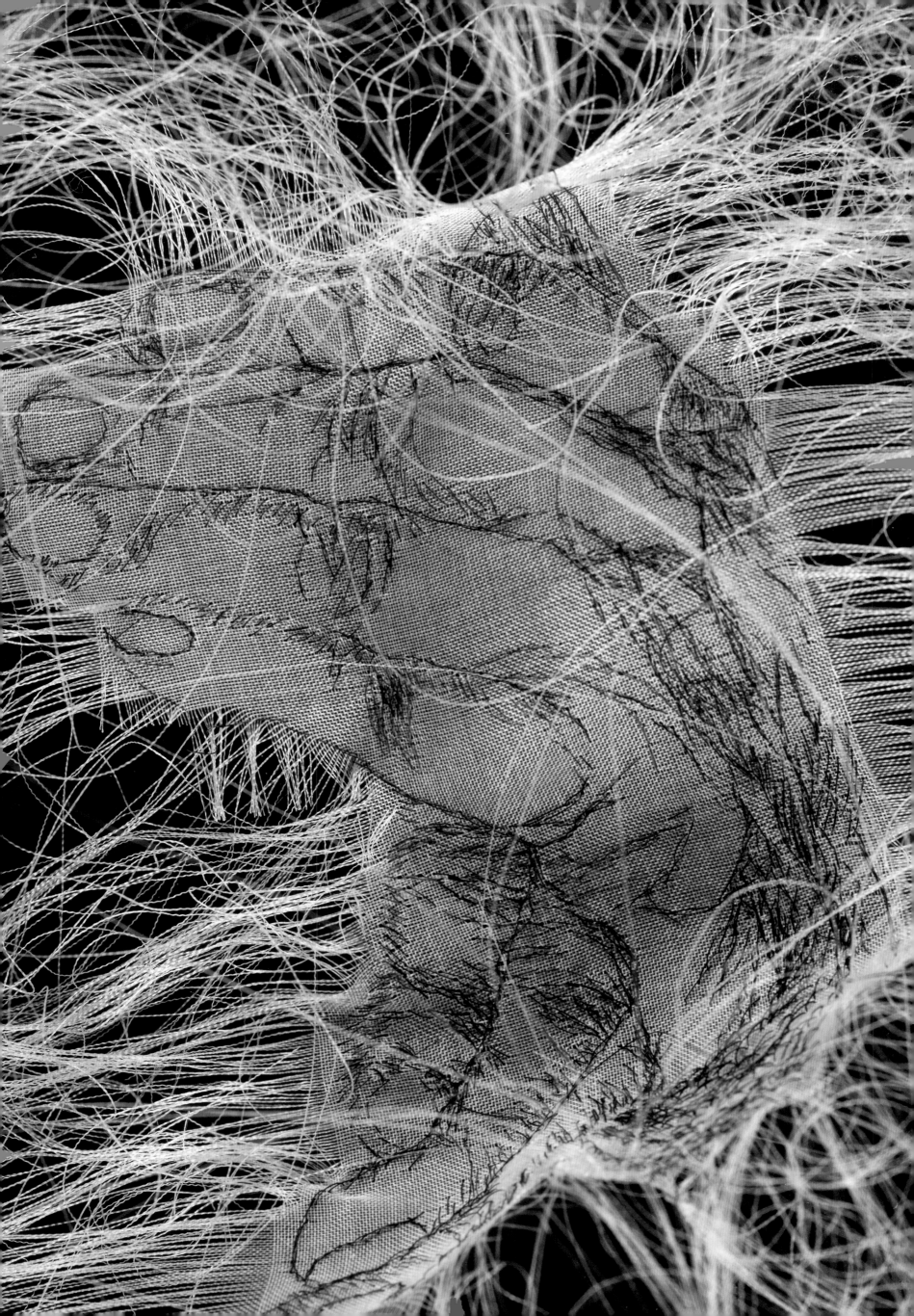

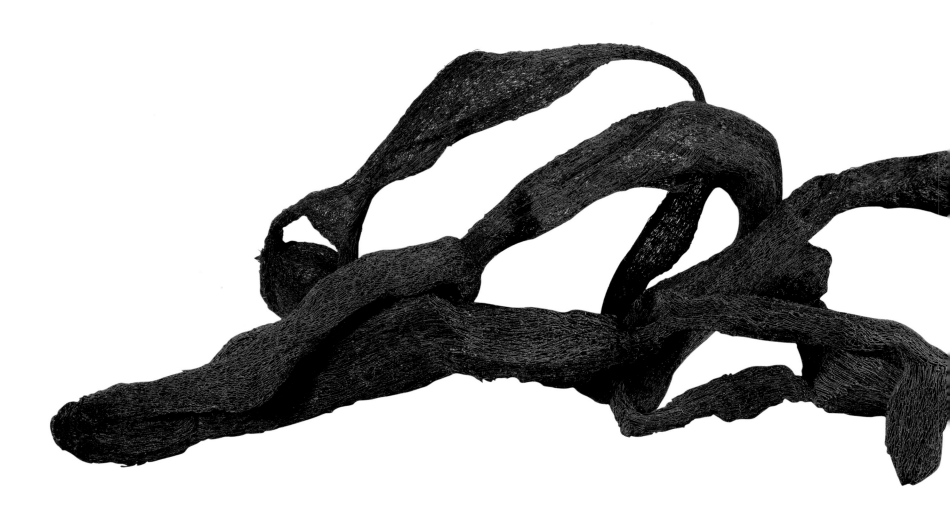

黄镇

山的结构线

2014年
110cm×155cm×300cm
铁丝、钢筋、树枝

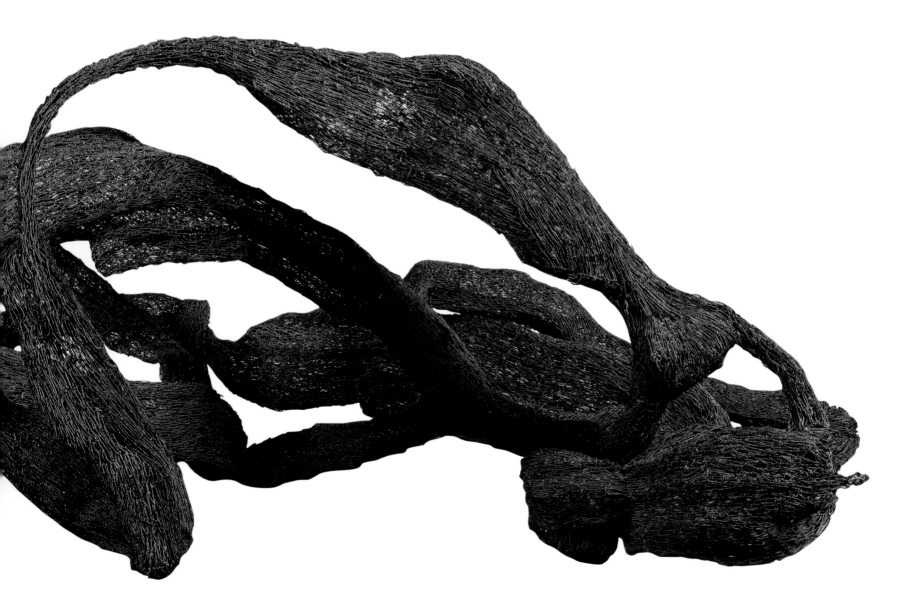

周海苏

颤栗二

2012年
210cm × 160cm × 100cm
金属雕塑、镜面抛光不锈钢

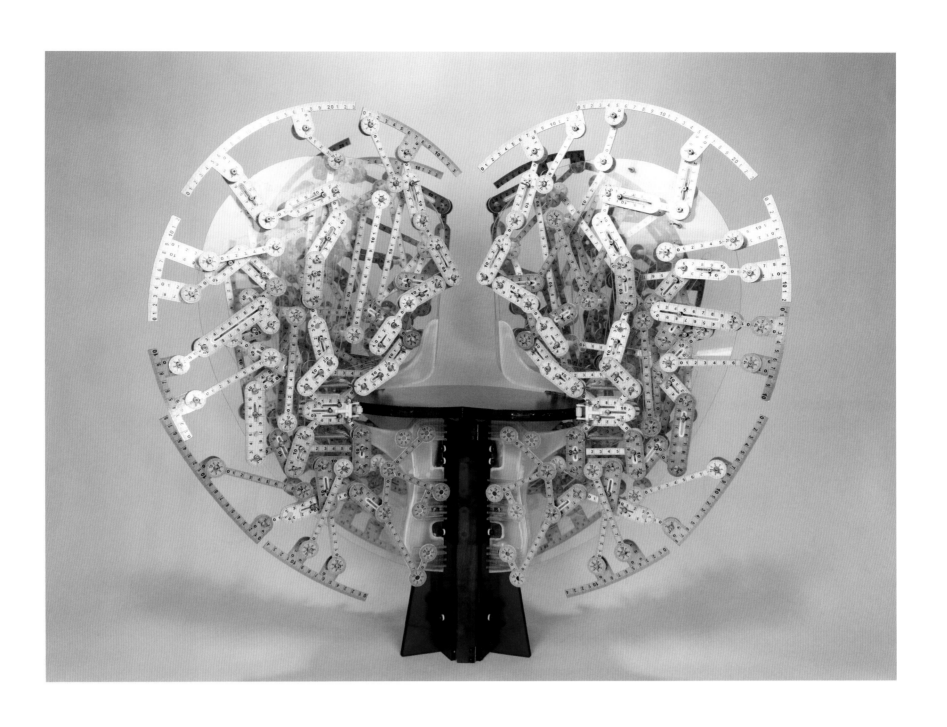

占研

心之度

2012 年
尺寸可变
PMMA 板材、PVC 板材、
不锈钢棒、模型零件及电机等

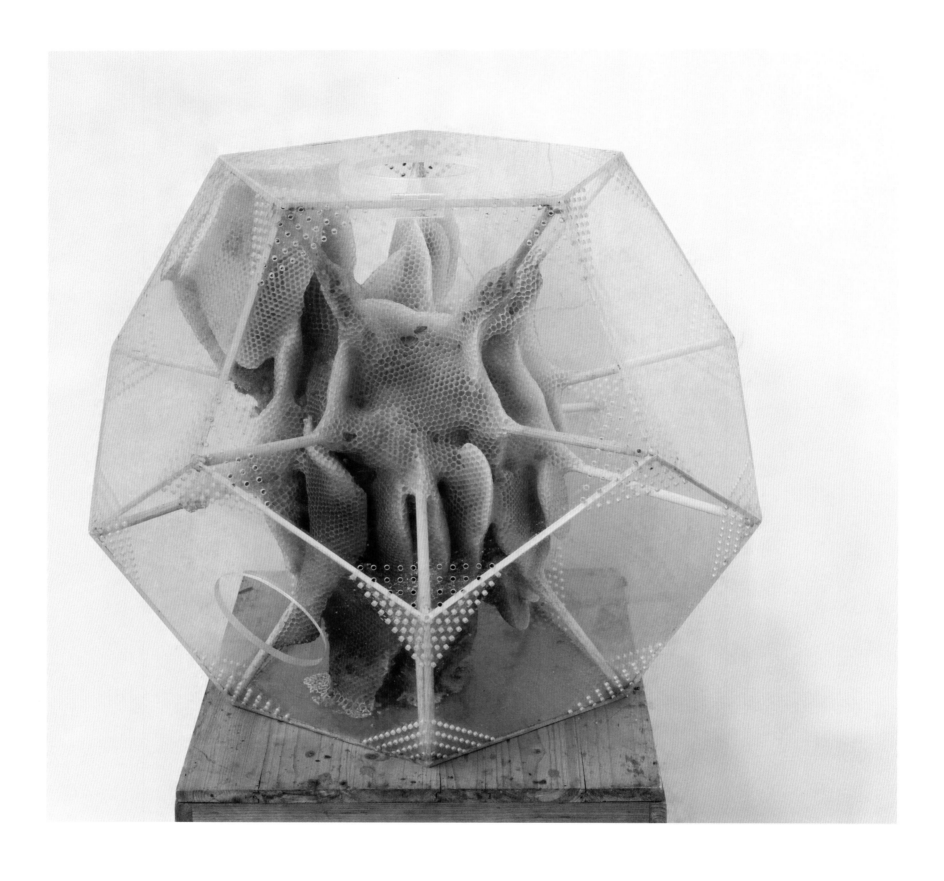

任日

元塑

2014 年
65cm × 65cm × 65cm、50cm × 50cm × 50cm
蜂蜡、亚克力

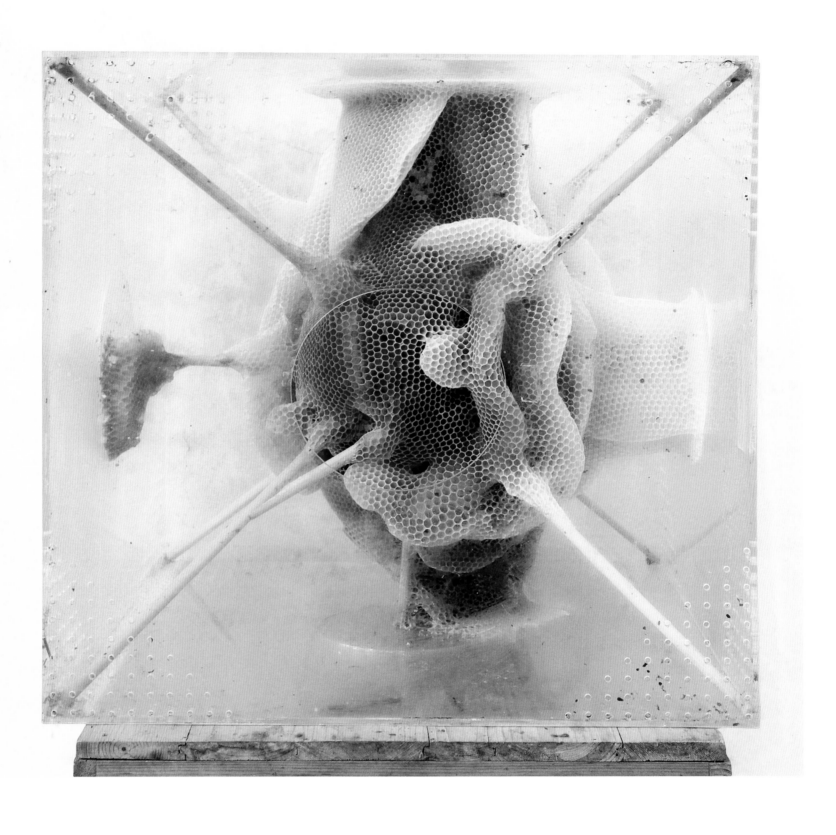

卢征远

"一切都还在"系列 —— 长征足迹 No.1

2016 年
70cm × 90cm × 15cm
白色大理石雕刻

卢征远

慢性

2011 年—2013 年
尺寸可变
黑色大理石雕刻

孙原、彭禹

自由

2009年

外径尺寸：1200cm × 1200cm × 800cm

金属钢板、高压水泵、水带、水龙头、电子控制系统

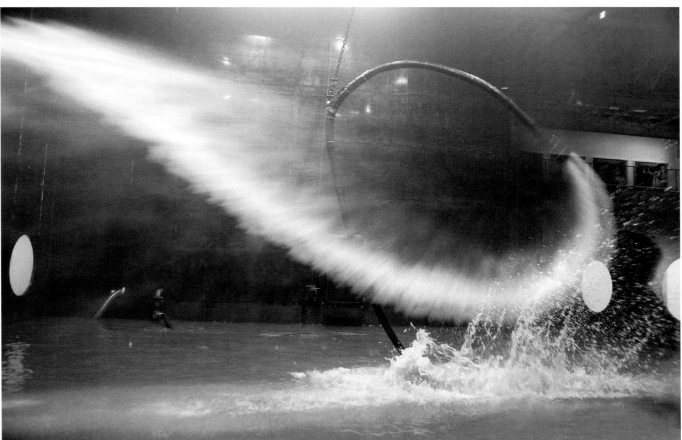

张文超

不可预测的旅程

2012 年
150cm × 205cm × 2 件
布面油彩、动画投影

张一凡

大象系列

2012年
41cm×55cm、55cm×55cm、
55cm×55cm、47cm×55cm
数码版画、亚克力、激光雕刻

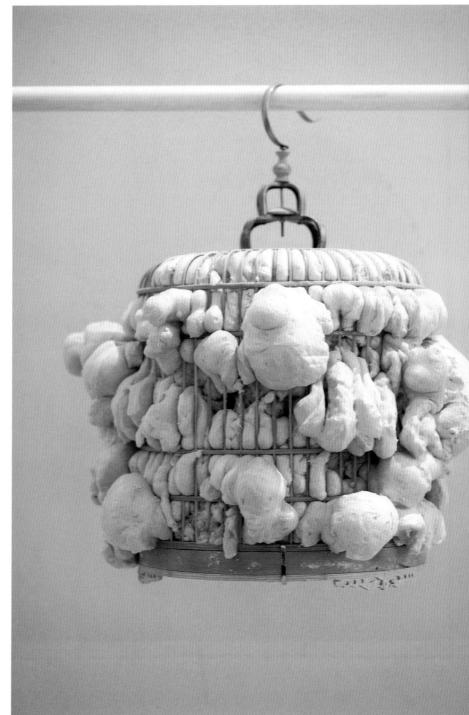

郑敏　　　吴梦诗

鸟　　　虫

2013年　　2013年
尺寸不定　直径 30cm×220cm
综合材料　腈纶、涤棉、电机

138

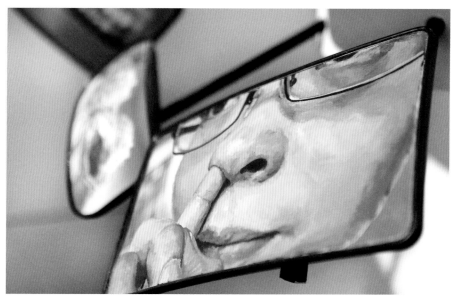

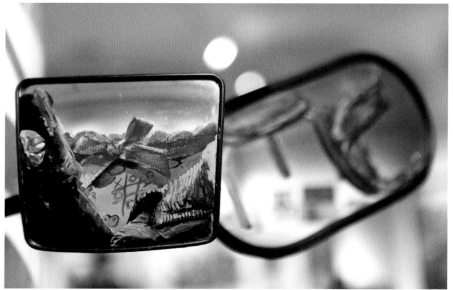

潘琳

他们都比我好

2010年
尺寸可变
综合材料

高蓉

花家地北里 5 号楼 8 单元 − 1/2 层

2010 年
250cm × 155cm × 150cm
布面刺绣、填充物

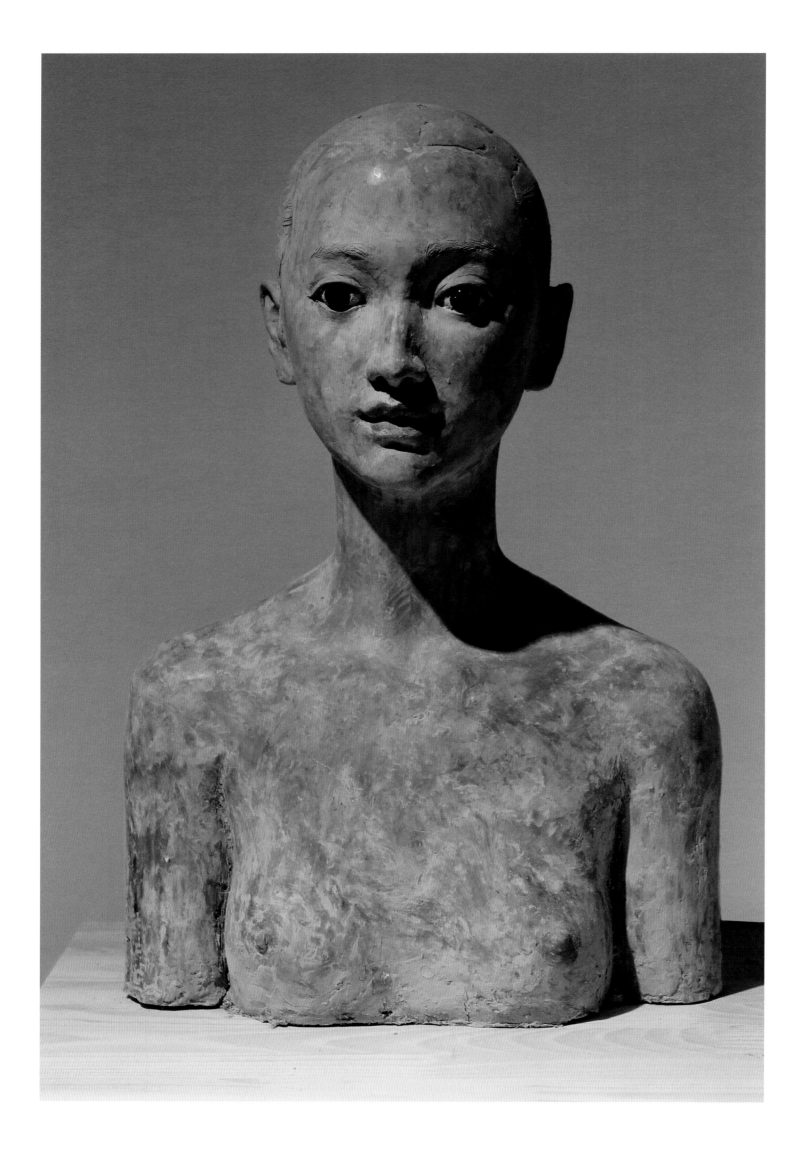

杨松 杨松

微笑的女孩 尘埃落定 dust to dust

2013年 2013年
40cm × 40cm × 25cm 60秒钟
泥土 视频

144

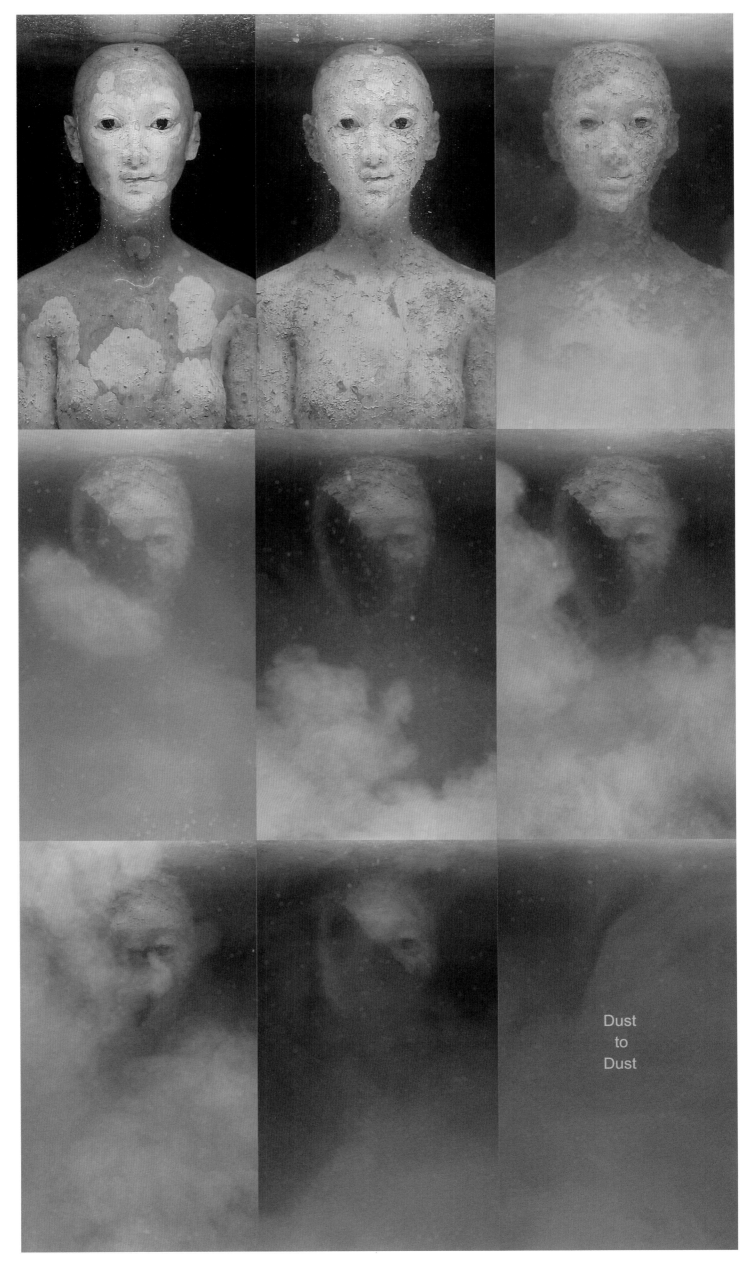

Dust
to
Dust

边霄萌

赛金花的大腿

2015年—2016年
450cm×120cm×100cm、100cm×20cm×15cm、
50cm×30cm×40cm
卸妆棉、化妆品、卸妆液、铁

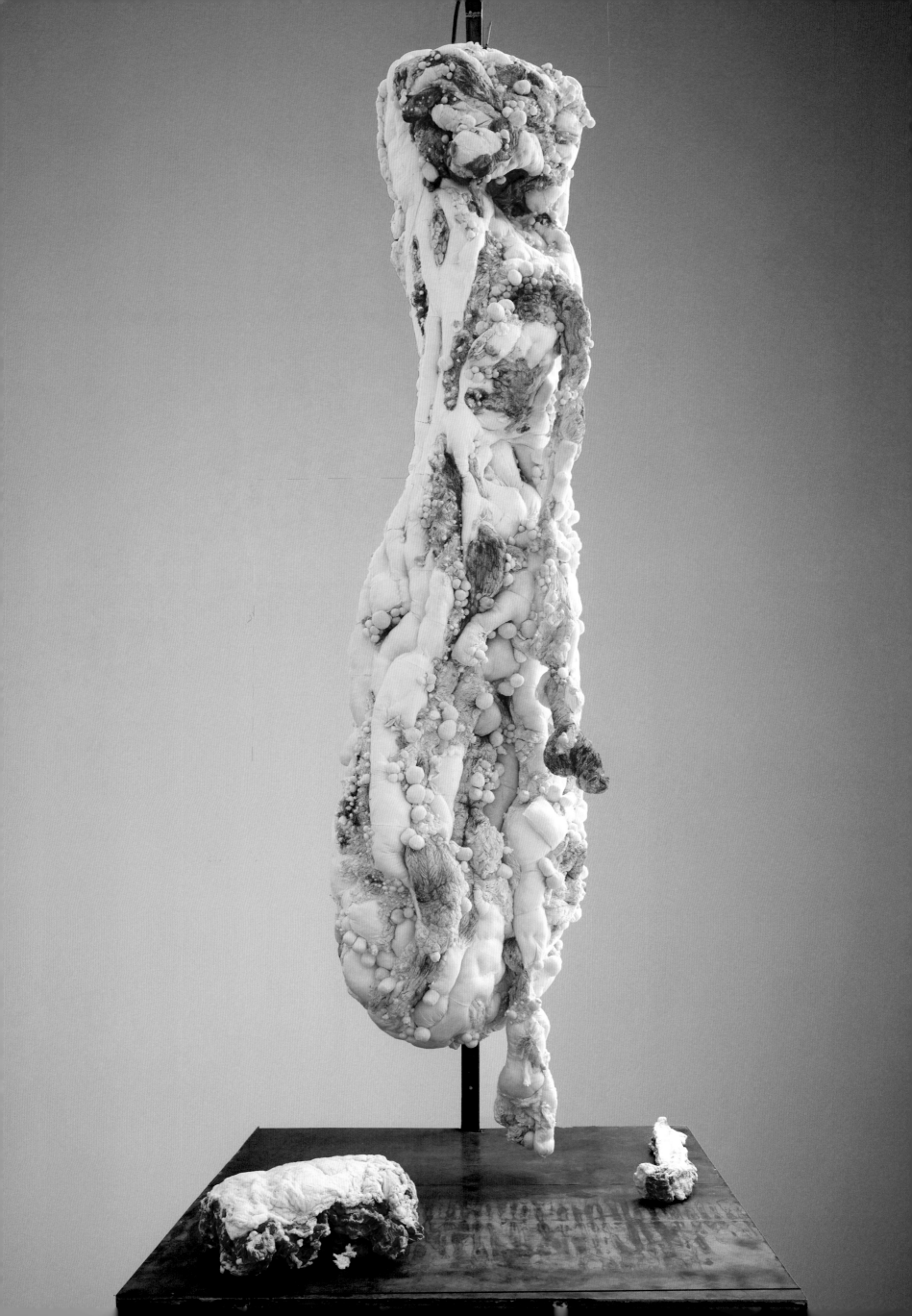

苏雅娜

软的

2014年
尺寸可变
综合材料

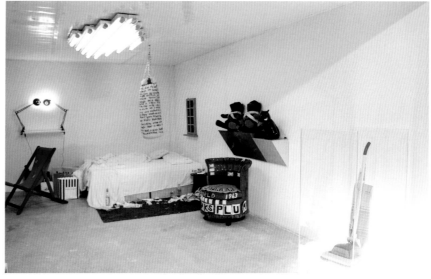

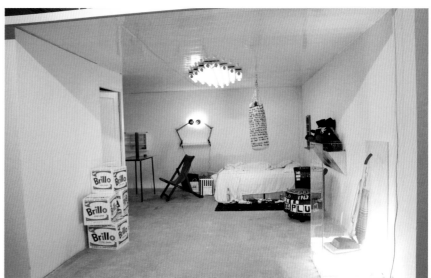

焦朦

一居室

2010年
尺寸可变
综合材料

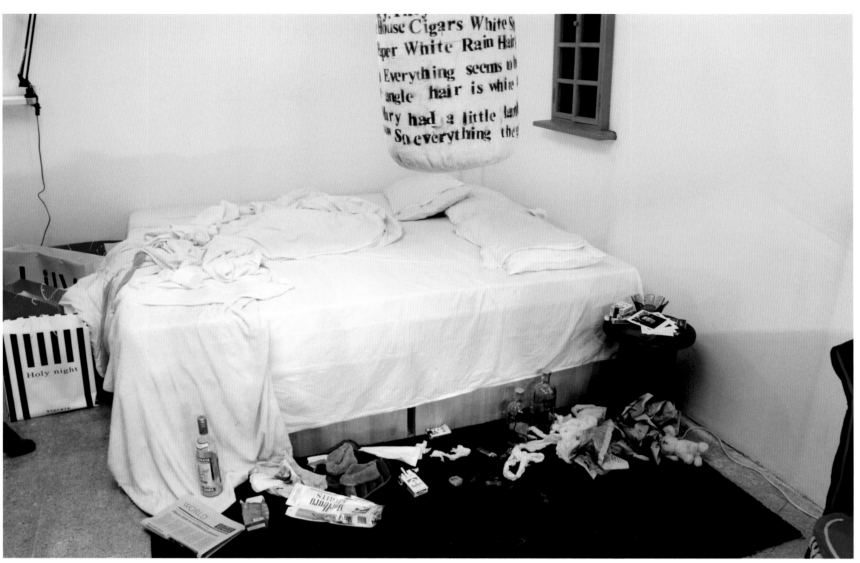

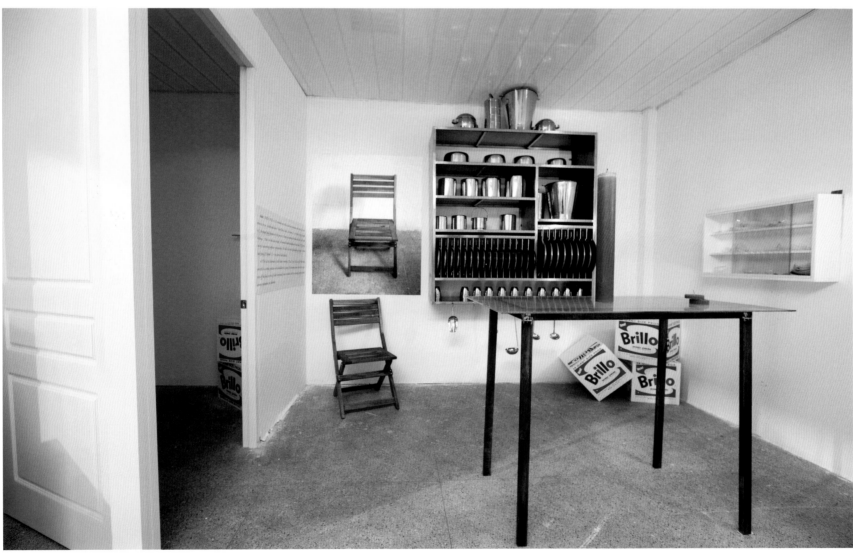

叶秋森
三联画
2015年
尺寸可变
影像装置

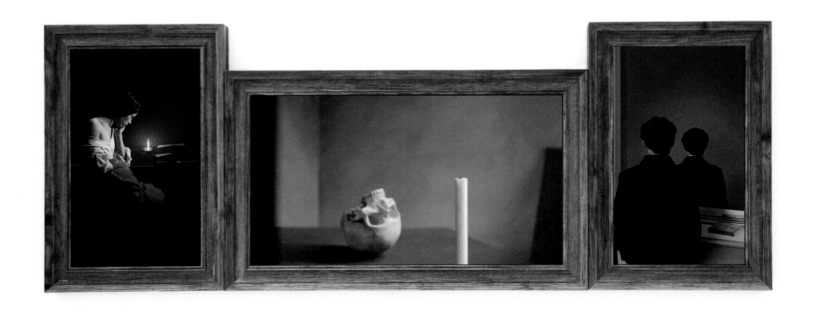

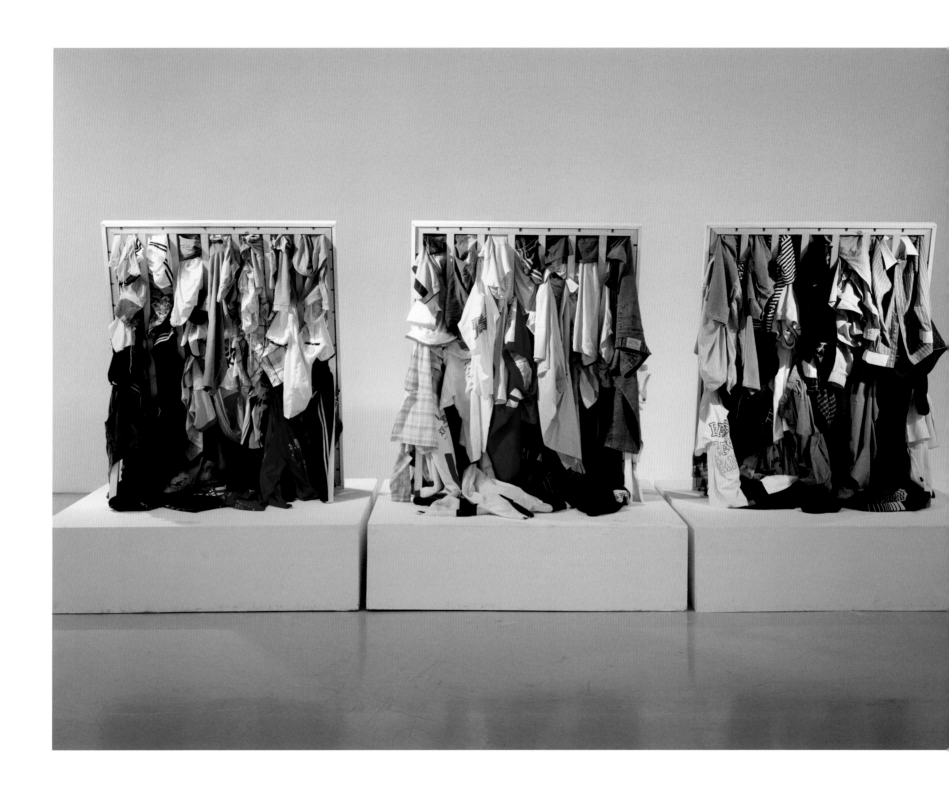

程鹏

旧影色相

2012年
190cm×150cm×120cm×3件
旧衣服等综合材料

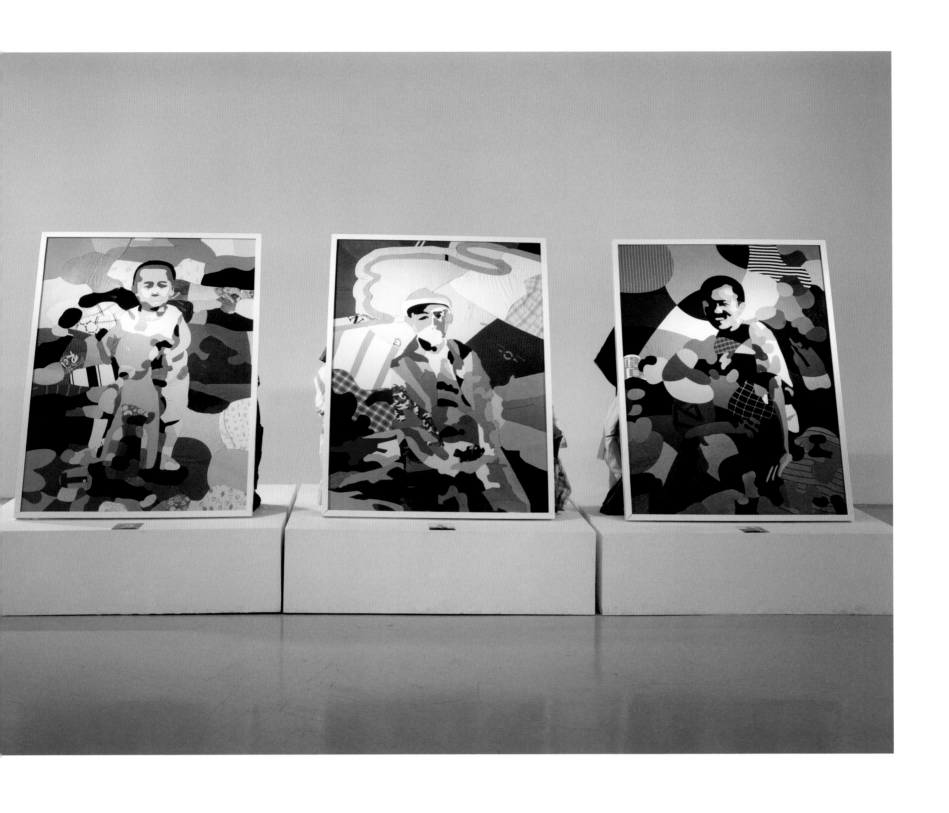

崔彦斌

艺术品健身计划

2015年
120cm × 150cm × 100cm
金属、木料

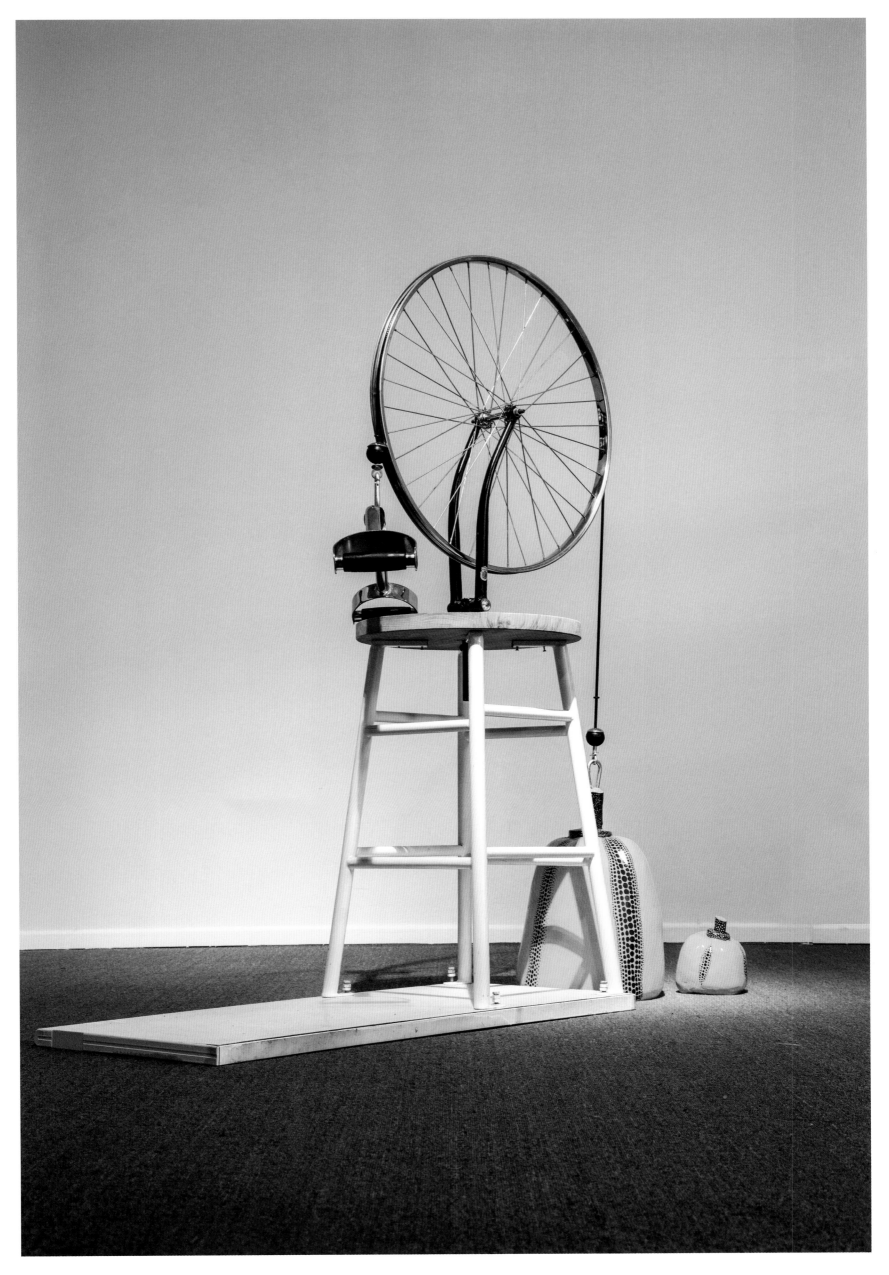

徐冰

蚕花

1998年
150cm × 150cm × 2件
收藏级艺术微喷

王友身

报纸·广告

1993年
尺寸可变
丝网印刷、棉布

张大力

对话——北池子

1999 年
60cm × 90cm
收藏级艺术微喷

162

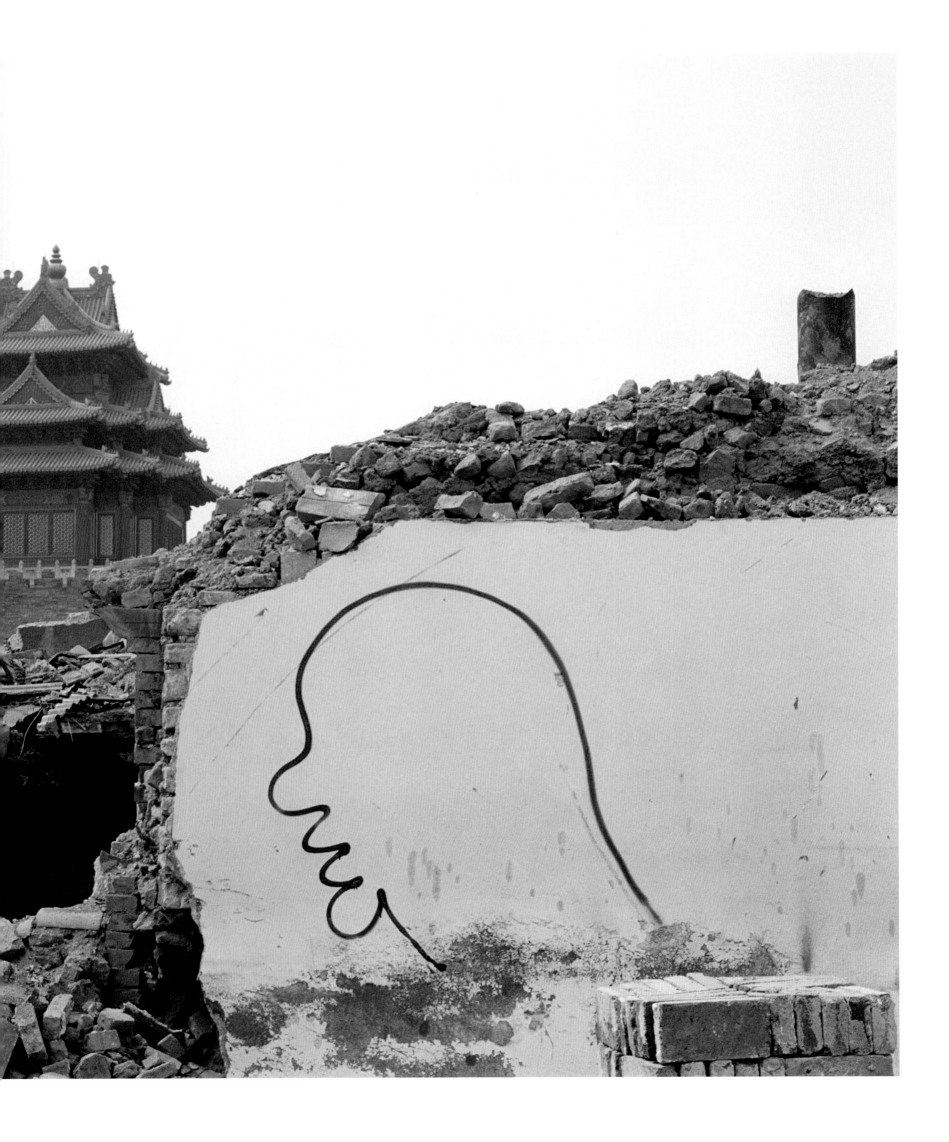

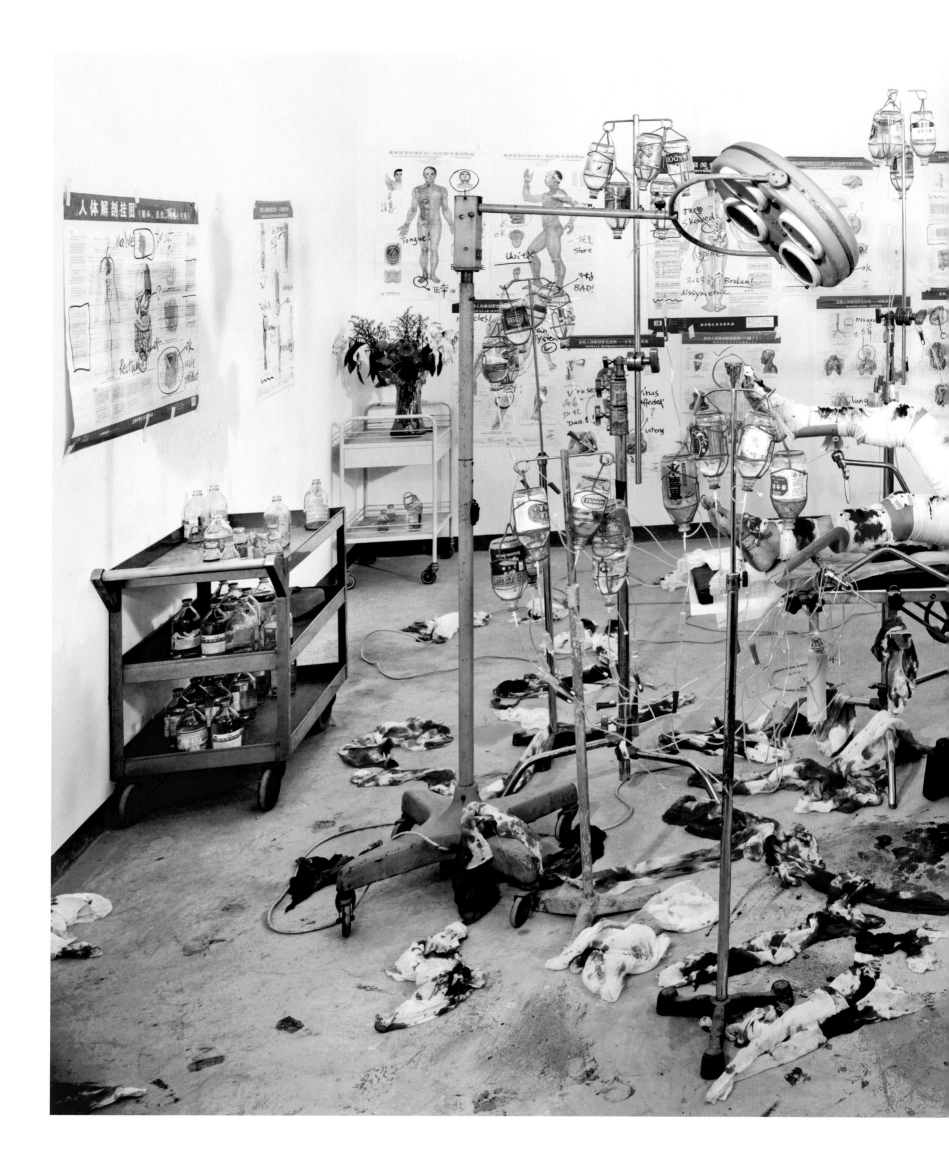

王庆松

重症病房

2013年
180cm × 300cm
收藏级艺术微喷

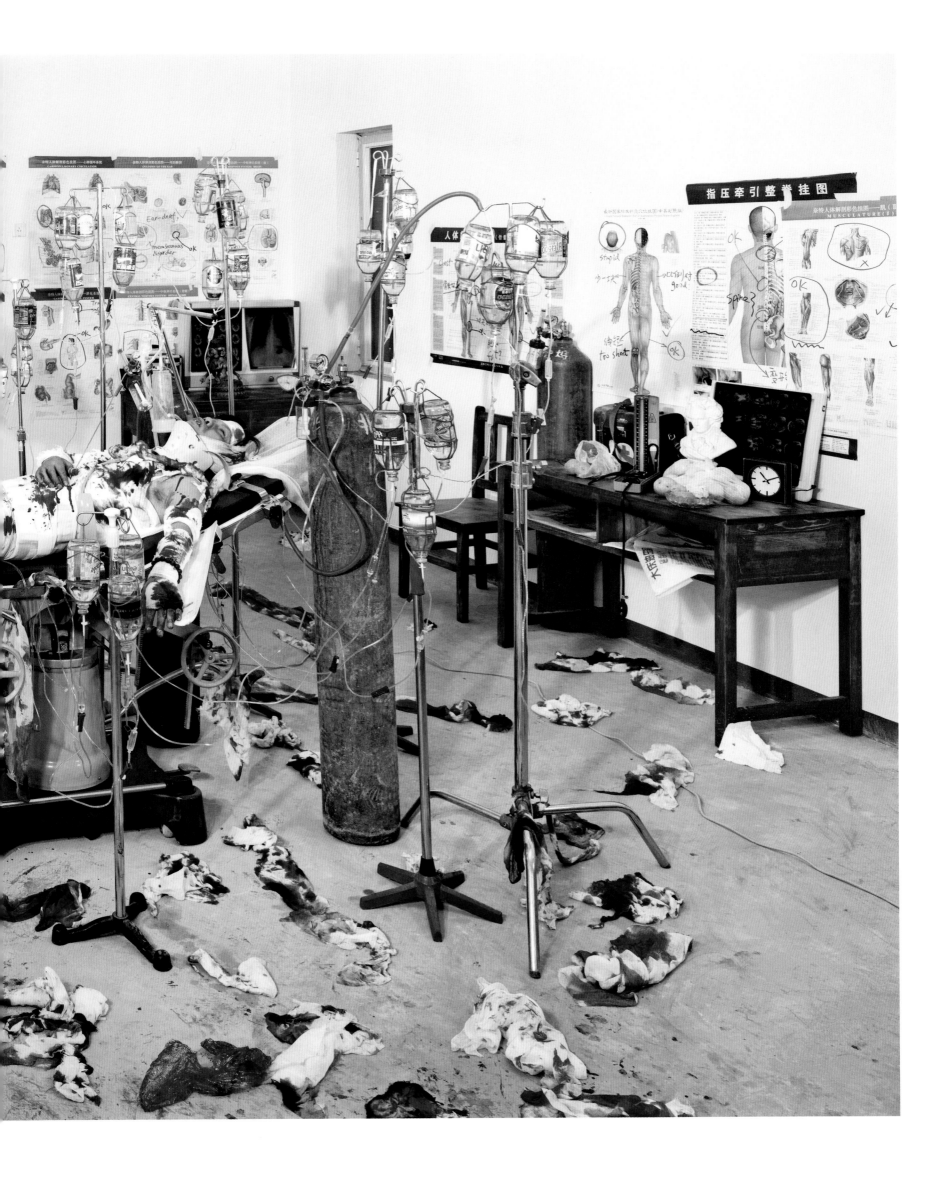

林一林

金城

2011 年
101cm × 152cm
收藏级艺术微喷

166

杨福东

半马索

2005年
7分钟
单屏电影、DV 拍摄

168

琴嘎

一刹那

2016年
8分钟
投影播放、16：9、彩色立体声

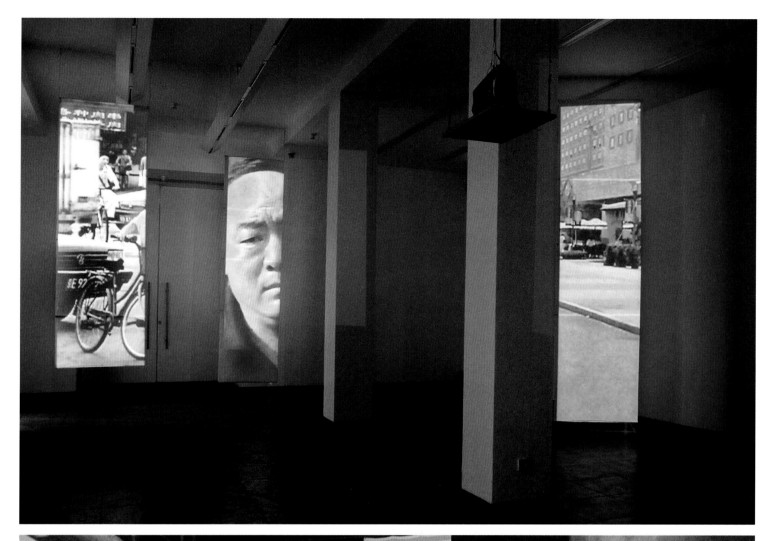

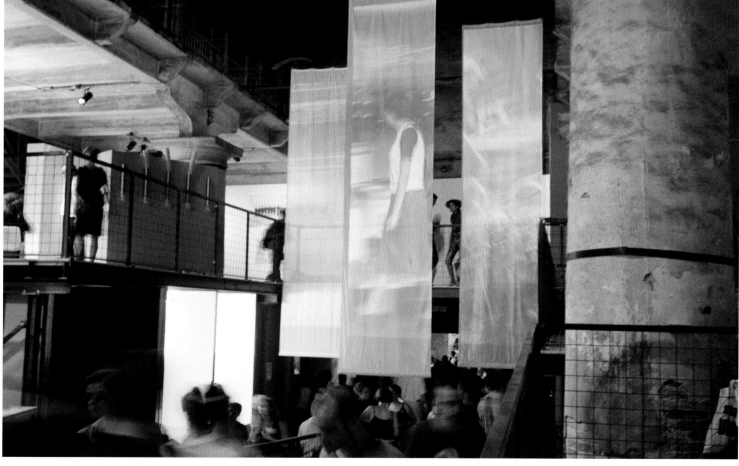

朱加

通道

2000年
15分钟
三通道录像、彩色、后期音效制作

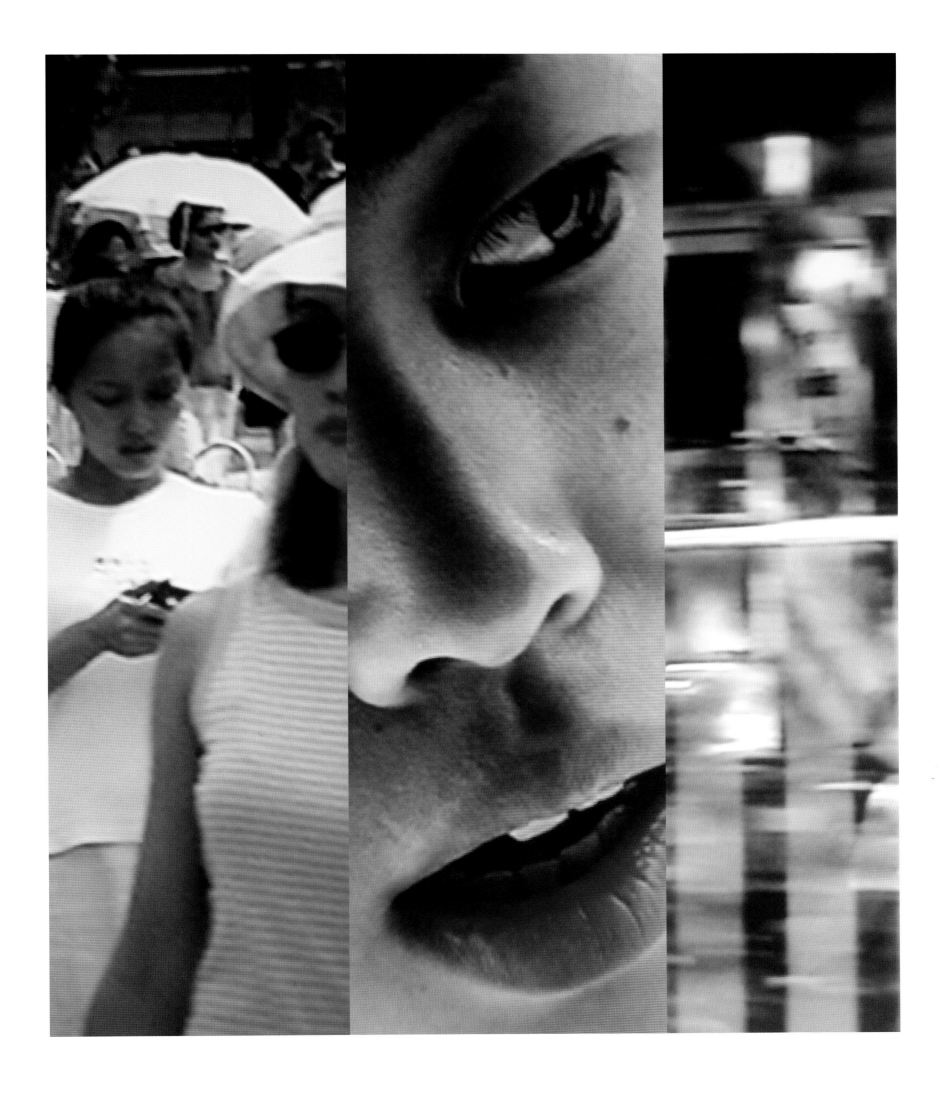

翁云鹏

历史·观

2011年
6分26秒
单频道录像、彩色、有声

谁都不清楚怎么回事

所有的事情
都不是预先想好的

對現實存在著
危險的歷史

真相

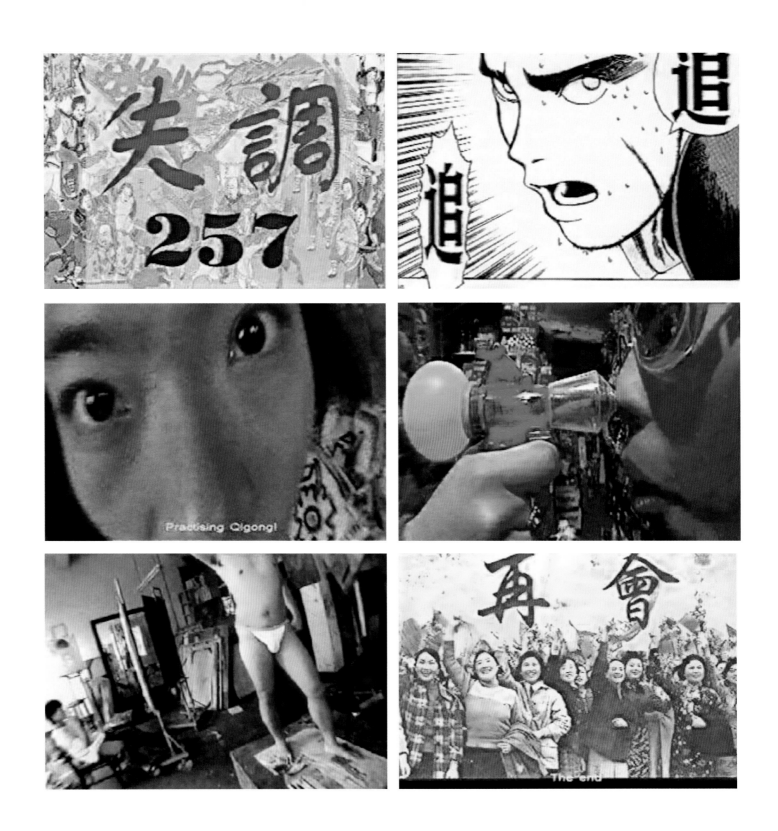

曹斐

失调 257

1999年
25分 41秒
单频数码影像、4:3、彩色有声

缪晓春

Disillusion-stills 灰飞烟灭

2009 年—2010 年
10 分钟
三维电脑动画

176

宋冬

物尽其用

2005 年
225cm × 180cm × 5 件
收藏级艺术微喷

冯梦波

私人照相册

1996年
尺寸可变
影像互动

崔岫闻

Angel No. 4

2006 年
90.92cm × 170cm
收藏级艺术微喷

田晓磊

欢乐颂

2012 年
10 分 32 秒
视频

184

张小涛

黄桷坪的春天 5

2012 年—2016 年
90 分 32 秒
动画

於 飞

历史空间

2013年
120cm×150cm×4件
收藏级艺术微喷

邓华、傅真

琴景

2011年—2012年
3分28秒
视频

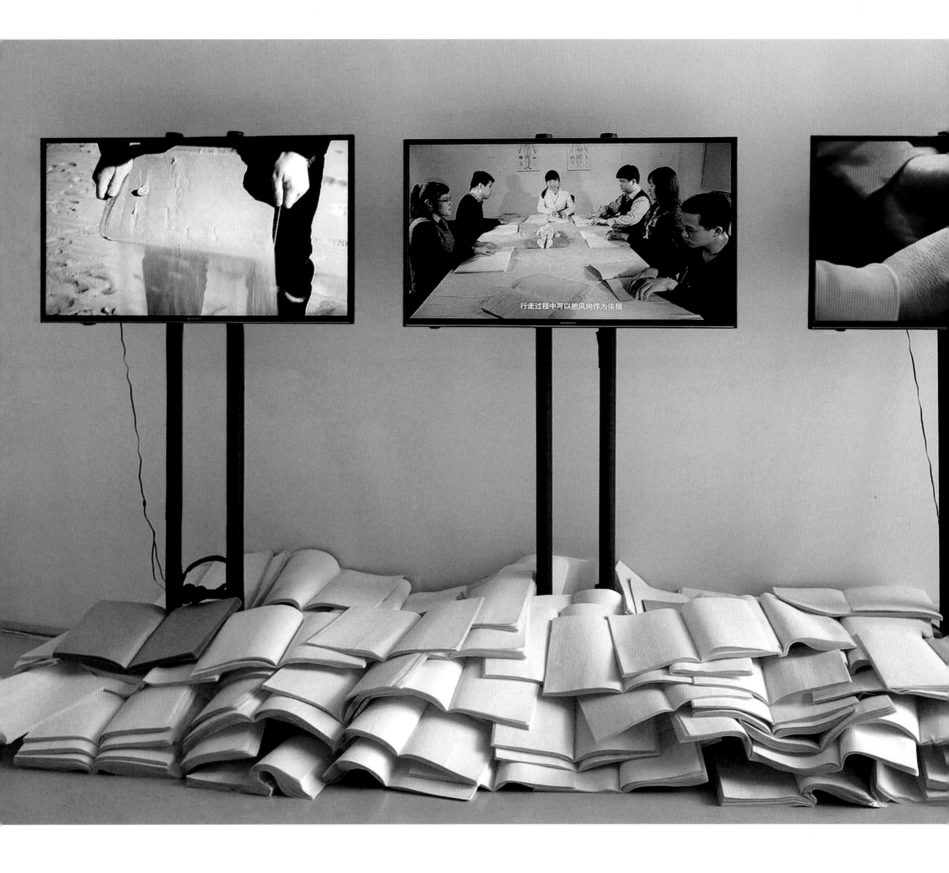

黄文亚

见何见

2015年
2分钟、8分钟、13分钟
彩色、有声视频

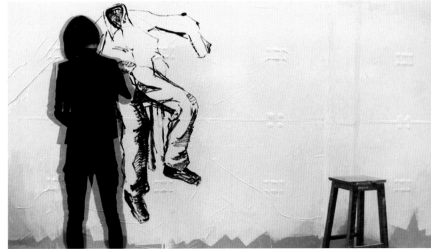
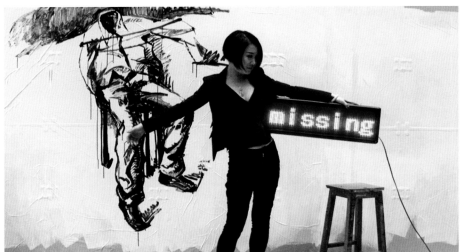
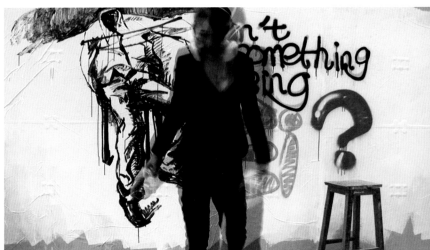
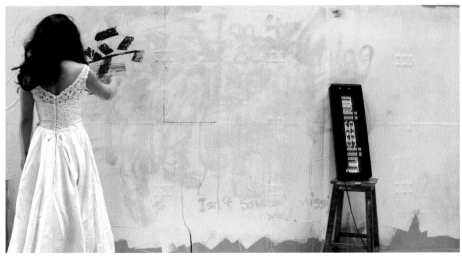

裴丽

isn't something missing?

2009 年
6 分 46 秒（PAL 格式）、彩色、有声
单视频和无线电声音装置

194

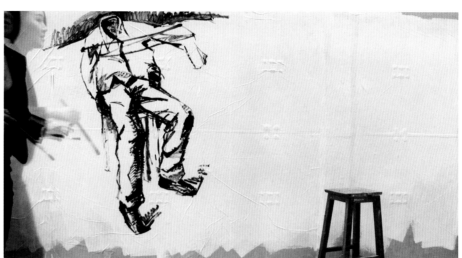
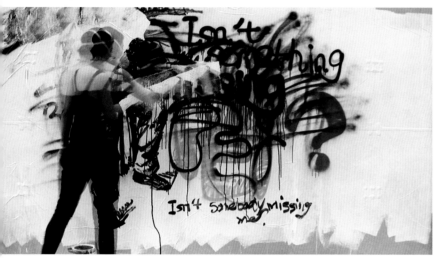
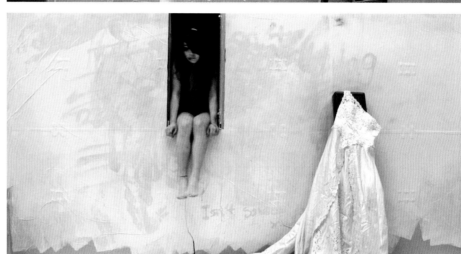
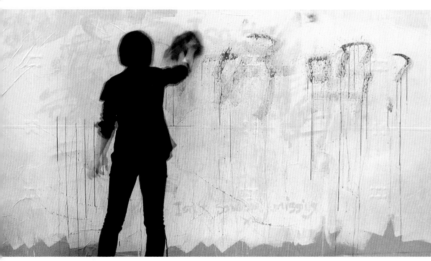

于瀛

未完成的村庄

2012年

5分47秒

单通道数字高清视频

196

叶甫纳

我和母亲的全家福

摄影：2012 年
　　　　70cm × 70cm
　　　　收藏级艺术微喷（版次 1/6）
视频：2012 年
　　　　3 分 10 秒 (PAL 格式)
　　　　尺寸可变、无声、彩色（版次 1/6）

马刚

殷文观止

2008年
200cm×75cm
收藏级艺术微喷

股文觀止

止觀文股

中國億萬股民的價值成長理念和成熟理性行為式迎接擴張增長資本市場享資本市場分享中國經濟增長享受股長牛盛世激情大牛股級發掘超級明星哲學深入人心價值投資理念和投資價值理念深入人心

馬剛撰 顏真卿書

股指期貨投資中的六線形態分析之多頭母子線標準的多頭母子線會伴隨著子線的縮量通常成功的母子線中子線的下影線也會在母線的下影線內所有在母線或子線做多者全數套牢趨勢自然消失把握個股波動靠意適當加強個股波段操作

基礎股票池短線中線組合全期星股票池頂級與股票組合長期投資大幅增值淨利潤有望持續快速增長定向增發失敗無撼投資價值高股息現金流豐富與股市場雙向大擴容個股查詢黑馬無處遁形

中國資本市場大幅做空中短線低吸高拋

全體股民群體性亢奮追漲殺跌大盤連陽

全線飄紅強勢盡顯納斯克綜合指數牛

市繼續寬幅震盪低開後旋走低中小板個

股炒家操盤一坐莊高位建倉高位護盤高位

換手高位出貨漲跌停板機構性背離清倉

催生股市崩潰

馬剛撰 顏真卿書

小盤股充滿憑空閒創業板預激發藍籌百元潛力股用股指期貨進行套期保值來對衝買險你不理財財不離你養基不如炒基

主流資金不斷追擇價值低估概念大盤在震盪過程中反復來現強勢特徵把握個股輪動的炒作持點對估值較低的大盤藍籌股指期貨的模式操縱滬深指數的操縱個股可在調整持適量倉位介入尋求估值仍處于四地的大盤藍籌技塊后市大盤藍籌技塊會此起彼滅繼續推動大盤震盪上行

二級市場圍繞股指期貨概念的資金季季來未來操縱滬股指期貨的模式操縱滬深指數的操縱個股響期貨價格通過二股間接影響上股以操縱期貨價格

擇重股季季戰季禍的價質是季季股指期貨話語權資金效益或應的期貨市場上贏得更大的賺錢機會

調整持倉待搓中長線的價值投資與短線機會投資相結合把握個股輪動的炒作特點對估值較低的大盤藍籌可在調整持適量倉位介入擇重股基金重倉股將出現分化

在泡沫沒有破滅之首誰也不知道是否存在泡沫格林斯潘

九口你好.昨夜夢見了你.夢一開始是在一個什麼活動現場.我路過看到了你.然後你突然叫我.說之前說一定會認出我

然後畫面一跳我們就牵手在一起.你用胳膊挽著...是我覺得最有安...的頭髮也很柔軟...的qq備註改了呀...了.

顯示可能因為我...示很久沒有這種...在太溫柔.(´；ω；`)

梦到你了！.!

还是这样微博私信聊...有的没的、你问我昨...睡的、我说自己睡呀...说你来上我嘛、你说...某说了一样的话都叫...然后你说了一堆话、大概意思...就是你从来不会坐这些事、不会对不起女朋友

你晚上也挺忙的，要各處去大家夢裏串門子

另外还有一个 印象也挺深 你们俩又出现在了我的教室里 但是这次不是拍照 是你们俩饿了 因为没钱 然后你碰到了一个来送孩子的

挺妙的

哈哈哈哈 我感觉我要搞个记梦器了

我昨天真的梦见你了 我梦见你在给一个姑娘拍照 梦里有很多个场景 现在印象深的就只有一个了 就是那个姑娘是长头发 平刘海 穿着学生装 ...你在她后面站着 她背对着你好像...情绪 你们的后面...栏杆外面站着几...那个姑娘的人在嘲...些不好听的话 然后...后说：那你就表...种耻辱来吧 真实的...那个姑娘酝酿了一...身来 我不用看你相...照片我就知道那一...好照片

梦到你了…

......

梦到什么啊

很平常的通了两三通电话 聊了些事就这样

哈哈哈 为什么会是这样啊

《与身体的梦，昨儿梦到九口了》

无意去翻了翻你的相册，想看你的作品，却看到了很多别人梦见你的截图，够狗血的，我也梦见过你，那个梦里，你很神秘，很霸道，你有两个贴身帮手，你专门挑你喜欢的姑娘然后进行霸王硬上弓把她抬走，梦里的我...运，被你的帮手抬走了...是梦里却不觉得是幸运...后来，挣扎过后，我逃...那两个帮手的手掌，你...了，你离我不远不近，...记得是扎着的。但是梦...一种感觉，是我离开时...得不舍得的情愫。真奇...话说会做这个梦是因为...近的抱着一个背裸姑娘...那张照片，我就去看了...，然后就记在脑里面了...能吧！所以就梦见了。

不是所有梦，一醒...

尤其在清醒与睡眠...

仿佛从不属于自己...

我喜欢他，更喜欢他身后那名叫璇花的姑娘

九口每个月都能给我拍一套，...时我们在拍照...说掉的衣服穿回来...相见，我也会害怕...名叫冲动的种子...就钻出指尖，沿着欲望的血管...发芽...忽然间...我就搂过来九口的脑袋...我很清楚地记得...我们深陷在，深棕色的沙发里...背后的缝隙落满亚克力质感的珠子

什么来拍 我说因为想做你做的菜 你说啥吃...饿 你问我想吃啥 我说随便 然后美女回来了...我没穿衣服就跑去回来...呼 她带了哈密瓜...我就问她 可以...然后算命命算去做...算命结果我...切都很好 开心...了好几碗...约定 每年都要...春夏秋冬各一...

忘了说 中途我还给没节操的给你讲黄段子...你问我哪听来的 我说各种渠道学习不放过...每一个你会吧...理论学太多没用找个...靠谱的人吧 我...就狂笑你别这样 偶像的架子呢！

四为波8天狠就睡了

我再闭上眼，想补回刚才那个有点疯狂的梦

才凌晨五点

我去了趟洗手间，听了首歌

想起19世纪被制成完整骨骼标本的18岁男孩

●●●●● 中国移动 🤖 上午3:09　　📷 93% 🔋

< 备忘录

2014年8月24日 上午3:07

看完lofter的所有照片，快两点了。我扔手机闭眼睛后努力在脑海里拼凑你的样子。甚至一直觉得自己睡不着，后来……了吧，迷迷糊糊得。模糊的人以一种"意识……了（我能确认的事情……识"就是你），没有实……体，只是在告诉我他……要跟我匆匆告别了。摸不着的虚无感，让……呼吸，我醒了过来，……又在怀疑，我到底有……你。

我也梦到你了，你是……梦的异能……我，你……个不知道是谁，合租……子。房东告诉我们有……有个死人，你说不在……也不常来睡，我很在……强没有说。你就第一……的我们都睡在那张床……觉床下的死人是个正……，大概六十出头的男……得他在戳我的背你说……鬼。后来我总是一个人躺在那……个房里，不算十分害怕但是精神状态总是紧张兮兮的，一直想把他弄出来又没有行动，甚至还闻到尸臭味。没有暧昧的情节。几分钟之前还在这个梦里。

梦见我去了九口家。
他还有一个朋友在。
吃完饭后我们各自坐着。
九口坐在我旁边。
他看了看我膝盖上的伤疤就随手拿起手机来拍了。
后来他朋友突然想叫我出去……我不要去。
……了。
……可爱的表情。

……口了# 就是一……说了什么我都忘……候你要我的照片……给了你一张自画……。再后来就比……听说你上大号有……于是就有人说……九口是个特别害……必须用单间！哈……哈哈

九口走召
昨晚我梦到九口了

2014年
尺寸可变
收藏级艺术微喷

法宝
Magic key

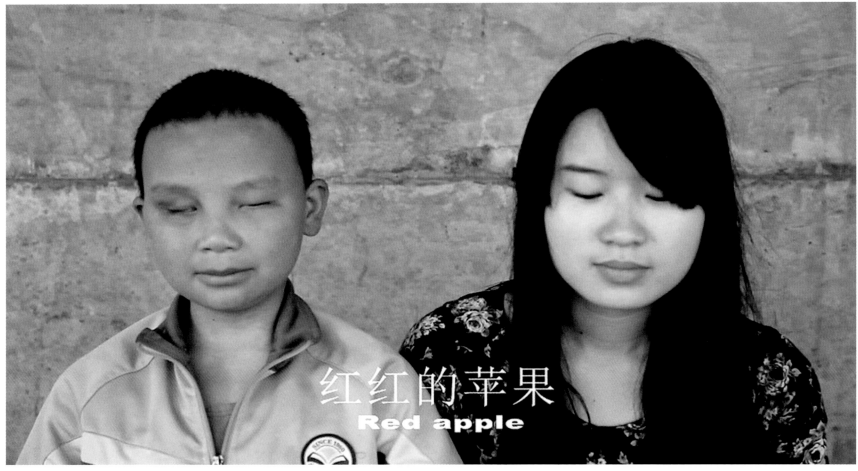

红红的苹果
Red apple

罗超琼

听说

2014年
10分53秒
视频

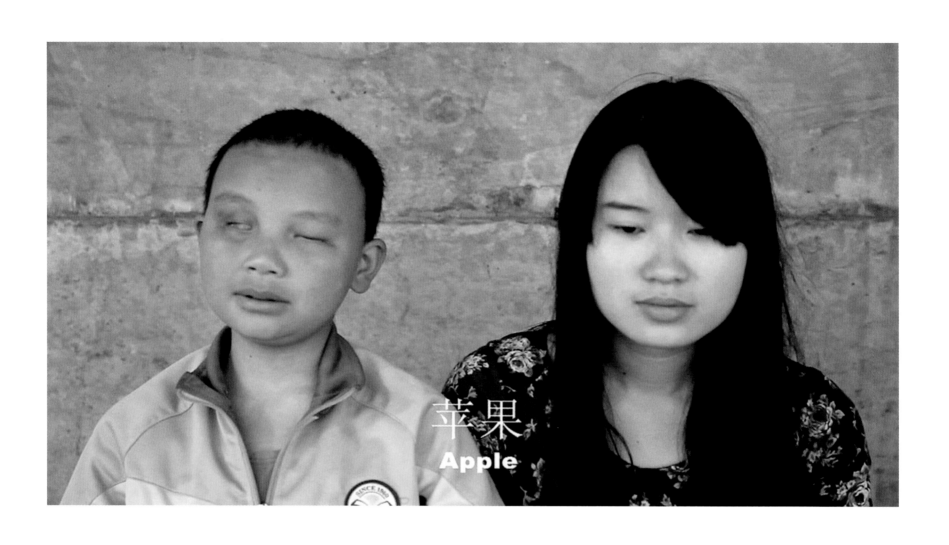

苹果
Apple

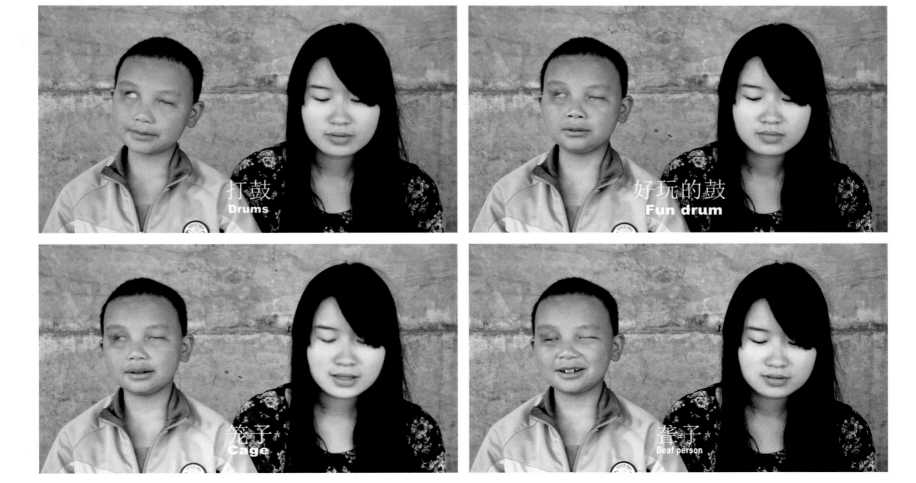

打鼓
Drums

好玩的鼓
Fun drum

笼子
Cage

聋子
Deaf person

中国当代艺术的"当代性"

巫鸿

这篇文章的主题是当代艺术如何在国内的艺术空间中构造和发挥它的"当代性"。我在前面一篇文章中强调,"国内"只是当代中国艺术家活动的一个范围,其他的范围还有国际的艺术市场和展览,以及艺术家和策展人跨越国界的活动网络。虽然这些范围互相联系和重叠,但每个范围有其内在的社会、政治和经济条件,其中所创造和展示的当代艺术也就具有不同的意义和功能。在中国内部,"当代艺术"具有特殊的前卫意义;当代艺术家也特别强调自己的另类身份。但是这种身份和意义在全球领域内就消失了:艺术家和他们的作品不再与主流系统对立,而是自愿的成为它的一部分。

由于中国当代艺术是国际当代艺术的一枝,国外策展人和艺评家对这种艺术远较对其他中国艺术形式为熟悉。其结果是他们常常忽视其他形式,因此也就无法了解中国当代艺术在国内环境中之所以"当代"的原因。一个重要的事实是:依循传统媒材及风格的绘画——不论是文人水墨山水还是古典写实油画——在国内仍然具有很大的活力和市场。但是它们一般不被称做是"当代艺术",其原因在于艺术家不以追求"当代"为己任。事实上,正如我在下文中要解释的,中国当代艺术对其"当代性"的实现往往是通过对绘画在视觉艺术中传统优势的挑战,甚至否定绘画作为一门独立艺术形式的功能。

因此,我需要重申"当代"的概念并不是指所有于此时此刻创作的作品,而必须被理解为一种具有特殊意图的艺术和理论的建构,其意图是通过这种建构宣示作品本身独特的历史性 (historiocity)。[1]为达成这样的建构,艺术家与理论家自觉地思考"现今"的状况与局限,以个性化的参照、语言及观点将"现今"这个约定俗成的时/地概念加以本质化。本文即希望通过对这些参照、语言及观点的定位,来勾勒出现今中国实验艺术在国内的当代性。虽然这一研究必然以独立艺术家的个案为基础,但我希望达到的是在他们各自的艺术实验中寻找出共同的趋向。因此,本文一方面讨论个人的艺术探索,一方面概观广阔的艺术运动。而这两者之间的辩证关系则将进一步引申出在解读当代中国艺术上的方法论问题。

一、 颠覆绘画

许多中国实验艺术家在力图使他们的作品"当代"时,所采用的一个主要方法是颠覆现存的艺术类别与媒材。这种源自于西方前卫艺术的"逾界"策略如今已流行全球:如果说传统的美术展览是以绘画及雕刻为主流,那么如今风靡世界的多达半百的双年展和三年展则以装置艺术及多媒体艺术为特征。来自中国的"实验艺术家"——本篇论文的主题——积极地投入了这个迅速发展的跨国艺术。但另一方面,很多这些艺术家仍保留着他们的本土认同,他们的作品也不断地响应中国的现实,因此他们仍可以被认定为是"中国艺术家"。我们可以在他们与老一辈接受西化的中国艺术家之间看到一个有趣的平行现象:前者抛弃了传统中国笔墨,改就油画这种"现代媒材"。但如果说在20世纪初,这些老一辈艺术家是在两种不同类别的绘画中进行选择,如今的选择则是在实际创作和诠释中彻底放弃绘画。

图1 宋冬,《又一堂课:你愿意跟我玩吗?》,行为,1994年

图2 邱志杰,《作业第一号:抄写〈兰亭序〉一千遍》,行为,1992年—1995年

图3 杨诘苍,《方块千层墨》,绘画装置,1994年—1998年

图4 朱金石,《无常》,装置,1996年

图5 胡又笨,《大墨像》,水墨画,2000年

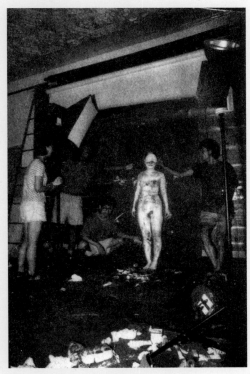

图6 石冲,《舞台》方案实施现场,1996年

这个颠覆绘画的潮流作为"'85艺术新潮"的内在特质浮现,意味着后"文革"时期前卫艺术运动的逐渐深化。在80年代中期之前的实验艺术家,就算是最激进的,如星星画会的成员,仍旧在绘画及雕刻的领域中创作。然而,由80年代中期到90年代之间,越来越多的年轻艺术家抛弃了他们先前所受过的国画或西洋绘画训练。另一些人只在私下创作架上绘画,为他们更大胆但无经济效益的艺术实验提供资金。装置艺术及行为艺术成为当时中国实验艺术最热门的两种形式。

从表面上看,这个现象可以由西方艺术在中国迅速增长的影响力来解释:自从中国在"文革"后开放以来,西方现代艺术的近期发展信息较容易为中国艺术家所获得,有力地刺激了中国的实验艺术运动。但从更根本的角度来看,装置艺术、行为艺术及多媒体艺术之流行的最终原因仍应该从前卫艺术运动本身的目的中去追寻。这个目的就是要开辟一个独立于官方艺术和学院艺术的创作、展览及批评的领域。通过颠覆绘画,实验艺术家可以有效地为自己缔造一个"另类"的立场,因为他们所颠覆的并不单单是一种艺术形式或媒材,而是整个艺术体系,包括教育、展览、出版及就业。这种与正统官方立场间的断裂有时和画家的政治认同有关,但也往往是一种相对独立的艺术决定。实验艺术家们不断发现新的艺术形式,既给以他们更多的自由,但又更具挑战性,敦促他们以最直接的方式表达自我。在这种艺术实验的水平上,这些艺术家以各种不同的方式与绘画交涉,有的断然否定绘画,有的从内部颠覆绘画与书法,还有的则是把绘画与书法重新定位为装置艺术或行动艺术的构成元素。

北京艺术家宋冬可以被视为第一个趋势的代表。他从小喜欢绘画,小学和中学时在少年宫美术组中受课外训练,并在随后进入北京师范大学美术系学习油画,他的一件学院派作品曾入选1987年全国美展——这对一个还没有毕业的年轻艺术家而言,是非同寻常的成就。进入90年代后,他却突然抛弃了他的学院训练以及成为一个成功的专业画家的前程。受到当代艺术新形式的吸引,他觉得,作为一个艺术家,装置、行为和录像给以他更多的自由。相比起来,一方画布则约束了他的创作灵感。他的第一个装置和行为展览"又一堂课:你愿意跟我玩吗?"于1994年在北京举行。他把展室改造成了一个教室,若干学生坐在课桌后阅读无字的课本,而观众可以随意参与到这个艺术计划中去。这个展览在当天就被叫停了,但是宋冬再也没有回到绘画中去。不同于其他的中国装置及录像艺术家,宋冬自90年代中期以来所创造的作品极少直接透露出他以往的学院训练。

在这个角度看,另一位从事录像、装置及行为艺术的中国艺术家邱志杰与宋冬相当不同。成长于福建的一个学者家庭,邱志杰从小就学习书法。他以文化和绘画考试的最高分进入著名的浙江美术学院(现中国美术学院)。从中学起邱志杰一直喜爱阅读,从鲁迅、马克思到萨特和尼采,可以说是无书不读。现在他又对后现代、后结构主义的理论发生了浓厚兴趣。他在1992年至1995年间所进行的行为和录像计划——《作业第一号:抄写〈兰亭序〉一千遍》——可以被看成是对于传统中国书法的后现代解构。三年时间里,他在一张纸上一遍遍不断地抄写《兰亭序》这件中国书法杰作,在整张纸都被墨染成黑色之后仍然继续在上面书

写。传统书法的训练是以反复临摹为基础的，而《兰亭序》一直是临帖的首要范本。然而，通过把"重复"作为他的艺术构思的主题，邱志杰所达到的恰恰是摒弃了书法训练的传统目的。最终抹除了任何笔法的痕迹，因此也就否定了书法本身。

我们在水墨领域中也可以看到相似的实验。如广东艺术家杨诘苍从1980年初就开始创作抽象水墨，并把这种艺术形式和禅宗佛教及道家思想联系起来。（他在1984年到1986年间用了两年在罗浮山上学道。）但是他在90年代创作的题为《千层墨》的一系列作品反映了一个新的方向：这些作品不但抛弃了具体形象，也意图解构"绘画"本身。他执着地在画纸上一遍一遍地施墨，最后形成了镜面般的"黑洞"。一些时候他把这样的作品重叠镶入铁框，给它们以三度、雕塑性的显示。与之相似，河北艺术家胡又笨在起伏的画面上反复以墨来"浮雕"出巨大的壁画，以绘画材料而非图像造成强烈视觉效果。当代中国艺术中这类以绘画材料为基础进行的实验已产生了令人震撼的作品，如朱金石的装置作品《无常》，使用了五万张宣纸建造了一个无实体、幽灵般的城堡。

对绘画的颠覆也可以通过绘画本身的观念化来实现。油画家石冲是这类当代艺术的一个典型代表。他的理论是否定绘画的独立性，而把它重新定位成一系列艺术再现的终结：[2]

在以具象方式呈现"第二现实"中，输入装置、行为艺术的创造过程和观念形态，从而创造出所谓"非自然的艺术摹本"。在摹本转换中，装置、行为艺术的观念性导入，绝对技术的极端发挥不仅增添了平面绘画的视觉信息容量，也为架上绘画注入了新的"前卫性"。[3]

将这种观念贯彻在实际艺术创作中，石冲将雕塑、装置、行为、摄影及绘画五种艺术形式相结合。这个漫长的准备过程的最后结果，就是他创作的"极端写实主义"绘画。以他1996年的作品《舞台》为例，他先收集一些小物品，并将女模特的脸做成模型。作品的下一步可称为"行为"：他将收集的物品贴在模特的身体上，将其转化为一个"静物"。这个行为的结果是一个"装置"——整个计划中的第三个阶段。这个场景再被拍摄成照片。照片再被最后加工，成为油画作品。在整个创作过程中，几个"艺术摹本"被不断复制，逐渐将艺术与现实隔离开来。从三度空间逐渐转换至二度空间的表现形式，这个过程中所制造出的不同层次的形体变得越来越抽象化，也越来越具有视觉幻象的性质。作为这个创作过程的最后产品，油画不仅与这些制作出的多层表征相呼应，同时也复制了这些表征。它不是模仿自然，而是"第二现实"。[4]

二、 当代题材

如上文所说，本文的目的是通过对特殊参照、语言及观点的定位，来勾勒出现今中国实验艺术在国内的当代性。上一节的讨论集中在艺术家是如何通过艺术媒介、材料和形式以建构自己的当代性。本节的讨论转移到艺术的内容。通过探讨实验艺术中盛行，但却较少在传统艺术领域如油画或水墨画见到的题材，我们可以把这些题材看作"当代艺术题材"。

（一）反纪念碑性（Against Monumentality）

任何种类的前卫艺术都有颠覆传统纪念碑性的倾向。纪念碑性（Monumentality）一词的拉丁字根是monumentum，意思是"使人回忆，并训诫之"。为了能起到训诫的功能，传统的纪念碑——如凯旋门或林肯纪念碑——常常是庄严雄伟、非个性化的建筑，其庞大体量控制着所处的公共空间。对乔治·巴塔耶（Georges Bataille）而言，这种纪念性建筑物"有如堤

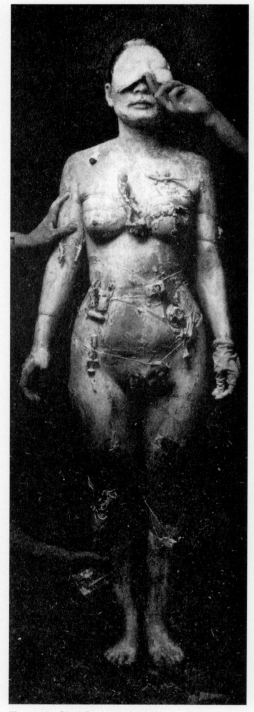

图7 石冲，《舞台》，油画，1996年

208

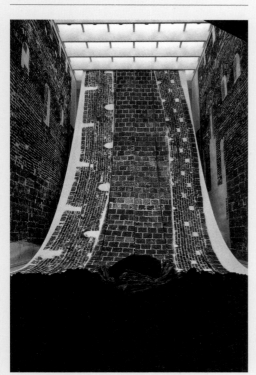

图 8 徐冰，《鬼打墙》，装置，1991 年

图 9 王友身，《报纸系列 1993》，行为，1993 年

防般地被竖立起来，对抗所有的侵扰，以捍卫权威的合理与尊严。正是在大教堂、宫殿的形式中，教会与国家得以教戒群众，并使群众静默"[5]。

因此，作为权力及集体的象征的纪念碑成为前卫艺术所攻击的目标也就是意料之中的了。[6]在中国，过去十到十五年间，实验艺术家们尝试了许多"对立性纪念碑"（counter-monuments）。这些计划中有许多是在长城进行的，其原因明显在于长城的象征性：作为中国的首要形象而世界闻名的这座古代建筑，实际上代表了现代中国的自我政治认同和历史认同。一个著名的例子是徐冰在 1990 年完成的《鬼打墙》。他和一群学生和当地农民一起工作了二十四天，在大约三十米长的一段长城上制作拓片。这个计划是按照一次大型行为艺术表演来构思的：工作人员身穿印有徐冰"天书"文字的服装，计划的每一个阶段都以电影和录像作了记录。当拓片在室内拼接成一个装置作品展览时，观众发现自己面对一个纸制墨染的长城，把一座坚实沉重的民族纪念碑转化成为毫无重量的阴影。王友身从不同的创意出发，用报纸包裹长城。王友身曾经多年担任《北京青年报》的编辑，深知长城的"纪念碑性"与宣传的密切关系。其他的"对立性纪念碑"作品则在更抽象的层次上颠覆传统纪念性。如谷文达抛弃了石头或钢铁，而使用人体最无实体性的遗留——头发——来创造一系列献给不同民族与种族的《联合国纪念碑》。

然而在中国当代艺术中，另有一些作品应该和这类"对立性纪念碑"作出区别，而定位为"反纪念物"（anti-monuments）。这两类作品的差别在于"对立性纪念碑"是将传统的纪念碑转化成他物，来颠覆传统的纪念性。其对传统纪念性的冒渎仍旧是以所反对的旧有纪念物来衡量的。这种冒渎终结于一个新的纪念物形式（如徐冰的拓本建造的长城及谷文达的《联合国纪念碑》等巨大的装置作品）。但"反纪念物"则否定任何的纪念性表现，并且通过取消这种表现以获得意义。相较于"对立性纪念碑"，"反纪念物"的作品数量上要少得多，主要的原因是因为这种作品必须是相当彻底的概念艺术，在概念的形成与计划的设计上都需要更强烈的激进主义。宋冬的行为艺术作品《哈气》在这个领域中提供了一个有力的作品。

（二）城市废墟作为当代性的遗迹

对当代性的追求在当代中国艺术中也导致了许多废墟形象。现代艺术中对废墟的表现普遍重视"现在"而非遥远的过去，如 20 世纪早期的民族主义者用战争废墟激励民众去争取光明的未来；而 80 年代对"文化大革命"灾难的表现则寄托了对晚近历史悲剧的反思。[7]但是当今中国艺术中的城市废墟形象则缺乏任何的历史感——不只是没有过去和未来，甚至也缺乏现在的概念。所示荣荣的摄影作品，是中国当代艺术中众多表现城市转变的作品之一，拍摄的是 90 年代北京的一处拆迁场地。在过去十多年间，中国主要的城市如北京或上海那些无休无止的破坏与建设而令人震惊。这种情形既是荣荣创作的语境，也是它的内容。其结果是这个图像呈现了此类作品的三个特质，都和它们的当代性有关，即 (1) 明确政治态度或意识形态的缺乏，(2) 人类主体的缺席或消失，(3) 扭曲的时间性与空间性。

表现建筑废墟本身可以说明艺术家对撕裂和破碎形式的迷惑及对冲突与创伤的着迷。但是除了建筑物本身之外，我们并不清楚什么被真正地伤害。荣荣的摄影所隐含的人类主体的缺席成为展望的一系列扭曲人体的表现主题：这些人形只是空壳，虽有挣扎的动作，但是没有可以感受痛苦的身体。有时展望将这些人形陈列在一幢拆迁的建筑中并拍摄照片。这些照片唤起对战时摄影的回忆，但这种类似中带有刻意的肤浅，因为所陈放的人形都是假的，人工灯光下的废墟也像是一个虚构的舞台。

消失了的主体有时被定位为艺术家本人。隋建国的特定地点装置《美院搬迁计划》是此种类型作品中最值得讨论的一个。中央美院许多年来一直是中国的顶尖美术学校，坐落于北京最有名的商业地区王府井。1994年该校接到在未来几个月内搬迁的通知，因为市政府已经将该校所在地卖（租）给了香港的房产开发商。虽然一些师生进行了抗议，但是不久学校的北部，包括原来的雕塑系创作室，就被拆掉了。当时隋建国是该校雕塑系的年轻教员，他和展望、于凡一起组织了一个名为《美院搬迁》的现场艺术计划。他自己的行为、装置作品包括重新铺设一间不复存在的教室的地面，排列数排无人的椅子、一个讲桌，以及两个装满了破砖头的书架。

如同展望的空心人体，隋建国的这个作品的内涵是主体的缺席与消失。荣荣的摄影的主题与此有联系但是也有不同：他以"形象"填充了缺席主体所留下的空位。这些"形象"——大部分是时装广告和电影海报中的漂亮女人——原来装饰着居室内部，但现在暴露在外。由于这些形象的浅薄，他们无法使观众了解它们原来的所有者——也正是因为如此它们才被随意地抛弃在后。换言之，这些以及其他表现拆迁废墟的当代艺术作品既不反映一个特殊的过去，也不指示明确的现在和将来。这些作品所表现的，实际上是大规模城市建设所造成的私人空间和公共空间的断裂。北京的废墟既属于每个人又不属于任何人。他们不属于任何人是因为私人与公共空间的断裂并未造成新型态的空间。废墟的形象被艺术家所捕捉，呈现了在正常生活之外的"非空间"（non-space）。这种私人空间与公共空间的断裂又和废墟艺术品中扭曲的时间感有关。这些艺术表现中的当代性应当与"现在"的概念作出区别。"现在"是过去与未来之间的连接和转换。但是作为艺术表现的主题，废墟否定历史的延续性，如同时间消失在宇宙中的"黑洞"里，无影无踪。它们的过去已被摧毁，但也少有人知道它们的将来。这些遗迹因此仅仅是"拆迁现场"而已。

（三）自画像——以隐匿为个性

自画像在当今的中国当代艺术中是一个重要的类别，反映了通过视觉形象重塑自我的强烈愿望。这种愿望源于"缺失"，因为这个画类在20世纪60年代中期到70年代中期的"文化大革命"期间可以说是彻底地消失了。在一个任何行动与思想都需要经过集体意识监督的时代，自画像自然地被认为是小资产阶级的自我耽溺，因此是需要破除的对象。但是同时，通过对领袖形象的大量复制，肖像艺术（portraiture）被赋予了夸大的重要性。

表现自我的愿望与创作在"文化大革命"结束之后很快重新开始。但表现的形式与逻辑则受到国家现状以及中国所进入的全球文化的影响。[8]其结果是实验艺术家们并没有直接地去表现自己的形象和感情状态，一个更普遍的趋势是自觉地否定这种直接再现的意义和可能。许多所谓的"自画像"表现着一种自发的暧昧不明，好像追求个性的最佳方法是使艺术家自己既存在又不存在，可见而又无形。

自嘲——艺术家对自己的歪曲与否定——在90年代初期的中国前卫艺术中开始流行。方立钧作品中那个张着大嘴打哈欠的光头青年是这种倾向的代表。作为玩世现实主义的标志，这个形象浓缩了这一代青年所面临的窘境。如栗宪廷所描述的："他们既不相信占统治地位的意义体系，也不相信以对抗的形式建构新意义的虚幻般努力。而是更实惠和更真实地面对自身的无可奈何。拯救只能是自我拯救，而无聊感，即是泼皮群用以消解所有意义枷锁的最有力的方法。"[9]方立钧所创造的形象可称为"自嘲的偶像"，随后被许多艺术家追随，其中岳敏君以他自己歇斯底里大笑的形象创造了又一个典型。如果这种形象仍是"自画像"的话，

图 10 谷文达，《联合国纪念碑：千年纪念碑》，装置，1999年

图 11 宋冬，《哈气》，北京，行为，1997年

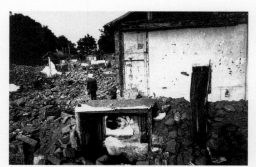

图 12 荣荣，《无题》，摄影，1996年—1997年

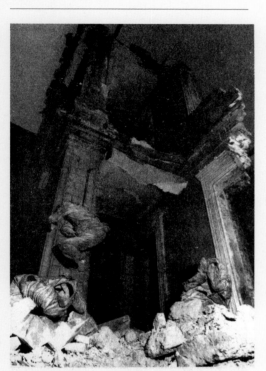

图 13 展望，《诱惑：室外实验》，行为装置，1994 年

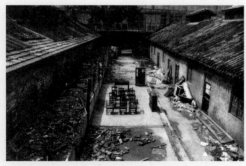

图 14 隋建国，《美院搬迁计划》，行为装置，1994 年

那么它所描绘的已不再是真实的人，而是一个自在的假象。在某种深层意义上，这些作品中歪曲的脸都可以说是面具——即作为表演与伪装的工具的假面。假面的概念在曾梵志的画作中得到最清楚明白的表现。画中的面具模糊了画像与自画像间的区别，因为它隐匿了、而非彰显了画中人物的肖似性与个体性。

岳敏君与曾梵志都参与了"是我"这个由独立策展人冷林 1998 年在北京所策划的实验艺术展。[10]这个展览中的其他艺术家采用了其他扭曲自我的方法，或使之模糊、或使之破碎。"自我隐没"（self-effacement）是一种主要的破坏自我形象的手法。杨少斌的油画作品是一个典型例子，快速的笔触与流动取消了稳定感，仿佛形象不断地处在自我毁灭的危险中。有证据说明"自我隐没"已成为实验艺术中自我表现的主流形式。在最近出版的《一百位艺术家的脸》中，三分之一左右的实验艺术家的自画像使用了这种表现模式。[11]很多形象带有自嘲意味，如金锋的透过层层叠放的半满酒杯的折射，使自己成为相貌难辨的形象了。

这些暧昧不明的形象当然仍与自我的真实性有关。但是他们所引起的是"这是我吗？"的疑问，而非"这就是我！"的断言。从广义上说，这种"自画像"的意义与当代世界中自我意识的转变有关。理论家们早已提出在我们的时代，对完整、独一无二、与众不同的个性的传统信念，由于自我的分裂以及把个体作为正常社会现实的信仰的衰微，已渐趋折衷。来自中国实验艺术的例子既同意又不完全同意这样的主张。从一方面说，这些作品确实证实了逐渐高涨的对自我的怀疑；但另一方面，面具或模糊的形象并不摧毁"一个完整整合的、独特的个人"，因为这样的形象仍旧是作为自我抒发而创作的。由此看来，这些作品中对可确认之自我的自觉否定是艺术家建构自身当代性的一种独特策略。通过把自己表现为有形和无形间的模糊状态，拒绝预定的时空框架，这些形象由其暧昧性和流动性获得其在国内的社会意义。

（四）当代性的内化——一个解读的策略

众所周知，当代艺术的发展无可避免地会受到外在因素的影响，其中社会的变化可能是最重要的一项。中国艺术近年的发展为这种因果关系提供了最戏剧化的证据：不久前这一艺术的任务还仅仅是提供政治宣传或领袖画像，但如今年轻的实验艺术家们带着政府护照，穿梭于威尼斯到哈瓦那的世界的各大展览会中。从社会学观点来看，这种艺术上令人吃惊的转变在很大程度上可以归因为邓小平开始的经济改革与开放政策所带来的中国社会的巨大变化。我们可以从 70 年代晚期当这些改革开始付诸实行之际开始，一步步地追溯中国艺术中所反映的社会变迁。

我们可以简单回顾一下一些基本事实：非官方的艺术组织与展览会在 1979 年出现，随后在 80 年代中期至晚期兴起了全国性的前卫艺术运动。90 年代出现了经营实验艺术的商业艺廊与私人美术馆。独立策展人与艺评家在倡导这种艺术中扮演着越来越重要的角色。实验艺术家越来越国际化。他们之中有些人移居国外，在当地获得声望。其他人仍留居本土，但同时经营全球性的联系。许多有关当代艺术的书籍与杂志在过去二十年间出版，也有大量展览在各种公共或非公共空间举办。对许多观察家来说，有两个政府赞助的当代艺术展览——2000 年的"第三届上海双年展"和 2001 年在柏林展出的"生活在此时"——反映了中国当代艺术在合法化和正规化过程中的新水平。

当代中国艺术的发展与社会变化之间的紧密关系鼓励了对此艺术的宏观历史叙事，把艺术家与艺术作品的当代性释读为艺术对重大社会与政治运动的反映。这种解读基本上反映了

研究者的学术兴趣并以文本的形式出现，通过对中国当代艺术的特殊条件的分析，使我们了解为何这个艺术能够在今天的中国如此蓬勃地发展。但是这种分析对于策展人和艺术家本人则影响不大。很少有策展人会根据历史的分析去挑选最新的当代作品。至于艺术家，他们一方面注意观察国际艺术的动向和策展人的喜好，一方面也在不断和变化的环境互动。这种互动往往是直觉的和自发的，因此和学院派的理性分析有着截然不同的逻辑。但是这种直觉和自发性往往在当代艺术发展中起着决定性作用。我在上文提到一位重要欧洲策展人以自己的直觉挑选中国艺术家的例子。从更广的意义上说，视觉的自发性是任何自觉的"当代艺术"的基础。其源于这种艺术背离"再现"的艺术表现方法和历史推理方式，而是在视觉本身的观念性、戏剧性和震撼力中找到灵感和方向。这种作品的展览总是提出没有被回答过的问题，也总是把观众置于艺术的"虚拟环境"之内。（过多的解释因此会有效地"杀死"这种展览，因为它把权威从作品转移到文本。）

　　从这个角度看，如果中国艺术中的当代性的确与社会变迁有关，此种改变决不能只是停留为外在结构的改变，而必须被内化成特殊作品的内在特征、特质、概念以及视觉效果。这种理解带领我回到这篇论文一开始所提出的一个构想，就是当代性必须被认定是一个独特的艺术和理论的建构，自觉地反映了现实的状况与局限。现在我可以进一步提议，当代性是艺术家将社会环境因素内化的成果。因而，对艺术当代性的定位也就是去发现这种内化的条理。这个解读的策略并不否定当代艺术宏观历史的全面性架构，但借由强调艺术家对共同社会问题的个人反应，而徐徐追索出微观的故事。

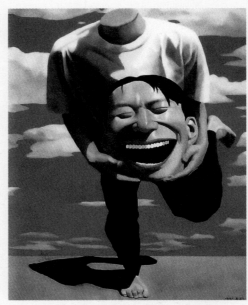

图 15　岳敏君，《无题》，油画，1996 年

结语：当代艺术的国内定位

　　纪念碑和废墟是对立的存在——一个在概念上是永存的，另一个则意味着持续的蜕变。艺术通过取消前者的永恒和把后者转化为"再现"而获取它的当代性。作为空间符号，纪念碑和废墟都和历史事件有关，都唤起回忆，因此都深深地具有时间性。二者也都和人们的集体或个人的行动紧密相连，因为这些行动往往是围绕着这些历史和记忆的地点展开的。由于这些关系，这两种建筑成为空间、时间和身份的焦点。而空间、时间和身份的"三角"关系是许多当代艺术作品观念上的基础。

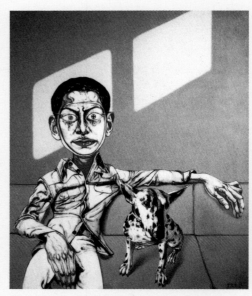

图 16　曾梵志，《假面系列 8 号》，油画，1996 年

　　这个观念上的"三角"关系提供了在多种层次上认知中国艺术中"当代性"的依据。在最高的层次上，许多当代艺术作品对全球化作出了反应。需要在此说明，是这些反应代表了"国内"的视点和心态，因此和上文中讨论的全球范围中所构造的当代性概念不同。从这种视点和心态出发，全球化首先不是一个国际地理和政治的问题，而是关系到中国人自己的历史经验、记忆及身份的问题。对很多经历了冷战末期的艺术家来说，冷战观念仍然是他们思维的一部分。全球化问题因此常常被简化为东西方关系，作为观察和表现全球问题的一个基本取向。不但是他们的艺术，而且他们的政治态度和个人生活，都和这个取向紧密联系。在本土的层次上看，本文中讨论的很多作品也都反映了空间、时间和身份的关系。值得注意的是，身份的问题在艺术家直接与国内环境和艺术系统联系时变成最主要的问题，也成为刺激艺术家创造新的艺术表现方式的最主要因素。不论是对传统艺术的解构还是对"对立性纪念碑"的追求，不论是对拆迁场地的兴趣还是对自己形象的自发否定，这些计划的当代性都可以在艺术家对自身身份的寻求中找到答案。

　　（原文在 2002 年 10 月于台北台湾大学召开的"东亚绘画史研讨会"上宣读，后收录于《作

图 17 金峰，《自摄像》，摄影，2001年

图 18 杨少斌，《第8号》，油画，1996年

品与展场：巫鸿论中国当代艺术》，岭南美术出版社，2005年）

注释

[1] 关于"历史性"（historicity）这一概念的讨论，见 Paul Ricoeur, *Time and Narrative*, K. Blamey and D. Pellauer 译，卷 3 (Chicago: The University of Chicago Press, 1985)，第 60—98 页。

[2] 有关石冲的艺术及原理，见 Wu Hung, *Transience: Chinese Experimental Art at the End of the Twentieth Century*，第 88—93 页。

[3] 引自黄专编辑：《首届当代艺术学术邀请展 1996-1997》（广州：广州岭南美术出版社，1996年），第 58 页。

[4] 石冲的艺术在许多中国发表的文章中有所讨论。三个有代表性的谈论包括：《超越语言》，《美术文献》，1994年第二期，第 3—12 页。彭德：《石冲集解》，《石冲》（桂林：广西美术出版社，1996年），第 2 页—9 页。黄专，《石冲艺术中的古典遗产与当代问题》，《艺术界》，1998年第一／二期，第 4—19 页。

[5] Georges Bataille, "*Architecture*" (1929). 见 D. Hollier, *Against Architecture: The Writing of Gerges Bataille* (Cambridge, Mass: MIT Press, 1992)，第 47 页。

[6] 一个这样的例子是 Claes Oldenburg 设计的一系列"对立性纪念碑"。见 Haskel, B., *Claes Oldenburg: Object into Monument* (Pasadena, California, 1971)。

[7] 见巫鸿：《废墟、破碎和中国现代与后现代》一文。

[8] 关于"肖像"和"自画像"的讨论，见 Richard Brilliant, *Portraiture* (London: Reaktion Books, 1991)。

[9] 栗宪廷：《无聊感和"文革"后的第三代艺术家》（1991）；见吕澎：《中国当代艺术史，1990-1999》（长沙：湖南美术出版社，2000年），第 95—96 页。

[10] 有关这个展览的详细资料，见冷林：《是我：九十年代艺术发展的一个侧面》（北京：当代艺术中心，1999年）和 Wu Hung, *Exhibiting Experimental Art in China* (Chicago: Smart Museum of Art, 2000)。

[11] 沈劲东：《一百个艺术家的脸》，私人出版，2001年。

"'85新潮"，一次出轨的瞬间

费大为

在1985年到1990年之间，上千名年轻的中国艺术家在一个没有画廊，没有美术馆，没有任何艺术系统支持的环境中，以空前的热情掀起了一次影响深远的艺术运动。他们彻夜地谈论艺术，苦苦地研读哲学著作。为了找钱制作作品，或举办展览，他们卖血，倾家荡产，债台高筑。他们冒着被开除公职，受到行政处分，甚至被列入黑名单的危险，仅仅是为了做出一些被大多数人所不理解的作品，为了参加那些随时有可能被警察关闭的展览。他们的作品在展览后极有可能会被充公，被摧毁，或者被扔在角落里任其腐烂发霉。他们发动全国性的串联，热衷于举办各种研讨会，南北呼应，办起各种报纸杂志，传播新思想。他们讨论宏大的文化问题，关心人类的命运，思考艺术的本质。在短短的四年时间里，上百个激进的团体宣告成立，上千名艺术家加入进来，上百个展览在各地出现，一个比一个更激烈、更离奇的艺术宣言和计划被发表出来。（据批评家高名潞在《墙》画册中所记载，仅在1985年到1987年之间，"共计有87个前卫艺术群体在全国各地（包括西藏和内蒙古）出现。……这些群体在全国各地举办了150多次前卫艺术活动，计有2250为艺术家参与。"这就是著名的'85新潮艺术运动。[1]

"'85新潮运动"代表着中国当代艺术史上的一个分水岭。作为整个80年代思想解放运动中最为活跃的部分之一，它结束了一元化的艺术模式，为艺术创作争取到了从未有过的自由，并使得中国艺术迈上了国际化和当代化的道路。从1985年以后，"当代艺术"便不可逆转地成为推动中国艺术的主导动力。

"'85新潮运动"也是中国艺术史上的一次高潮。它产生出一批对世界有影响力的作品和艺术家，从此影响和改变了中国和世界的艺术格局。

对于"'85新潮"这一段如此重要的历史，我们今天所能够了解它的方式却十分有限。除了一些少数的印刷品以外，我们很少能看到"'85"时期的原作。大量的作品被遗弃或散落海外。这次展览是对"'85新潮艺术"的一次初步的整理，所幸的是我们找到了这一时期的大多数重要作品。在此过程中，我们得到了很多艺术家朋友和收藏家的热情帮助和鼓励，使我们得以把这一段珍贵历史的基本轮廓重新展现在公众面前。这次展览（指"'85新潮——中国第一次当代艺术运动"展览——编者注）还将第一次展示出大量的从未发表过的文献和手稿，让观众可以看到这次运动的深层思想活动。

尽管"'85新潮运动"所开创的当代艺术在相当长的时间内都没有确切的合法地位（这种情况直到2000年以后才得以改善）。但是它的出现无疑是中国政府实行改革开放政策之后在文化上的一个直接的结果。它代表着这个重大社会变革中最活跃、最具有创造性的因素，并在这一过程中扮演了先锋的开路者和预言家的角色。

80年代是一个政治上走向开放，而商业化压力尚未到来的一个空白时期。这一时期为孕育理想主义热情、激发各种乌托邦幻想设置了最理想的温床。在这一走向开放的时期，整个社会都为建设一个现代中国的理想所鼓舞。

在三十年的封闭之后，无数西方信息同时涌进中国，中国人开始了解到一百年以来外部

图1 费大为，《'85新潮：中国第一次当代艺术运动》，上海：上海人民出版社出版，2007年

图2 "北方艺术群体双年展"期间，王广义与高名潞、舒群、刘彦、周彦等和参观者合影，1987年

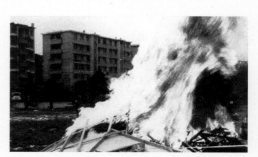

图3 厦门达达"焚烧事件"现场，厦门新艺术广场，1986年

图 4 阿恩海姆著，滕守尧、朱疆源译，《视觉艺术心理学》，北京：中国社会科学出版社，1984年

图 5 罗兰·巴特著，董文学、王葵译，《符号学美学》，沈阳：辽宁人民出版社，1987年

世界的发展。人文社科方面的翻译成为这一时期最热门的现象。据不完全统计，1978年至1987年间，涉及西方的哲学、历史以及思想领域的人文科学著作的翻译，达到五千多种，是之前三十年的十倍。翻译著作在这一时期发挥了重大影响：其中有李泽厚主编的"美学译文丛书"、金观涛主编的"走向未来丛书"和甘阳主编的"文化：中国与世界丛书"等丛书是这一时期所有年轻人的必读书籍。

在艺术界，西方的现代艺术信息也开始通过各个美术学院进入中国。自1977年恢复高考以后，大量的年轻艺术家在学院里得到正规的学院式训练，同时也接触到西方的艺术信息。70年代末，杭州的浙江美术学院（现称"中国美术学院"）订阅了上百本西方艺术类杂志，北京的中央美术学院也订了几十本西方艺术杂志。大量西方艺术的画册和著作开始进入这些美术学院的图书馆。一些现代派艺术的资料被翻译成中文，在重要的艺术杂志上连载发表，其中影响较大的是邵大箴先生编译的西方现代派艺术的资料。在系统介绍现代艺术史的著作中，比较重要的有赫伯特·里德的《西方绘画简史》。

由于在读的美院学生能够看到大量西方现代艺术的杂志和信息，但他们的英文水平却不足于阅读外国杂志的文字，对于构成这些作品的知识他们的了解非常有限。为了理解这些作品，他们不得不借助于那些大量翻译过来的西方现代哲学著作。在那些语义分析学、科学哲学、存在主义、弗洛伊斯主义、柏格森主义、尼采哲学、结构主义等哲学中，他们找到了瓦解传统写实主义和走向当代艺术的手段和思想方法。在某种意义上来说，年轻艺术家所发起的这场激进的艺术变革运动来源于西方现代哲学和当代艺术图片的独特的混合。由于这个原因，"'85运动"中很多艺术宣言和理论中深受翻译风格的影响，很多艺术家在风格上会同时受到不同年代、不同流派的西方艺术的影响，产生混合和跳跃式的变化。

70年代末80年代初的美术学院的学生虽然可以接受到西方现代艺术信息，但是他们的课堂教学却严格禁止一切现代艺术的尝试。所有进行现代艺术的试验都会受到院方的严厉批评，并影响到他们的毕业分配。1983年以后，第一届美术学院的学生毕业并大多留在大城市，有的还获得了重要的职位。到1985年，全国各地美院的毕业生已经达到了相当大的数量，他们已经不再担心会离开大城市，因此大规模的现代艺术实验活动便已经准备好了它的地理和人员的部署。

80年代虽然是文化艺术的高潮时期，但是它深受当时改革开放以后的政治气候变化的影响。特别是1982年到1984年的"反精神污染"和1987年年初到1987年10月的"反资产阶级自由化"，对80年代的文化发展情况有密切的关系。"'85新潮运动"正是在这样的背景下出现的一次艺术运动。自1987年10月到1989年6月，中国又一次进入文化宽松的时期，这也是"'85运动"最大的展览"中国现代艺术展"能够在1989年2月得以实现的重要原因之一。

1984年年底，"第六届全国美术作品展览（优秀作品部分）"在中国美术馆展出。这次展览的目的是彻底否定"文革"的"红光亮"的极端政治化的艺术，回到"文革"以前的艺术创作模式，绘画的技术重新得到了肯定。唯美主义和学院派的艺术占据了这次展览的主要地位。

但是这次否定"文革"艺术的大展览却遭到了年轻艺术家的强烈反对和批评，成了"'85新潮运动"的直接导火线。各地的年轻艺术家纷纷组织起来，用讨论会和展览的形式，以表明自己更为激进的艺术立场和态度。他们反对回到"文革"以前的艺术模式中去，反对艺术为政治服务的单一模式，主张引进西方现代艺术，强调个性和创造性。一场"重建新艺术"的运动便由此形成，一发而不可收拾。

"85新潮"是一场激进的艺术"西化"运动，以至于有人说中国艺术家是在短短几年内把西方一百年的历史统统走了一遍。但是这个"西化运动"却又一次激活了艺术与中国现实的联系，为重新走向真实的自我打开了可能性。

现代主义艺术运动的普遍特征，是它在走出传统艺术时必然会在两对矛盾中摇摆：一，艺术是作为一种超越社会的手段，还是干预社会的手段？是"为艺术的艺术"，还是"为人生的艺术"？艺术家应该追求"纯艺术"还是应该肩负社会批判的责任？二，艺术究竟是作为一种观念还是作为一种工具？它是通过自身改造来改造社会，还是通过它所负载的内容去影响社会？它是社会变革的一部分还是反映社会变革的手段？它自身就是观念的变革，还是把它作为反映观念变革，而采取传统的形式？

这两对矛盾在中国"'85运动"中同样存在。如果说，"'85运动"是一次文化的爆炸，那么从"社会主义现实主义"为中心所投射出去的方式正好符合这两对矛盾、四个方向。这两对矛盾、四个方向，为"'85运动"勾画出一个清晰的结构轮廓。

第一组是横向的两极：艺术作为工具，和艺术作为观念。

第二组是竖向的两极：纯艺术，和社会批判。

图6 陈丹青，《西藏组画朝圣》，布面油彩，1979年—1980年

图7 陈丹青，《西藏组画牧羊人》，布面油彩，1979年—1980年

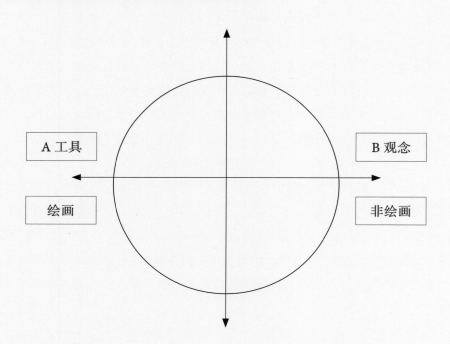

第一组对立：艺术作为工具还是艺术作为观念？

这一组对立代表了对待艺术语言功能问题上的两种截然不同的态度。这两种态度也和艺术家对艺术语言和材料的选择有着直接的关系。因此，"艺术作为观念"，指的也是传统意义以外的非绘画手段，指装置、行为、观念等艺术样式。而"艺术作为工具"，则是以传统的

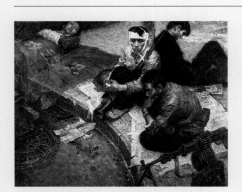

图 8 高小华，《为什么》，布面油彩，1978 年

图 9 罗中立，《父亲》，布面油彩，1980 年

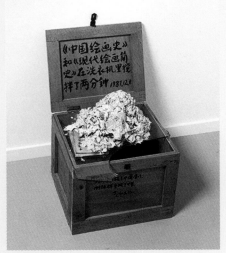

图 10 黄永砅，《中国绘画史和西方现代艺术简史
在洗衣机洗两分钟》，1978 年

绘画和雕塑为主的作品样式。这两种不同语言样式，虽然都是以"前卫"的名义从事离经叛道的艺术，却代表着两种完全不同的思考方向。

绘画和雕塑（国内的称呼叫做"架上绘画""架上雕塑"）意味着一个相对稳定的语言系统，有一套不可回避的技术准则，以及由此而积累起来的巨大传统。当艺术家用绘画来表达自己时，艺术的成功与否取决于艺术家在多大程度上熟练地掌握了画面的技巧并以此来最有效地服务于他所要表达的对象。而非绘画作品则回避了这个相对稳定的语言系统及其相关的传统，而直接把观念自身作为艺术的本体。

向着 A 方向出发的变革，最初是为了探寻写实绘画的真实性（authenticity）和原创性问题。1980 年前后陈丹青的《西藏组画》是这一时期最杰出的代表。紧接着，以伤痕绘画为主的四川画派的出现则代表了批判现实主义的兴起。北京的夏小万的作品又开创出一种浪漫表现主义和魔幻现实主义的绘画语言。一些学院派画家从淡化现实主义绘画的主题内容入手，渗入超现实主义的技术，去表达朦胧不清的意识状态。另外一些艺术家则企图通过完全离开写实主义而去探寻绘画自身的语言和观念的革新。所有这些探索都是在传统绘画的范围之内，以笔触、形象和色彩去创造出新的画面构成和传达艺术家对世界的看法和感受。

而向着 B 方向发展的艺术家则把观念本身作为艺术活动的本体。谷文达早期就试验过把随意摆放的物品作为作品来处理。黄永砅在进行了一系列抽象绘画的实验之后，又做出了种种尝试以离开绘画系统。他发明了一套偶然机制，用以解构绘画的规则，以转盘来代替艺术家去决定对笔触、构图和色彩的选择。之后他又发展出另一种偶然机制，用于制作非绘画性的作品。他的洗衣机系列则表达了他对文化问题的反思。张培力的《一号计划》《二号计划》，都是按照观念的要求创作出来的文本作品。这种态度也促使他使用录像去记录自己的行为艺术，从而使他不知不觉地走上了录像艺术家的道路。观念本身作为一种艺术而直接成为作品，意味着语言已经不再是一个载体，也意味着语言和媒介的完全开放。

在"'85 运动"中，作为观念的艺术比绘画领域内的离经叛道来得更晚一些。它在一开始似乎是绘画内部叛乱的一种变异，但实际上却代表着和绘画完全相反的思想方式。

第二组对立：社会批判、还是纯艺术？

这一组对立也代表了"'85运动"中对艺术功能的两种截然不同的立场和态度。"'85运动"产生的主要动机之一，就是摆脱"艺术为政治服务"的功能。为了改变这种功能的唯一模式，艺术家采取了这两种方向：或者用离开内容的方式来离开政治，或者用以另一种政治态度去实现社会的批判。

处在激烈社会变动时期的艺术必然会对时代的变迁提出疑问和反思。特别是在"文革"过去不久，对暴力的回忆，对终极真理的追求以及对人性的反思等等，都是这一时期很多艺术家所热衷的题材。从早期的四川批判现实主义，到张培力为隐喻"虐待"所画的手套系列，从吴山专为表达日常荒诞感所做的《今天下午停水》到王广义为反思人类终极精神所画的《马拉之死》等，都是通过特定的生活题材、符号和抽象化了的图像去实现对社会现实的批判、隐喻和反讽，以重新建立艺术和现实之间的真实关系。

而另外一些艺术家则致力于被称之为"纯艺术"的探索。他们对于艺术的方法和观念的更新、艺术语言的修辞法、艺术独立性等问题的兴趣远胜于对于艺术所要表达的内容的兴趣。无论是抽象画家余友涵、丁乙或者刘正刚，还是北京的新刻度小组，徐冰的《天书》等等，他们的作品都远离现实或拒绝在作品中直接引用现实生活的图像，也拒绝表达任何具体的内容。在他们的作品中，观念和语言变革的彻底性变成了另一种介入现实变革的有效方式。因此这一倾向在"'85运动"中也具有极大的影响力。

通过这个结构可以看到，这两个组不仅是重叠的、互相交错的，而且在横向和竖向两组对立之间的过渡部分也同样重要。

AC：AC部分，指的是绘画，又不直接干预社会的那些艺术。

靠近C的绘画越是倾向于"冷抽象"，例如上海的余友涵、丁乙，甘肃的刘正刚等人。

离开C而靠近A的绘画则倾向于"热抽象"，乃至于走到表现主义绘画（后者"抽象表现主义"）。例如使用神秘怪术的杨诘苍，大型抽象绘画的鹿林，上海的李山和杨辉，以及从德国留学回来的马路。

AD：这一部分的艺术家使用绘画来建立他们和社会的关系。

在靠近A部分的作品是表现主义和写实主义的结合，这些作品多迷恋于对于宏大主题的叙述，充满对人生和生活问题的感叹、幻想和质问，这里有丁方、潘德海、毛旭辉、夏小万、曹涌、任戬等人的作品。这些作品没有直接采取概念化的隐喻符号，其形象主要来自于现实生活，对社会生活的介入态度也比较间接，在画面上往往流露出一些"形而上的悲情"。

靠近D部分的作品也使用绘画为手段，但是更多采取概念化的符号，以隐喻和象征的手法去探讨符号的深刻性和概括性。这里可以看到北方艺术群体的王广义、舒群，以及杭州的张培力、耿建翌等人的作品。这些作品往往把图像作为概念的符号，去表现一些重大的社会主题，其情绪往往是冷静而克制的，但是对现实世界的态度则往往是激烈的和超脱的。

CB：这一部分的艺术家关注纯粹的艺术观念问题，不使用再现性的语言和现实生活发生联系。

靠近C的艺术家，更多地关注纯粹的观念形态研究。这一部分的代表艺术家主要是顾德新、王鲁炎、陈少平组成的"新刻度"小组，他们进行的"触觉系列"，"解析Ⅰ""解析Ⅱ"等作品是这一方向的重要代表作。类似的研究还有四川的蓝正辉，他所进行的符号研究和"新刻度"有某种程度的类似，但是更偏向图像画方面的工作。

图11 余友涵，《1986-5》，布面丙烯，1986年

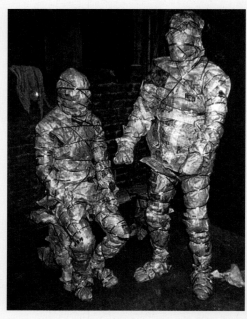

图12 张培力、耿建翌，《包扎——国王与往后》，行为，1986年

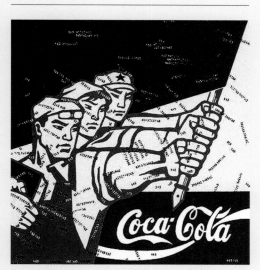

图13 王广义，《大批判——可口可乐》，布面油彩，
1992年

图14 徐冰，《文化动物》，行为，1993年

靠近 B 的艺术家更注重文化批判。他们通过对文化机制的解构合反思，去探索艺术的本体论改造的问题。这部分的代表艺术家有徐冰、黄永砅等人。其中，徐冰的作品更关注创作的无意义过程，而黄永砅则致力于把艺术建立在一个当代哲学的基础上去反思文化内部的悖论。他们的艺术在 90 年代以后也由文化批判扩大到社会批判的范围中。

BD：在这部分，靠近 B 的艺术家也就是文化批判的艺术家。

靠近 D 部分的艺术家也经常就是 AD 部分靠近 D 的艺术家。他们在参与社会批判的立场上经常是一致的，但是他们有时会采用更为激烈的手段，离开绘画，而用装置、录像、行为艺术来表现他们对社会的批判态度。激烈的语言方式和激烈的内容使这一部分艺术家的作品在"'85 运动"中占据十分突出的位置。他们多采用反讽和暗喻的手法，以揭示社会现实中的荒诞和对抗状态。这部分的代表艺术家有张培力、耿建翌、吴山专、唐宋、魏光庆、顾德新、倪海峰等人。

通过这一分析，我们不仅可以看到"'85 运动"中不同的立场所构成的思想结构的分布，也能够看到这个解构是如何发生演变的。随着现实社会特定环境的变化，艺术家的观念也在发生变化，他们的工作方向也会发生转移。例如抽象绘画和社会批判的很多艺术家（张培力、耿建翌、余友涵，李山、王子卫、王广义等）在 1990 年以后不约而同地放弃了原来的方向，向着 A 方向的主轴聚拢，从而发展出一些新的批判写实主义流派，如政治波普艺术、艳俗艺术等等。而新刻度小组、黄永砅、徐冰等艺术家则在原来的方向上走得更远。抽象艺术和激烈的社会批判的艺术在 90 年代以后则明显弱化。这些变化轨迹可以说明这些艺术家如何在外部现实的变化面前以自己的艺术做出回应，从而逐渐改变了中国当代艺术的整体构架。

历史的回顾展必须考虑到：你所要阐述的是什么历史？什么是代表这一历史的作品？如何展现最能表现策划者的对这一历史的理解？这些基本的问题往往把我们带进展览构成中最不确定的领域。对于一个历史的回顾展而言，什么作品能代表什么问题，什么问题又是可以被代表的，不会取得所有人都一致同意的判断，而策划者的构思与他的表现之间也不会只有一种方法。

在面对历史题材时，人们通常会有一种错觉，似乎那些被发表次数最多的作品理应是最有代表性的作品。历史写作的任务就在于克服这种由于思维的惰性所造成的习惯，引导读者去发现新的观点。每个时代的和它的"发表物"之间的关系，正如"能指"和"所指"那样，并没有必然的关系。每一个"发表物"所表达的判断都受制于不同时代和个人的局限，正像这次展览一样。随着时间和文化的转换，对一个历史时期的判断也会发生变异，历史永远在涂涂改改。因此，一个"维持原判"的回顾展一定不是一个好的展览，而胡乱地"重新解读"历史也不会具有创造性。历史的写作尽管只能是主观的，但它必须通过时间所展开的维度，在更宽广的范围内去发现更完整的描述，以使对历史的观察获得更为整体的视角。

80 年代对这一运动的判断有哪些特点？在今天看来，又有哪些问题应该得到重新审视呢？我们可以回到一个早在 1986 年的珠海会议上就提出的一个重要问题："'85 美术运动"到底是一场思想解放运动还是一场艺术运动？当时提出这个问题的初衷显然是在于强调，"'85 运动"不应该仅仅是一次艺术运动，它应该是人类的自我解放运动历程中的一部分。"'85 运动"的重要评论家高名潞在 1985 年发表的文章中指出："人类的文化史是人不断自我解放的历程。人只有在创造文化的活动中才成为真正意义上的人。也只有在文化活动中，人才能获得真正的自由。而这种文化创造活动的阶段延续性则体现为不断递变的文化运动。1985 年，在中国大地上发生了一场自五四新文化运动以来的又一次文化变革运动。画坛上也兴起了一场美术

运动，它几乎包融了该年文化运动的基本特征和主要问题，它是该年中西文化碰撞现象的组成部分。"[2]在他的《'85美术运动》一文的结尾处，高名潞更直接地表明："没有运动，没有历史。"[3]"'85运动"的另一位重要评论家栗宪庭则在他那篇著名的文章《重要的不是艺术》中明确地指出："'85美术运动'不是一个艺术运动。艺术复苏非关艺术自身即语言范式的革命，而是一场思想解放运动。……这都是在一种逆反心理的驱使下产生的，变革的核心是社会意识的、政治的。'85美术运动'就是这场思想解放运动的深入，而非新起的现代艺术运动。"这些看法在当时起到了极为重要的积极作用，因为即使在1985年至1989年之间，"'85新潮"的激进作品在整个中国艺术的范围内还只是极少数，形式主义、唯美主义和学院派随时可以进入"'85新潮"内部，修正它的路线，使这一运动肤浅化，把激进的艺术变革运动蜕变成形式主义的改良和精益求精。

强调"'85运动"的性质是一场精神解放运动，并不等于要用理性压倒感性，用精神压倒语言。仅仅从内容和概念出发的方法并不足于使我们看到"'85运动"在艺术史上的建设性。在纷繁复杂的理论后面，我们必须直接面对作品，从作品出发，而不是从理论和概念出发去重新审视'85的艺术成就。在二十年以后重新回顾这一运动，发现作品，发现这一运动的艺术成就，尤其成为一件头等重要的任务。

在二十年以后的今天，我们试图在展览中所探寻的，正是这样一种视角的变换。当"'85运动"已经成为历史，它所面临的问题也已经成为过去，我们所能看到的，恰恰是那些在语言上能够站立起来的作品。一切"'85时期"的作品，不管在当时如何红得发紫，打出如何激进的旗号，只要在语言上不能站立起来，都会自行地隐退到历史的身后。我们看到的是曾经被革命的热情所卷起的各种语言所组成的风景，但是只有那些被卷到了一定语言高度的作品，才能真正代表历史。激情和理性为"85新潮"提供了动力，而语言使"85运动"获得了它的高度。

我在展览作品的选择中使用了以下一些方法：

有距离的、生疏的观察。这种观察可能是来自我对其他国家当代艺术的比较和理解上，可能是来自一些对艺术作品有高度鉴赏力，而又完全不了解中国当代艺术的艺术家或批评家。我一直很好奇地想知道，如果脱离了对背景知识的了解，这些作品还能作为一件好的作品成立？背景知识在什么情况下是帮助作品的选择，在什么情况下又模糊了对作品的选择？不识庐山真面目，往往是因为"身在此山中"。所以进入庐山和退出庐山，都是在认识庐山时的两个同等必要的步骤。生疏感是一个有趣的角度，可以帮助我们发现一些没有发现过的问题。也可以帮助我们摆脱过多的细节，豁然看到事情的整体面貌。

做减法。时代的变异本身会影响到对作品的选择，也会趋向于减少对作品的选择。在几百年之后，一个时代的作品很可能只剩下届指可数的几件作品。"历史的减法"也可以成为展览构成的一种方法。投入"'85新潮"的艺术家大约有几千人，参加1989年"中国现代艺术展"的艺术家也有186位，共253件作品。为了使这次参展的艺术作品能够得到最集中而充分的展示，我们这次展览选择了30名艺术家和十分有限的作品。

80年代是中国和欧美都在走向世界的时代。中国的"'85运动"以激烈的姿态打破了三十年来的封闭，其主要目的之一就是要和国际当代艺术同步化，以构成文化间的对话。但是，直至1989年为止，中国的前卫艺术界和西方基本上没有接触。唯一的例外，就是1989年5月黄永砅、顾德新、杨诘苍三个艺术家获邀前往巴黎蓬皮杜中心和科学城（La Villette）参加的划时代的国际大展"大地魔术师"（Magiciens de la Terre）。和过去对"'85运动"的叙述不同，这次展览将全部展出三位艺术家的三件参展作品，使中国观众第一次看到"'85新潮"艺

图15 参加"大地魔术师"的中国艺术家黄永砅、顾德新、杨诘苍三人在巴黎蓬皮杜艺术中心前，1989年

图16 杨诘苍《千层墨》在"大地魔术师"展览现场，1989年

图17 "89现代艺术大展"禁止掉头，1989年

术跨出国门时的重要作品。

这次参展不仅是"'85艺术家"第一次在国际大展上得到重要的展示，而且也是中国艺术家在国外迄今为止的一次最杰出的展示之一。从此以后，国际艺术界了解到，在中国也存在着大规模和高质量的当代艺术。这和1993年以后在欧洲出现的一连串中国艺术展示活动有着直接的关联。如果说，1989年的2月的"中国现代艺术展"是"'85新潮"的闭幕式，那么同年三个月之后发生的"大地魔术师"就是中国当代艺术走向世界的开幕式了。

在'85时期的重要展览"中国现代艺术展"中，最令人难忘的作品之一就是南京艺术家杨志麟为展览设计的标志《禁止掉头》。这件作品完美地表现了"'85新潮"艺术家的前卫主义心态和"把革命进行到底"的意志。

最具讽刺性的是，1989年以后的发展却恰好朝着与这个图标相反的方向走去。"掉头"不仅没有禁止，而且成了压倒一切的主要潮流。批判精神和试验精神遭到嘲笑，自暴自弃的犬儒主义被视为主流，急功近利的精神走上了前台。在2005年的艺术市场升温之后，这种趋势取得了更具有决定性的影响力。从"'85新潮"发展出来的"当代艺术"已经完全"掉头"，它只是取得了"'85新潮"所开创的形式，却失去了"'85新潮"中的精神。因此，作为一次运动的"'85新潮"不仅已经过去，从"'85新潮"出发的当代艺术已经浩浩荡荡地走向了它的反面。

但是，这个铺天盖地、规模浩大的"掉头"运动也必定会有走到它尽头的那一天。近年来，越来越多的年轻人对精神生活感到空虚，他们不再那么容易地被那些炫丽的成功模式所吸引，而更愿意从自己的思考中去寻找生命的价值。这自2005年以来，年轻一代对80年代历史的关怀正是在这样一种个性更为成熟的背景下发生的。在我看来，这一现象既不会形成类似'85新潮那样狂热的运动，也不会像近十几年来稍纵即逝的种种时髦那样立刻被消费掉，它可能意味着将近十八年的"掉头"运动将要走向衰竭的开始。更加成熟的个人正在默默地脱离这个"掉头"运动。如果说，"'85新潮"是对当时官方艺术的否定，那么对"'85"否定的潮流到今天也已露出它的破绽，逐渐失去它的魅力。作为一种深层的心理需要，一个对"否定的否定"所作的否定正在静静地开始。

正是基于这样一种观察，促使我们作出了举办"'85新潮"这个展览的决定。没有比二十年以后的今天更能凸显回顾"'85艺术"的必要性了。回顾"'85"，可以使我们对现状拉开距离，去重新思考艺术的意义。历史的螺旋形运动将不会回到原点，也只有在今天回顾"'85"，才不至于天真地陷入"回到''85'去"的泥潭。

"'85"已经过去，而我们将有可能通过这一段瞬间而辉煌的历史来重新思考当下，开拓未来。

现代艺术中艺术家的责任

朱青生

我们处在一个现代艺术时代，艺术正由内到外发生着根本性的变化，在此情势下，艺术家究竟承担着什么样的社会角色？他的责任何在？他在人类社会中的价值何在？艺术家是必不可少的吗？如果这些问题不搞清楚，那么无论是艺术家还是艺术的受众都不免会感到困惑。

"现代艺术"与相关概念的异同

今天在讨论艺术时常使用的"后现代艺术"这个词可以译为"后摩登艺术"，因为它首先是一个建筑学上的概念。从词源上来看它只是笼统的现代艺术运动中的一个流派或一个阶段，它所反对的是现代艺术中的经典先锋派（classic avant-garde），但"后现代"并不是一个与"现代"相对的概念，是一些翻译上的问题和部分人的解释使这两个概念之间形成了对立的关系，于是出现了原本不成其为问题的"后现代"的伪问题。在人文科学中既然有人将"后现代"拿出来作为问题讨论，那这种讨论本身就已经是一个问题了。之所以译作后摩登，是为了防止将"后现代"与"现代"对立并置，这种并置中实际上隐藏着很大的危险。如果在现代化的任务没有完成的时候强调后现代，就很容易把文化中保守的、应该批判的东西当作文化资源继承下来，从而减缓和掩饰本来已有的矛盾和隐患，使真正的问题得不到呈现。世界，特别是中国，还处在现代化的进程之中，对"现代"进行反省是现代化内部的问题，整个社会并不会因此而退回传统状态，也不会因此而跃进到未来社会。现代化进程中对"现代"的反省构成了当前现代艺术的一个方面。从这种意义上说，后现代艺术就是现代艺术。

现代艺术被指称为当代艺术，是出于两方面的考虑，但与此同时却忽略了另一些应当考虑的问题。

考虑一：历史习惯分期，文艺复兴（或工业革命）后为现代，二战后为当代。

考虑二：借鉴西方艺术界的某种习惯用法，将当代艺术（contemporary art）当作全部文化概念使用，这个拉丁语词的原义是"正在活动着的人所作的一切艺术活动"，其意义与目前中国政府所提倡的"与时俱进"差不多。

忽略了的一些应当考虑的问题是：

首先，历史概念与艺术概念不能等同。

其次，当代艺术只是对艺术活动时态的描述，而不是对艺术活动性质的描述。

即使在西方的学术讨论中，也常以现代艺术（Modern Art）来指称1880年以来的艺术，强调其与古典（传统）艺术的区别，如亨特（Hunter）的名著《现代艺术》（Modern Art）。世界上许多艺术馆都以现代艺术命名，以示其收藏和展示的性质趋向。西方常以当代艺术来指称艺术作为经济、社会、政治的现象。当代艺术可以包括没有任何现代艺术意味的艺术产业和艺术商业现象。

使用"当代艺术"或"现代艺术"本来只是命名的问题，完全可以异名同实，只要加以设

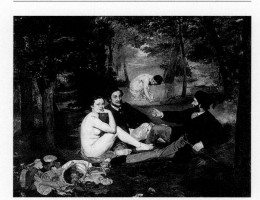

图1 马奈，《草地上的午餐》，布面油彩，1862年—1863年

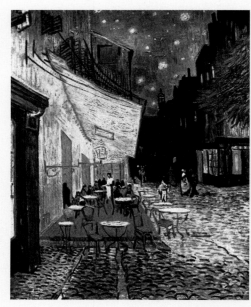

图2 凡·高，《星空下的咖啡馆》，布面油彩，1888年

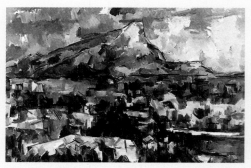

图3 塞尚，《圣维多克山》，布面油彩，1904年

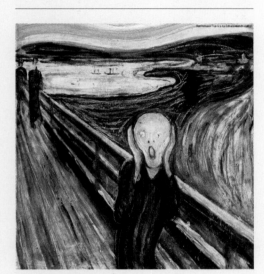

图4 蒙克，《呐喊》，布面油彩，1893年

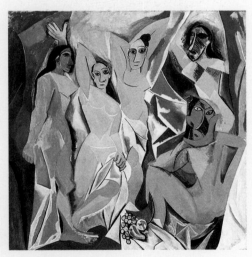

图5 毕加索，《亚威农少女》，布面油彩，1907年

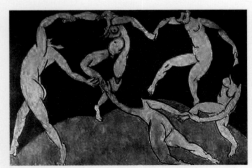

图6 蒂斯，《舞蹈》，布面油彩，1910年

定说明即可。而目前中国学界从英语中得到部分信息，误以当代艺术一词取代现代艺术，由此导致常识的混淆。当代艺术是现代艺术的性质之一，从这种意义上说，当代艺术就是现代艺术。

如果我们反过来命题："现代艺术就是当代艺术，就是后现代艺术。"这不是在做概念循环的游戏，而是因为现代艺术什么都不是，却反而具有某种"指定的是"的可能。

现代艺术是什么

历史上的现代艺术出现于1880年以后，人类某些率先发达的地区进入了现代社会。而"现代性"的意义、性质和问题并不为当时人所明确认识，因而出现了"先锋艺术"（avant-garde）的概念，它不仅作为一面镜子来反映社会现代化进程的结果，而且把艺术变成了一样东西。第一，它脱离了记录造型的功能；第二，它脱离了审美的功能，却从中升起艺术家真正的责任——使艺术成为在观念上推动现代化进程的必要手段。正是现代化过程使得社会逐步文明，使得人逐步独立，使得知识全面爆炸，使得社会光明和平等的状态凸显出来。在此背景下，现代艺术与现代科学一起构成了现代化过程的两大支柱。

现代艺术实际上是在艺术上解释人的问题，讨论人如何生存的问题，讨论人如何在现代化进程中构造未来的问题。在观念上推动现代化进程就是造就现代人的自我意识。

现代人是一个观念，而不是指具体的某一种人，这一观念有三个层次的内容：

第一，在政治意义上，现代人是自觉地趋向和维护人类公正和光明的人，虽然仁人志士自古以来就一直在追求公正与光明，但是其动因多出于不平，往往将伸张正义作为受压迫的人群和个体的诉求。而现代人首先是自觉的，他们自由地承认和坚持这样的信念，同类的每一个成员，无论其种族、文化政治与经济处境，性别和体质有何不同，他或她都具有不受他人权力控制的平等的权利（公正）和改善自己的物质和文化的权利（光明）。

第二，在社会意义上（对第一条的递进，由意愿成为条件），现代人是物质上没有肉身存活的压力、政治上不完全受制于他人专断的社会公民。虽然古代的地主和资产者在物质上较为丰裕，不存在生存压力，但这种非压力状态常会因社会有限财富的偏重占有（不公平）而产生损失的危险；而现代科技的发展使得财富增长到"消费"阶段，即可以保证每一社会成员都拥有生存的成本（温饱）。政治上的权力不是由个体参与统治利益集团的权术斗争而掌握的，个体不从政也具有知情权和决定自己生存与发展的选择权，以及选举维护自我生存和发展代表的权利。

第三，在品质意义上（是对第一、第二条的递进），现代人没有法律和竞争规范的限制和逼迫也能具有理性精神和反省能力，具有独立的自觉的个性。这个自觉不是政治意义的自觉，而是人性意义的自觉，即不用接受他者的引领和诱导而凭借自我的自信和良知独立作出判断，并对自我判断负责。

如果我们不只把传统的艺术概念作为判断的唯一根据，而把艺术看成是可以与时俱进的

产物，从而充当人类现代化必要的精神支柱，那就会发现现代艺术是现代化的艺术，也就是说，没有现代艺术，就没有现代社会。

艺术家的责任

对"艺术家的责任"这个题目的讨论由来已久。无论是什么人，要回答这个问题，首先必须对"艺术是什么"有自己的理解。那么，艺术是什么呢？艺术不可定义，它是一种"无有"的存在，这种存在因为人的存在才有东西与之相互作用，从而变为各种各样的形式。每个艺术家从事艺术都必须独自面对所有的问题。艺术家应该与其他人共同负责，但与此同时每个人又有自身特别的责任。1986年在给中央美院新生的祝辞《对得起自己》中，我提出了两点，以作为艺术家特有的责任。

第一点是诚实。从事艺术，其作品并不一定是作者内心真实的反映，也不一定是他时代真实的反映。所谓作品就是造作的人工制品。作为艺术家，选择了艺术，也就意味着选择了诚实。生活中有许多虚伪，世界有时是很残酷的，它并不那么美，更谈不上完美。艺术家要保持自己的诚实，这种诚实就是坚持自己的原则，坚持不流于世俗的自我判断，拒绝其他力量强加的任何东西，并将这种自我坚持贯彻到作品之中。艺术家对真假应保持一个基本的判断，不因权势或金钱而有所改变。

第二是认真。人生是短暂的，如果艺术家不直接面对最根本的问题，那么人生和艺术一晃就消失了。选择艺术，就要忠实于自己所认定的艺术最根本的问题，认真地直接面对最高目标。认真不是一味紧张和刻板，而是在选择了艺术以后，知道自己应该做什么并坚持不间断地追求，不因急功近利而偏离。否则就会停留于粗浅的层次，结果到临死才发现离目标依旧很远。艺术家对高低应坚持一个根本的判断，不因权势或金钱而有所改变。

艺术家似乎应该具备科学精神，对任何权威的理论和解释都不会不加检验地接受，而是在事实的校核和实践的证明中形成自我的理解；艺术家必须具备反省能力，对即使为历史事实所证实，或在现实社会的当下实践中似乎是正确的事实也要提出追问和质疑。其他职业的从业者不得不"现实"，艺术家因其诚实和认真可以"脱离实际"，标示人类的高贵理想和真实感情。

现代艺术中艺术家责任的变化

以上所述适用于所有艺术家，但是，现代化引发的现代艺术使得艺术家的责任又有所变化。1880年以来，艺术不断发生着改变，现在西方各大博物馆、美术馆所藏的大量现代艺术作品及卡塞尔文献展和世界各地的大展览均显示着艺术家责任的这种变化。

在新环境下艺术家的责任究竟发生了什么变化？拙著《没有人是艺术家，也没有人不是艺术家》对此有所论述。书中讨论了两个问题。第一个问题是：艺术是什么？第二个问题是：面对这样的艺术，艺术家应该如何做？

人们常常会忘记在传统的职业系统中艺术家和工匠到底扮演着什么样的角色。有一本名叫《宫廷的仆人》的书专门讲述19世纪以前艺术家的状态。这里的宫廷只是一个泛称，它可以是真正的宫廷，也可以代表权贵或其他势力，无论是谁，都把艺术家看成奴仆，要艺术家为其服务。这是每一个有独立灵魂的人所不能容忍的，艺术家诚实与认真的特有责任在绝大

图 7 保罗·克利，《古老的和谐》，布面油彩，1925年

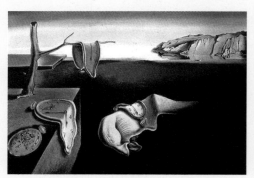

图 8 达利，《记忆的永恒》，布面油彩，1931年

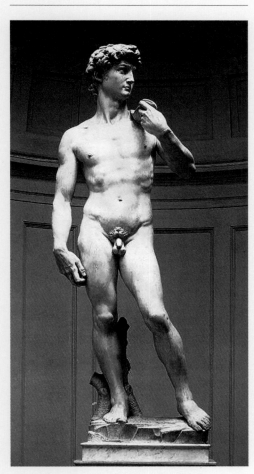

图 9 米开朗琪罗，《大卫》，1501年—1504年

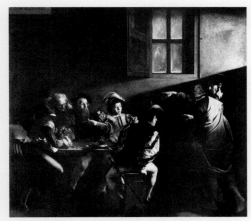

图 10 卡拉瓦乔，《圣马太蒙召》，布面油彩，1599年—1600年

多数情况下与之相抵触。历史上有许多艺术家虽然迫于生计服务于宫廷，但他们都会以不同的方式不懈地表达诚实与认真，以承担艺术家特有的责任。

当艺术家服务的对象从宫廷换为奴隶的时候，他的身份就从奴仆变成了救星，于是出现了革命的艺术家。他们献身是为了让人民解脱痛苦和压迫，于是在一段时期内艺术家成了高尚的象征。然而高尚的东西在实际中往往会变成以理想的暴力来残害人的精神枷锁和棍棒。中世纪的艺术就是为了追求高尚而切除活生生的人性。我们今天赞扬文艺复兴，正是因为它第一次或者说再一次表达了在艺术中人的本性有多少自由。人首先是人，他既有肉身、缺点和阴暗的东西，也有在人世间的爱恨情仇，以及对于自然攫取的欲望和对于灾难的恐惧，还有对于自身存在的不满和对超越的追求，人是一个整体。任何对于人的限制都会遭到人的反抗，哪怕这限制源于高尚的神。

现代艺术运动从开始就是在视觉领域里对人所遭受的限制的反抗。这限制是什么？就是画要画得像其具体表现对象的学院派专断。以前人们没有权力反抗它，因为它有足够的功能需要。但摄影出现后，传统艺术的记录功能已经被替换掉了，艺术家首先在绘画领域变革。先是塞尚、凡·高，接着就是毕加索、杜尚，再接着就是博伊斯，艺术家们逐步将艺术变成社会最激进的原创力量，发挥它的批判精神。所以从这个意义上说，艺术的革命、现代艺术的出现并不是谁随心所欲而导致的，事实不得不这样。如果能不这样，那么世界肯定依旧保持着古典"美术"状态。

在现代意义的艺术中，艺术家的责任也因此而发生了变化。

这种变化最基本的方面是艺术家责任的性质。如果说古典艺术中艺术家的责任多为社会良知传道和卫道，即在既定的社会道德要求和法律规范中充当灵魂导师，或者充当抚慰人生痛苦、虚设宇宙美好幻象的匠师，那么现代艺术中艺术家的责任则是对道德与法律的意义和价值提出质疑，毫无禁忌地追问、考察、揭示和批判某些社会力量。这些力量出于某种需要，曾经确定了一些规范和要求，因为其价值而为整个社会和个体自觉不自觉地认可和遵守，变成一种日常观念和陈见，构成一种权势。随着时代的发展和人类的进步，这种权势必然或多或少地化作一种与人性的完整状态不相容的暴力，阻碍人的自觉、自信和自由。这种状态发展到尖锐状态时，会引起社会革命和改革；而在一般状态下，它会潜在地妨碍和限制人的生存，但是又并不为人群所意识。在这种时候，艺术家以其特立独行的智慧、能力和作用，负担起质疑的责任，将各种潜在的暴力和伤害揭露出来。艺术家从尊崇维护和美化世人所司空见惯的法律和道德的卫道士变成了怀疑一切陈见和规范的批判者，艺术家不是对社会规定的方向和规范负责，而是在不疑处有疑，勇敢地去触及深刻的矛盾和问题。

这样一种新责任实质上构成对旧责任的批判。

进一步的论题

变化后形成的新责任是不是只有艺术家能够承担？政治家、实业家、科学家和思想家（哲学家）的区别何在？这种新责任艺术家一定要承担吗？他能不能承担，又凭什么承担？如果这些问题不能得到解释，那么对艺术家责任的表述就会成为自以为是的胡言乱语或混乱的异端邪说。

现代艺术中艺术家责任的不可替代性

在新的时代环境下艺术家与其他社会角色的责任有什么不同？

在现代社会，主导社会取向的是银行家而不是艺术家，引领潮流的是政治家而不是艺术家，形象记录时事和事实的是公共媒体系统而不是艺术家，美化人民生活和环境的是各种设计家而不是艺术家，娱乐人们精神和身体的是影视明星和游戏制造商而不是艺术家。传统艺术中的各种重要功能就这样被消解掉了，在此情形下，人们还需要艺术家干什么？

有人认为艺术就是要创造"美"，在他们那里美被规定为一种道貌岸然的美丽。什么是美？如果认为美仅仅是美丽的图画和画中的美女，那肯定是在轻慢人类的艺术史，阉割人类的精神，模糊艺术特有的原创作用。真正的艺术关注的是表面美丽之上的人的权利和尊严！以表面形式的美与不美来作为评价艺术的标准，远远没有触及事物深刻的内核。

现代社会也需要美，需要美丽和漂亮，社会对设计的巨大需求就是证明。但设计已经是脱离了艺术的一种独立行业，并且一个好的设计师也不会满足于只是完成定件，他的内心也一定要继续往前走，一直进入艺术。20世纪20年代包豪斯已经到达了设计的极高境界，设计者们就是将它当作了一种探索人生的方法。设计家首先应该觉得自己是艺术家，他们并不满足于仅仅替人提供一些美丽的东西。

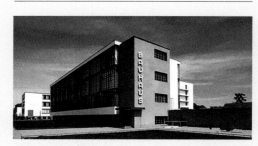

图 11 德绍的包豪斯校舍——"格罗皮乌斯楼"，1926年建成

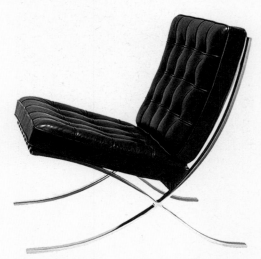

图 12 马塞尔·布劳耶，《巴塞罗那椅》，1929年

艺术内核触到人的灵魂，触及灵魂的东西不一定是美的，但一定是有作用的，因为它真实，对我们真正有意义。它美，很好，不美，也很好，现代艺术不是反对美，而是从艺术的根本意义上断定，美并不是必要的。伟大的艺术家绝不甘心作人类的娼妓，一味逗乐，曲意抚摸。他要做的东西一定是有意义的，而这个意义和思想、科技一样都要推动人类的进步，推进社会的光明，这才是艺术家所需要的。

从更深的层次上追问，到底什么才是人性？到底人为什么才需要艺术？除了现实世界的现象和人间的关系之外，人因无知而对许多事情感觉神秘。人类对不可知的东西永远有一种干预的愿望，这种愿望一方面体现为好奇，一方面体现为创造，这是人得以成其为人的一个特色。我们正是处在这样的一种本性中间，它不可言说，但又偏要对不可言说的东西不停地进行干预和表达。传统社会中集体的干预形成宗教，有些人觉得宗教之外仍然有值得探索的领域，于是理解各异，教派蜂起。古时我们可能把这样的人称为巫师、史官、术士、郎中。今天科学昌明，信息便利，现代化锻造着人的理性精神和反省能力。然而即使在分工精密、知识结构似乎无所不包的现代社会中，人还是感到仍有不能囊括到任何已有领域中去的东西。对这种东西怀有强烈的探索欲望并将之付诸行动的人，就是现代艺术中的艺术家。如果没有艺术家，现代人已经被割裂为职业的部分和科学涵盖之外的部分。个体被现代化割裂，人性被人的自我发展异化。因为艺术家要通过自己的这项所谓的现代艺术活动使知识之外的行业无从顾及甚至思维无以触及的部分得到呈示，使人类本性中好奇、干预和感悟、创造的力量发挥出来，所以我们把现代艺术看成是恢复完整人性的唯一道路。现代艺术不是别的任何东西，只要它还没有被其他东西所囊括，它就不间断地发挥着作用，使人类常新的精神获得一个可以依托的实验基地。因此，艺术家的责任在现代社会是无可替代的。

艺术家对现实世界的预见作用无可替代，对不可知的干预使艺术家在现实社会和人生的"问题"尚未形成的时候就要作出反应。如果问题已经形成，那么作出反应的可能就是科学家、政治家、新闻记者或社会批判者了。预见作用是在艺术家个人的意识及他人的认识之外发生的，其效果依赖于艺术家与不可知领域之间不夹杂质的活动，它要求尽可能地消除知识、教义、

陈见和实际功用在其中的阻隔，为达到这个目的，艺术家必须保证诚实和认真。

主动责任——现代艺术中艺术家的任务

那么，在这样一个新环境下艺术家愿意承担的责任究竟是什么？什么又是艺术家的政治责任？首先，艺术家要对传统在人们精神上造成的各种束缚进行反思，进而寻求人的自由。也就是说，现代艺术中艺术家的首要任务就是反传统，不仅反历史上的传统，也反现代艺术本身的传统。艺术家要对一切可能妨碍人性的因素进行揭示和反抗。

"反传统"是一种激进的态度。传统艺术注重物质化的艺术品，这种艺术品常常都不是单纯的艺术品，而可以同时是其他东西，如陵墓、仪轨、丰碑、厅堂、标志等；现代艺术则将艺术的本质——"无有"的存在更赤裸地呈现出来，其作品只是艺术行为和活动的记录和痕迹。它可以极为精致完美，也可能相当粗糙（如意大利著名的贫穷艺术运动所崇尚的东西）。它可能像托钵僧团那样以消除有产者和社会既得利益者的趣味和占有为作品，也可能以一次有意味的行动为作品，留下记录和资料。历史证明，现代艺术中的艺术家在反传统的过程中失去的只是锁链，获得的却是载入现代文明史册的崭新艺术成就。塞尚如此，凡·高如此，毕加索如此，杜尚、博伊斯也如此，今天最活跃、最积极的现代艺术家更是如此。所以，在现代艺术中，反传统实际是一种大继承。

反传统并不是破坏传统，只有"文化大革命"这种限制艺术自由、以艺术为阶级斗争的工具、对艺术中持不同意见者进行残酷迫害的政治运动才会破坏传统。反传统是一种创作方式，随顺传统的保守、复古文艺思潮也是一种创作方式。艺术上的复古有时也可以成为创新的盾牌，在文艺复兴时代，艺术在"复古"的旗帜下冲破了限制重重的精神枷锁，形成一种激进政治行为的文化表达。现代艺术是与当代艺术中的其他门类并存的，其中也蕴涵有博物馆式的文化保守主义倾向。但总的来说，现代艺术强调对"限制"的突破。

现代艺术从来不反对也不妨碍传统艺术的复兴、延续和研究，而只反对以传统艺术为由对艺术创作进行限制，对艺术探索进行羞辱和残害。如果现代艺术中的某一风格、某一倾向或某一观念已形成僵化套路，开始阻碍新的艺术创作自由，现代艺术同样也会对之进行清理。

现代艺术是对不可知进行干预的现代体现，它对人的自由和原创精神有一种天然的维护态度，因而在某些方面体现为现实的政治态度，一些西方艺术家甚至以这种近于无政府主义的态度来作为自己的政治理念，并据此组建政党，德国绿党的政治理念就与这种艺术精神有着相当的渊源（有意思的是，德国绿党的政党基金会是以一位文学艺术家伯尔的名字命名的，并且特别侧重支持实验艺术和探索性的文学）。艺术本身不是政治，它对服务于某种政治理念和政治势力十分警惕，但由于艺术的自由和自觉，它自古就被政府当作采风（调查和测试政府统治的实际效果）的主要对象。在现代社会艺术进一步得到尊重，被看成是社会和人心的测试器。所以，现代艺术中艺术家的政治责任常常显现为政治和社会讽喻。

当一味地"反传统"成为现代艺术的经典态度时，对于反传统的反对促成了"后摩登时代"思潮的涌起。所以说现代艺术中艺术家的第一任务是反传统，不仅反对历史上的传统，也反对现代艺术自身的传统，对可能妨碍人性的任何情况都要进行反抗。

什么是艺术家的社会责任？社会责任主要体现为反对流行，反对对人群集体的强暴。艺术民主是必不可少的，但有时民主也是危险的，因为它其实是一种非常实在地控制着艺术的创作、欣赏和市场的力量。

图 13 雅尼斯·库奈里斯，《无题》，1969 年

因此艺术家不是要提供社会流行的东西，而是要对社会的流行本身提出质疑和反思。也就是说，现代艺术中艺术家的第二个任务是反流行，不仅要反对流行文化中的人群暴力和浮躁风气，以及流行风尚对个性、隐私，对精微趣味和高雅精神的侵犯和毁损，也要反对公共媒体对人的控制。同时，艺术常常以侵入流行的方式来反对流行，通过进入媒体来反对媒体，有时甚至有意识地恶用流行，使流行走向极端后转入反面，从而促使人们对流行加以反思，形成自我觉悟。

大众文化和流行艺术的兴盛是现代社会的一种现象。在艺术文化产品便宜到可以为绝大多数人所占有，方便到可以在不影响任何正常工作生活秩序的前提下获得，并且受众的个人意见已经在传播系统中被有计划地传播、策划、经营运作彻底压制的时候，"流行"便成为一种不可遏制的现实。

所以，一个人可以去从事流行文化的制作、生产，但是这种以文化艺术商品作为职业的从业者已经不是我们现在定义的现代艺术中的艺术家，他只是没有"艺术家的责任"的艺术工作者。

什么是艺术家品质的责任？由于艺术家的责任是对不可知的干预，他的作为又超出现代社会的知识、思想范围，目前所有的现行职业都不能承担和从事现代艺术所进行的活动，而现代艺术的范围又是开放的、无限的，所以艺术家在品质上的责任就是要进行创造，原创性的创造。

1. 技术与艺术创造的共同性

1.1. 新颖独创。相对于一群人（人类全体）的经验和艺术史上的作品来说，产品中有一些因素是前所未有的。

1.2. 审美自洽。在本行的接受范畴之内，与非新创因素构成一个整体。产品总是新创因素与已有因素最恰当的结合。

1.3. 触及生存。新创因素和整体自洽多少改变着人的生存条件，人心理和生理的旧结构受到新结构的冲击并因之而发生变更。

1.4. 问题：什么不是艺术？

2. 艺术创造的非现实性

2.1. 非——解决问题。新创因素、整体自洽作品之所以触及生存，是因为现实生活中有问题。这种问题也许是隐蔽的，但是会体现为特定情境所要求的共认目标。

2.2. 非——批量生产。所有以上四点最终落实在可生产性即创造一个模型上。批量生产的产品才是这一种创造性的产品。

2.3. 艺术品的创造目的无功利性，无论其艺术多么先进，也是以非现实的有利于精神的状态而存在的。

3. 技术本身的无功利性

3.1. 信息传播媒体（media）可以吞噬信息。

3.2. 自动化显示了人对自然的征服。

3.3. 技术本身可以是艺术的，创造的分歧是人欲的分歧。换一种角度来看，现成品可为艺术（Duchamp）。换一种目的来看，技术是为艺术。

因为科学的创造是在已有知识的基础上对已知进行拓展，而且必须用可重复的实验证明这种创造的成果是符合科学规律的。思想的创造是在信念的方向上找到现实问题和终极理想之间的道路，必须对思维中所有的难题进行有分寸的解决，或干脆将之搁置起来。而艺术的创造是一种人性的张扬，是原创精神的体现，这种原创精神与生命存在和进化的本质相同，在没有知觉意识、没有目的动机时，它不间断地自发地产生、突发、喷涌、流变。因此，艺术家们是在

图 14 博伊斯，《7000棵橡树》的种植过程，1982年

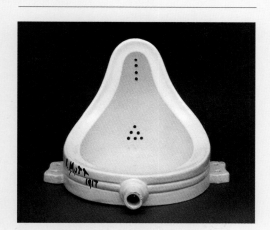

图 15 杜尚，《小便池》，装置，1917 年

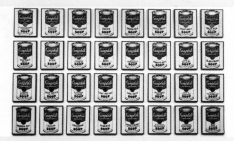

图 16 安迪·沃霍尔，《坎贝尔罐头》，丝网版画，
1962 年展出

图 17 康定斯基，《黄红蓝》，布面油彩，1925 年

现代社会代表人类体现这种生命的意义：在无利益、无目的的状态下不间断地创造，产生原创性，原始的创造成为人性的本来性质。这种原创性可以用不同的信条和教义去解释，但是无论如何解释，它都潜藏在人的内部，成为一种潜能。这种潜能不仅可以推动人的日常行为，而且鼓动着人类的创造性行为。在所有的政治、经济、科学、技术的活动中都需要创造性，其原始的根本动力在发动过程中由于现实世界的各种限制、规定和利益算计而变态和扭曲。人类只留下一个缺口让这种原创性无限制、无功利甚至无节制地去发挥，这个缺口就是现代艺术。

现代艺术中的艺术家只有充分地体现了原创性，人性意义的自觉才会在政治和经济的压力之外得到彰显。这种根本彰显成为人的品质，理性精神才有基础，反省能力才有根据，自信才会不断受到反省和反思从而保持正大与宽容，良知才有不间断的精神源泉。

艺术家的第三个责任就是要"毫无理由，毫无根据"地砥砺和锻炼人类的创造性。

生活在发展中的中国，我们面临的真正冲突是属于精神世界的。关键是我们感觉到自己民族在文化上的落后，我们基本上丧失了古代的传统标准，但还远没有建立起自己的现代价值标准。越来越多的人觉得这样不行，想要奋起建设，他们急切地发出呼吁，其情形正如国歌里所唱的："起来，不愿作奴隶的人们。"今天的奴隶是别人精神上的追随者，为了不当奴隶，每个人都必须争做原创性的工作。在原创性的工作中，艺术家起着主导作用。

中国正处在一个大变革的时代。历史上没有任何一个时代的艺术家像当代中国的艺术家这样处在极度激烈的矛盾冲突中间，但也许正是这种矛盾可以使艺术家抛开一切限制，去履行自己的责任。

被动责任——现代艺术中艺术家的义务

在新环境下艺术家不得不承担的责任究竟是什么？现代艺术中的艺术家其实是人类中最敏感的群体，也是最狂妄与最谦卑的"杂种"，是人生最飘忽的肉身，也是人性最深处的精灵。他们不认为自己有多伟大，也不认为自己对事物有什么先见之明，而只是愿意献身于一种自由的活动。艺术家选择艺术也就选择了自由，选择自由也就选择了艰难，他们在各种艰难中间进行着各种形式的活动，以此来显现社会、人生和世界。他们以投身和献身的方式来使世界变得形式化，发挥着艺术家独特的作用，并因此而使自身的言行貌似乖戾，不合常理。于是现代艺术中的艺术家成为被孤立、被歧视、被疏离、被贬斥和被迫害的个体。

这就是艺术家在现代社会的义务：准备接受人间的一切误解和伤害。

首先，如果不是在改革开放的社会，艺术家很容易受到政治上的怀疑和迫害。因为艺术家的怀疑精神和自由精神为既得利益者所不容。希特勒就驱逐和迫害过包括康定斯基在内的许多现代艺术大师，关闭了具有布尔什维克倾向的包豪斯学校。1937 年，在慕尼黑举办现代艺术（主要以德国表现主义为主）的"腐朽艺术展"，将包括凯绥·珂勒惠支在内的许多艺术家的作品打入冷宫。在中国"文化大革命"前，印象派艺术已被判定为资产阶级的腐朽艺术。"文化大革命"中，更是把无数优秀的中外艺术都判定为封建主义和资本主义的腐朽艺术。最为可笑的是，直到最近，竟仍有人将对西方资本主义社会批判最激烈的行为艺术说成是"资产阶级腐朽艺术"。在开放的中国，仍有些人的艺术理念与十年浩劫时期并无二致，这真是时代的悲哀。艺术家有义务让这些倒退的社会力量暴露出来，引起广大人民的警觉，防止"文革"在中国重演。

其次，由于艺术家反流行而不为广大人民群众理解，在发达国家，现代艺术依然是所谓精英艺术。在中国，现代艺术还处在探索阶段，连广大知识分子都对现代艺术缺乏了解。现

代艺术不是为大众服务的流行艺术，也因不合传统的标准而不为文化传统所接纳。作为艺术上的一个高、精、尖探索项目，它不仅与现实无关，而且不容易对广大民众说明白。但不能因为广大群众不理解现代艺术就否定它，因为国家的形象和民族文化的伟大复兴要靠原创性的高、精、尖成果来树立和完成，科学技术上是如此，艺术上也是如此。艺术家也许不必去完成什么"宏大叙事"，但民族的复兴正是艺术家的机遇，机遇越好，伴随而来的不理解就越多。艺术家的义务就是坦然面对通俗文化的排斥，彻底适应冷漠和贫困的生存处境，忍辱负重，用自己的诚实和认真换得社会的公正和未来的光明。

艺术家真正的创作是没有限制的。现代艺术中的艺术家不能重复任何已有的艺术，如果一个艺术家不重复自己，他将面临永远的寂寞，因为没有人能用他不断创设的艺术理解标准去接受他的艺术，也没有人能限定他、认定他、购买他、炒作他。他将孤独地为人类的原创性的锤炼而奋斗一生。这难道不是一个现代艺术中的艺术家的责任吗？

就此而言，现代艺术中艺术家的责任实际上不是艺术家独立承担的，这就需要全人类都来珍惜和支持艺术家的创作与活动，认清维护艺术对人性的必要作用并将之视为人类共同的责任。

（原文发表于《美术观察》2005年第12期）

图 18 珂勒惠支，《牺牲》，木版画，1923 年

图 19 徐冰，《析世鉴——天书》，装置，1987 年—1991 年

在中间地带
——中国艺术家、出走和全球艺术

侯瀚如

厦门达达,《焚烧现场》,1986年

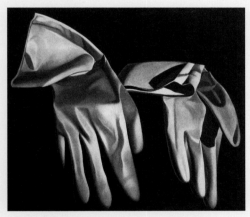

张培力,《 "X?" 系列 2》,1988年,布面油彩

> 今日全球互动的核心问题是文化的同质化和异质化之间的张力。
>
> ——阿尔君·阿帕杜莱(Arjun Appadurai)

中国当代艺术运动业已成为国际交换的一个产品,这种国际交换已是中国现代化过程中的一个主要动力。确实,中国当代艺术,跟中国本身的现代化一样,经历了别具特色的历史,即中国文化和艺术传统以及经济和社会现实如何与现代性妥协的历史。这种现代性从历史上说,来源于西方的现代化,来源于其工业化、社会和政治的民主化,以及殖民史上对其他文化的掠夺。在这样一个过程中,迎接现代性及其文化产物的特定方式业已在全球艺术和文化生活中产生一种巨大的创造力。

正如阿尔君·阿帕杜莱在其区域研究的批评观察中指出的,"需要认识到……地方性本身是一个历史产物,而地方性产生的历史进程最终又受全球性的动力所影响。"[1]如果相应于中国现代化的特定的历史,中国当代艺术有其特定的历史和成果,那么它也在不断地与全球艺术场景互动着。这种互动反过来又产生新的"地方性",或带着新的、"全球化"了的地方特色的文化和艺术产物。所以,更为关键的是要认识到,在与全球化的这么一种互动关系中,中国当代艺术在为目前全球艺术场景本身的形成或改革贡献一种根本上很重要的因素。

当然,将过去二十年来众多的个体艺术家及其作品归到一个单一的"中国当代艺术运动"的名下,未免过分简单化。从1979年的"星星"群体到1985年至1986年的"'85新潮运动",从1989年的"中国前卫艺术展"到90年代个人创作的多产,艺术世界已十分丰富、多样和复杂了。不过,也可以观察到一种张力,它的一端是特定的国家向世界开放时期形成的某种社会文化改革的集体意识,以及对中国历史和政治现实的批判性的反思,另一端是对个人自由的追求,以及变得"国际化"的欲望——这个张力在创造这样一个多样化的表达景观中,成了一个共同的基础和主要的催化剂。此外,与现代性及当代艺术全球景观的互动迫使艺术家们的想象超出于地方或国家之外,使作品具有全球意义已成为许多艺术家的最终目标。

像"星星"群体这样的第一代"非官方"艺术家,参照的是西方文艺复兴时期和启蒙时期的人文主义价值,而20世纪80年代"新潮运动"那整整一代从更近一些的西方现代主义和后现代主义观念及艺术创造里寻求更多样的灵感。黄永砯和"厦门达达",张培力和"新刻度小组"等艺术家和艺术家团体,一直主张超越于对国家的关怀,寻求"普遍语言"的新表达。20世纪90年代,伴随着中国经济的进一步开放和后冷战时期晚期资本主义市场经济以全球化方式的快速扩张,中国艺术进入了一个新时期,和西方主宰的国际艺术世界——它的机构、市场与媒体——有了直接的相遇、对峙、谈判和交换。全球化已成了一个新的现实。同时,由于全球化已成现实,对中国艺术世界也就构成了一个极端敏感和具有挑战性的任务。

第一个困难是对付由晚期资本主义逻辑和欧洲中心意识形态主宰着的既定机构、市场和媒体的霸权。确实,20世纪90年代在西方出现了许多的中国当代艺术展和事件,中国艺术的一个新的国际市场也出现了。一个主要原因就在于西方开始发现中国是一个新鲜的、巨大

的和高盈利的市场。与此同时，寻求新的，有时也包括具有异国情调的他者，一直是晚期资本主义经济和文化逻辑的一部分。毕竟，西方的后冷战现实，与交流技术的进步一道造就了国际艺术市场，就如西方社会本身理解到，它再也不可能否认在西方社会的中心以及全球化世界本身里不同的"他者"文化表达方式的共存了。

不过，颇具反讽意味的是，最常被表现和抬高为"中国前卫艺术"的东西，是某种类似政治波普和犬儒现实主义的作品，它应和着西方，尤其是西方媒体关于中国政治和文化的怪异的陈词滥调，带着某种反宣传的"低调"。那些一直在寻找"普遍语言"的人，以及真正具有个性表现的人，却常常因为他们不够"中国"而被忽视、被遗漏了。中国的艺术常被视为"中国的"而不是艺术本身的，这导致了前卫艺术的一种高度商业化的粗鄙，鼓励了它们对现实本身采取一种犬儒主义。换言之，中国艺术仍被设定为要为全球艺术景观当一个"他者"，即便它越来越多地在国际上抛头露面。

与西方主宰的全球艺术世界的初次接触在引起某些兴奋和希望的时刻之后，多多少少有些令人失望和沮丧。一些艺术家开始创作批判这种不平等性的作品，最引人注目的作品之一是徐冰的行为艺术表演：一头身上印着西文的公猪，正在蹂躏一头身上印着中文的母猪。带着一种狂怒和嘲弄交织的情感，他强烈地表达了面对西方霸权的残酷现实时的挫败感。周铁海则要"明智"一些，他在用电脑制作出来的海报里，写下了这样的话："艺术世界里的关系跟后冷战时代国与国的关系一模一样。"

这样一种挫败感和焦虑感迫使许多艺术家重新考虑他们与当前国际艺术世界的关系。一方面，他们再次确认寻求一个开放的表达空间的必要性，该空间是个人化的、独特的但又具有普遍意义的；另一方面，带着与国际艺术世界接触和谈判的经验，他们认识到，现在是重新构造艺术世界的秩序，创造一个真正的全球场景的时候了，这个真正的场景是一个"梦境"，它不再是西方中心的而是多文化的，是对表达的差异开放的。正是在这样的重新构造里，中国艺术家的作品才获得其真实意义和价值。不过，人们该明白，强调差异并不意味着寻求任何不同文化的"纯粹性"或"原始性"；恰恰相反，应该把它理解为一个"延异"的过程（参照德里达），一个不同文化通过文化杂交、带着其独特的贡献，与现代性历史谈判的过程。它是这样的一个过程，产生现代性观念的不同解释和重构，同时启开一种中介空间，一个"第三空间"，一种"中间地带"。自我与他者、主宰者和被主宰者、中心和边缘等的关系，都应该被重新界定，并最终被超越。只有在这样一个过程中，一个可谓真正全球的新的全球艺术——隐含着全球和地方之间的持久的张力和运动——才可想象和发展。它是这样一个空间，在那里全球和地方彼此重叠，或按某些人的说法，可称之为"全球本地"（glocal）。有了这样一个中间地带的景象，人们就可以发现新的手段，凭着不同文化及其互动，将现代性历史重新解读为一个真实的全球历史，尽管这样的关系有时是冲突的、暴力的和痛苦的。与此同时，人们也可以预言一个未来，在那时，历史上被主宰的文化和艺术表达将和那些"既定的"扮演同等重要的角色。这种相互影响、互动和刺激将鼓励一个后民族空间的诞生，这是我们的全球化时代的一个新挑战。

正如阿尔君·阿帕杜莱所强调的，今日的电子传媒和大批移民是形成后民族的、全球世界（新）想象中的主要力量。

> 最近数十年来发生了一场变动，它建基于近百年来的科技变化之上，在这场变动中，想象已成为一种集体性的社会事实。这一发展转而为想象世界的多元化奠

定了基础。[2]

媒体与移民的联合力量正在加速形成我们提到的新的、居中的"第三空间"。在这个语境里，"人和影像常常会意外相遇，这种相遇远离家所具有的确定性，也远离地方和民族媒体效应的封锁。大众媒介事件与迁移的观众之间形成了动态的、不可预测的关系，它界定了全球化和现代之间的关联核心。想象工作在此情景中既非纯粹解放性的，亦非全然循规蹈矩的，它是一个争论的空间，在此，个体和群体都可试图将全球性并入他们自己对现代的实践中"。[3]作为这种结合的一个结果，移民就在西方社会本身的心脏里锻造一个新的"族谱"，并将它投入到一个后民族的、全球的，或更确切地说，"全球本地化"空间的实验室里。

中国当代艺术总是跟移民史连在一起。上个世纪，中国人的大迁移成了中国社会革命和现代化的一个主要动力。上个世纪初以来，中国现代艺术早期历史中，大多数的艺术家在将其西方现代主义经验带回中国之前，都曾在海外学习或工作，这些经验成了中国现代经验的第一来源。今天，许多曾卷入1980年代和1990年代前卫艺术运动的艺术家，不仅在海外参展，而且还居住在不同的西方国家里。他们不仅继续提供信息和别的资源来激发他们留在国内的同行的想象，而且作为新的前卫派，在西方社会里发明且创造着新的争鸣空间和新的"族谱"，以催生一种真实的全球艺术。

有些艺术家经历过两种极不稳定的、激动人心的但却革命性的历史时期，即中国"文革"后的改革和今日世界的后冷战全球化，他们在自身的海外生活中，从变动不居的环境、外部世界的事件和观念里吸收灵感，同时努力反思他们过去所学的既定的人生和审美价值。他们决定离开自己的世界以拥抱一个更广阔、更普遍的世界。今天，他们之中的许多人，黄永砯、陈箴、蔡国强、谷文达、杨诘苍、王度、沈远和徐冰，正跻身国际艺术舞台最活跃艺术家的行列。按离开其出生地上海，自1986年以来一直生活在巴黎，且在全世界工作的陈箴的说法，他们乃是"精神出走者"[4]。正是在"出走"中他们才在全球语境中重新安排自己的生活和艺术。这些跨国旅行和重新确定其物质、文化生活的经验，使得他们重新构造对世界和历史的想象。更本质的是，这样的一种"融超经验"（借用陈箴的词来描述生命中的这种独特时刻）帮助他们寻找新的语言、表达方式来"物质化"他们的新想象，以及在千禧年之末面对这个飞速移动的世界时产生的问题。陈箴说：

> "融超经验"也表现了一个艺术概念。这不是一个纯粹概念化的观念，不如说它是一个不纯粹的经验性的概念，一个思考的模式，一个能够将先与后联结起来的艺术创造的方法，使自己与变动不居的环境相适应，积累年复一年的经验，在任何时刻都能触机而发。此外，这类经验概念还涉及一个极端重要的事项——沉到生命的深处，参与到他人的生活现实之中。[5]

显然，像陈箴这样的艺术家，当他们主张在其海外生活中重新构造、重新发明他们的思想和艺术实验时，他们主张的就是一种新的身份或认同，在那里自我与他者之间的界限被融合、被逾越、被超越了。身份变成了对"身份"（原文为identification，含有"身份"和"认同"双重意义——译者）这个观念本身进行批判性的反思的过程，成了一个新的、变动的和移动的空间，在这个空间里，对中国传统、当代生活和他们当前在西方的流亡生活的记忆，以及所受的不同文化的影响，都彼此相遇和协调，以便敞开一种新的可能性，那就是共存以及所

陈箴，《汽游图3》，1985年，布面油彩

谷文达，《遗失的王朝——图腾与禁忌的现代意义》，1984年—1986年，纸本水墨水粉

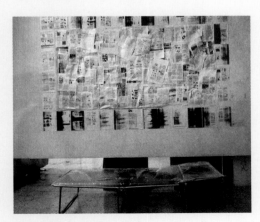

沈远，《水床》，装置，1989年

有这些因素的杂交，如此他们的艺术创造才真正是全球的。

这种对"身份"的新的理解，应该成为今天寻求后民族生存方式的榜样。确实，传统的和现代的中国文化，都并没有因为他们决定离开故乡去过一种漂泊生活而被抛弃掉。相反地，它们不断地被引进到中国海外艺术家的作品里。在当代中国艺术里扮演着十分革命性的角色，1989年后一直待在巴黎的黄永砯解释说："我在中国时，用了更多西方的因素来处理中国现实。今天，在西方，我本质上是在用中国文化的影响来构思我的项目。"他将《易经》《山海经》和别的道家经典以及人们想不到的材料，诸如洗过的书、中国菜、中药、活昆虫和动物等，都用在他的项目里，来处理西方现实及其与非西方尤其是中国文化的历史关系。对他来说，运用这些"其他的"参照物和材料绝不是要在西方语境里唤起任何对异国情调的猎奇之心，倒是相反，这些因素表现了另类的思考系统、不同的世界观，以及西方知识之外的可信赖的现实信息和真理。应该把它们带回到当代语境当中，作为霸权性的、超强的西方知识的替代物，作为一种具有刺激性的力量，令我们直面真实生命另一面的不确定性、混乱和变易性。它们远非猎奇性的，而是战略上不可避免的；它们的重新涌入应该有助于重建全球世界的新地图。

黄永砯一直致力于批判性地重新解读制度的力量，以及直接地介入中西双方的制度语境之中，因为他明白，对既有意识形态最有效的攻击应该经过对制度的解构，正是这制度授权知识以意识形态的位置。西方博物馆及其他艺术机构里对他者的使用和对艺术的定义，是这种授权的最典型例子，所以，如何取消机构之权就成了他的计划所针对的主要问题。他的作品《我们应该重建大教堂吗？》在一个"易经"爻辞的暗示下，将博伊斯（Beuys）、基弗（Kiefer）、库奇（Cucchi）和库奈里斯（Kounellis）就重建西方文化大教堂所出的著名讨论集复印了数百份，将它们洗成了一摊类似呕吐物的纸浆，这是在法兰克福的一个画廊里弄的。

另一作品《不可消化之物》，他带来450公斤煮熟了的米——最寻常的中国食物，堵住普拉托的 Pecci 艺术博物馆的中央走道，试验博物馆"消化"对象的能力限度，该对象于"正常"的知识乃是陌生的。一个更壮观的计划是《世界剧场：龟桌》，在这个作品里，黄永砯造了一张海龟状的桌子，放了几百只象征中国巫术的不同种类的昆虫。在展览期间，昆虫们一起待在桌子中央，彼此弱肉强食，这乃是对艺术世界及更大范围内的世界的一个戏剧性的但却现实主义的描画。

黄永砯对制度发起的最新挑战是他在1999年威尼斯双年展上为法国馆做的《一人九兽》。令人惊奇的是，黄永砯，一个中国出生的、还未取得法国国籍的艺术家，被选出来"代表"法国。黄永砯对这个邀请所作的回应更令人吃惊：他立起了九个木柱子，高度从7.5米到15米不等，穿破象征着现代民族国家及其制度化的庄严的古典风格的展馆顶部。在柱子顶端，蹲着源出于《山海经》的九个稀奇古怪的动物；在一辆中国古代指南战车复制品的顶上，站着一个指着南方的人形：动物和人预告着世界任意无定的未来。这一计划，采取的形式是在象征性的展馆建筑本体上混用中国针灸术和西方外科学，它成了解构民族国家空间的完美例子，它是对还未知、不安全但更为生死攸关的后民族空间的一个预言。

除了制度空间批判，黄永砯和其他海外中国艺术家还致力于文化谈判，直接面对今日西方的社会变迁。倘若跨越边界、移民和在西方社会心脏里为非西方文化发明新空间，都在全球化的过程中显著地加速进行，那么西方世界里的非西方流亡者就正在其日常实践中体验着更强烈和更直接的可能性和困难。

黄永砯的《通道》重建了一个英国机场的护照控制点，用一对狮子笼来拦住画廊的入口，强迫观众在"欧洲国家"和"其他"之间做出选择。他的《三步九印》参照了一个道教仪式，

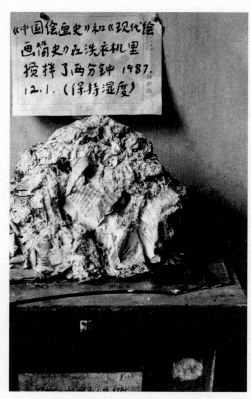

黄永砯，《〈中国绘画史〉和〈现代绘画简史〉在洗衣机里洗两分钟》，1987年，厦门

黄永砯，《世界剧场》（局部），1995年，巴黎

黄永砯，《我们应该重建大教堂吗？》，1991年，德国

黄永砅，《不可消化之物》(400公斤米饭局部)

黄永砅，《一人九兽》威尼斯双年展法国馆，1999年

黄永砅，《通道》，狮粪和狮子吃剩的骨头

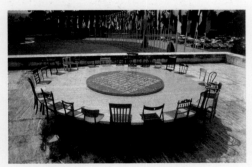

陈箴，《圆桌》，1996年，日内瓦联合国大厦前

揭示出与殖民史和后殖民移民相关的宗教冲突乃是法兰西恐怖主义威胁的根源。作为一个不断地在不同国家之间旅行的人来强调其"融超经验"，陈箴在他的装置《圆桌》和《绝唱》里，显示了在国与国之间的共存与谈判里，对他者的既渴望又害怕的双重感受。在第一件作品里，他立起了一张联合国大会的圆桌，"庆祝"该组织成立50周年。然而，从世界各地搜来的许多把椅子，却被举到了桌面上，插到了桌子本身里面，没有人可以真的坐在它们上面。一个理想的圆桌变成了不可能实现的东西。

　　我们在经历一个快速全球化的世界，但是，一个真正的全球世界却有待发明。我们处在一个这样的无尽的发明的中间地带上。一种真正的全球艺术是万里长征迈出的第一步。

　　（原文引自《在中间地带》，翁笑雨、李如一译，金城出版社，本文个别地方有改动）

注释

[1] 阿尔君·阿帕杜莱：《消散的现代性：全球化的文化维度》，明尼苏达大学出版社，明尼阿波利斯，伦敦，1996年，第18页。

[2] 同注 [1]，第5页。

[3] 同注 [1]，第4页。

[4]《融超经验：陈箴和竹贤谈话录》(*Transexperience, Aninterview between Chen Zhen and Zhu Xian*)，1997年，CCA，北九州，日本。

[5] 同注 [4]。

重返社会：对中国当代艺术的反思

皮力

一

进入20世纪90年代后，中国当代艺术开始呈现出空前的复杂性，这并不完全是因为中国的社会问题随着市场经济的全面展开而发生的结构性变化，还因为中国社会和中国的当代艺术已经转移到世界的流通之中，或者说处于全球化的背景之下。所以在此背景下，它们使艺术的面貌呈现出多样性。

尽管中国当代艺术的发展是以在主流话语形态中建构形式主义艺术之合法性为开端的，但是中国当代艺术的发展仍然是一个和政治密切相关的文化运动。20世纪80年代以来，中国当代艺术家们所做的工作是颠覆教条的"社会主义现实主义"，确切地说来他们颠覆的不是一种艺术风格，而是这种风格背后的文化权力。尽管在所谓的后现代主义者看来中国当代艺术的发生是以形式主义为起点，但是这种艺术的发生一开始就具备了当代文化的基本质量。虽然在十年里中国的艺术家们将印象派以后的西方艺术风格上演了一遍，但是无论如何在这种演绎的过程中所凝结的是这样一种信念，即艺术有权利表达非主流意识形态的价值观，艺术家有权利选择语言和价值标准，并且他们希望通过自己的行为来影响整个中国社会。由于20世纪80年代的中国实际上处在以计划经济为主的集体主义经济模式之中，所以这些艺术家尽管观念可以"前卫"，但是仍然无法获得经济上的独立，只能采取一种理想主义的态度和组织艺术团体的集体主义方式。因此20世纪80年代中国当代艺术内部批判的矛头，虽然是指向社会生活中集体主义和政治体制中的集权主义，但是其批判的方式却仍是一种集体主义的方式。

20世纪80年代后期中国艺术家发现在他们生存的社会之中，存在着一种他们无法抗拒的力量，而面对这种力量，他们实际上也并没有实现自己艺术信念的能力。于是玩世和厌世的情绪开始蔓延，他们用平淡、无聊和荒诞的生活场景反讽社会，或者用流行的商业符号来调侃主流意识形态。确切地说，在玩世和政治波普的风格背后还是蕴含着某种信念，不过这种信念是以"反语"的方式出现的。这时的基本逻辑是用"流行的""低俗的"和"无意义的"来消解社会统治话语中的"高尚"和"意义"，并试图在这种情况下恢复自身曾经梦想的尊严。

1992年中国经济的全面市场化进程以及世界政治格局的重大变化，使得以玩世和政治波普为代表的中国艺术更多地出现在西方，这些以"揭露中国社会对于人性的压抑"为己任的艺术家们因此得到了来自西方世界的表彰，尽管他们表现的是社会压抑，但是大量的经济收入却使其充分享受市场化中国的种种奢华，成为中国社会的新贵。对于西方的艺术旅游者而言，这种最终指向非西方意识形态的艺术样式成为了中国当代艺术的标签和标准，并在此基础上开始了文化认同过程。问题在于由于政治和经济上的不平等，使得西方对于中国艺术的认同从一开始就带上了扭曲的可能性。玩世和政治波普的成功，一方面使得艺术家们很快将这种国际畅销风格精致化，并不断地添加政治调料；另一方面，也鼓励了更年轻的中国艺术家将自己投身于持不同政见者身份的形象之中。90年代中期出现的艳俗艺术就是这样一个明

图1 王广义，《马拉之死》，布面油彩，1987年

图2 刘炜，《革命家庭》，布面油彩，1990年

图 3 方力钧，《打哈欠》，布面油彩，1991年—1992年

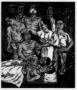

图 4 曾梵志，《协和三联画 No.1》，布面油彩，1991年

证。他们套用西方的艺术语言方式，掺杂中国的政治和民俗符号，展示出一个西方人愿意看到、而实际上和在市场化浪潮中的中国市民阶层无关的"中国"。

如果说，精英的艺术没有承担自己信念的能力，玩世的艺术放弃了对承担信念的能力的向往的话，那么这种在西方扭曲认识指导下的艺术则从根本上放弃了信念，跟那些文化基本质量的虚无态度挽起手来舞蹈，最终沦为痞子式的犬儒主义艺术。中国的艺术家和中国的艺术或许会遭受到社会内部的某种伤害和扭曲，但是，如果围绕着他们所展开的仅仅是一幅幅反映他们狭隘、扭曲的图像，那么，这种承认同样会对中国艺术造成一种伤害，成为一种新的压迫形式，并将中国艺术囚禁在虚假的、被扭曲的存在方式之中，将一个虚假的、狭隘的政治命题强加给中国。

二

众所周知，20世纪是一个西方的世纪，这不仅意味着以欧美为中心的西方一直是20世纪历史舞台上的主角，而且也意味着20世纪人类基本的经济、政治和文化的结构性关系是由西方确定的。冷战的结束导致了世界格局的结构性关系变化，这种变化一方面来自西方文化和知识系统内部的解构主义思潮，另一方面，也来自于世界政治和文化的多极化发展的趋势。但是客观地说，这种变化并没有为中国当代艺术带来一种超越种族、政治和地缘因素与世界平等对话的机会，相反的，一种新的主体与他者、中心与边缘的关系在关于中国的展览中出现。

大体说来，西方包括受西方影响的中国知识分子，对于中国文化的介绍基本可以划分为两种模式。一种是"冲击—回应"模式，这种模式认为在近代以来的中国文化发展中起主导作用的因素是西方的入侵，用"西方冲击—中国回应"的方式来解释中国文化的发展和变化。最典型的代表就是大规模向西方介绍中国艺术的"后89中国前卫艺术展"（中国香港）和最近在美国举行的"INSIDE OUT"（里里外外）展览。沿着这种思路，展现在世界面前的基本是一种政治化的中国当代艺术。

第二种思路就是"传统—现代"模式，这种模式的基本前提是认为西方近现代社会是当今世界各国的楷模，因此中国社会也必须都按照这种模式从"传统的"社会变成一个"现代的"社会。而沿着这种思路，我们看到的基本上是民俗化的中国当代艺术，这可以在德国的"中国展"为例。所有的这些似乎都认为中国社会只有在西方文化的猛掌一击下，才能沿着西方已经走过的道路向西方式的现代社会前进。这两种思路实际上都是一种"西方中心模式"的本质主义观点，因为他们都认为西方近代开始的工业化是一件好事，而在中国社会的内部始终无法产生这种现代化的前提。因此，本世纪中国所可能经历的一切有历史意义的变化只能是西方式的变化，似乎中国只有在西方的冲击下才能展开这种变化。毫无疑问，在这些思路指导下的定位极大地简约了中国当代艺术的深刻性变化。

三

如前所述，20世纪人类基本的经济、政治和文化的结构性关系是由西方确定的，而中国当代艺术的发展已经越来越为这种关系所左右。艺术领域中的结构性关系，是指艺术作品的流通系统和与之相关的艺术风格、语言的再生和创造流程。正常的艺术流通系统是由艺术家、艺评家、画廊、收藏家、博物馆和研究者形成的。它是一个创作（生产）—接受（消费）—研究（再生产）的过程。正是这个结构导致了艺术不断地和社会发生关系，并不断推进和繁衍自身。我们所理解的西方艺术其实正是在这个结构性关系中不断发展和调整；但是，在中国我们并不具备这样一个基本的流通体系，我们没有展示和收藏中国当代艺术的环节，到目前为止，中国当代艺术的大部分收藏和展示都在海外。在这个创作（生产）—接受（消费）—研究（再生产）的结构关系中，后两个环节实际上落在了西方，或者说由于接受（消费）环节在西方，所以在研究（再生产）环节中便以西方世界为主导性力量了。

不健全的结构性关系不仅使那些来自西方的艺术观光客、投机的收藏家、策展人，乃至代表西方的中国艺术掮客，都能对中国当代艺术具有发言权和指导权，并且使得中国本土的学术研究处于一种无力和无序的状态。所谓无序的最显著特征是出现在20世纪90年代的策展人漫天飞的现象。策展人的诞生是一个复杂的问题，一方面可以认为策展人将艺术放在一个具体的课题和问题下展开，使艺术的意义能最大限度地得以传达；另一方面，策展人也有可能更多的是艺术家，利用别的艺术家来批注自己未经检验的艺术和社会观点。进入20世纪90年代后，在中国几乎没有新的艺评家，却不断有新的策展人出现，导致这个现象的根本原因，一方面是个人自律性的缺乏，另一方面，是受西方支配的艺术流通系统的强大效应。目前美术的明显倾向是很多人的工作向展览的策展倾斜，导致了阅读、写作和研究的荒废。在更多的时候，国内的一些展览是为了外国记者而做，为了被"查封"而做。从这个意义上说，向策展的倾斜不能看作是中国当代艺术的进化，因为在缺乏理论写作和评论写作的情况下，是很难出现有质量的展览策划的。真正的展览策划不应该只是某个观念的外化，而是一种面向社会的图像化阐释和思考过程。要使观点成为一个视觉实体，这个过程中需要太多的理论准备、工作技能和艺术感觉。

对写作的荒废将会直接严重影响到中国当代艺术的发展，它的恶果在于，使不健全的艺术流通系统作为现实被肯定下来，使带有西方中心主义色彩的评价以全球化的面孔在中国大行其道；另一方面，它使大量中国当代艺术的创造很难转化成研究成果和教学成果，并开始自动的繁衍过程。从后一个层面上说，中国当代艺术的发展只能成为艺术产品而很难转换成文化成果，而中国当代艺术也就有可能不断地被西方制造和编排。

因此，中国当代艺术在现阶段呈现出来的复杂性完全有理由被理解成为全面的危机。这种危机体现为，我们的大部分当代艺术开始失去20世纪80年代那种强烈的现实参与精神，而正在成为和中国当代社会缺乏沟通的工艺品。当代艺术的创造既没有成为社会流通的公共视觉图像资源，也没有成为中国当代的文化成果和观照对象。

四

长久以来，一部分人已经习惯于将意识形态作为中国当代艺术存在的理由，将艺术的成功建立在玩弄中国和西方意识形态的差异和对抗这一策略上。但是，我们必须认识到，意识

图 5　魏光庆，《红墙——家门和顺》，布面油彩，1992年

图 6　张晓刚，《血缘：母子》，布面油彩，1993年

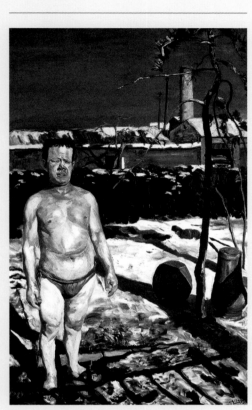

图 7 刘小东，《白胖子》，布面油彩，1995 年

形态的对抗不可能永远成为中国当代艺术存在和成功的理由，长此以往，中国当代艺术很有可能成为对西方道德至上主义的批注和谄媚。如果以苏联和东欧的当代艺术历程为借鉴，我们会发现借用意识形态对抗玩弄的艺术策略是不可能永远有效的。特别是"入关"之后，中国的社会必将发生巨大的变化，而且伴随着正在发生的全球化进程，意识形态的对抗将会发生转换，来自西方的以狭隘的冷战思维为指导的关注日趋弱化。取而代之的是不同的感觉和行为方式所蕴含的价值观在全球化背景下的冲突。如何把握这一切，是一个迫切的问题。中国的当代艺术必须为意识形态的压力消散后的时代做好知识和学理上的准备。当意识形态的对抗弱化后，能真心关心中国当代艺术的只有中国人，而中国当代艺术只有回到关注中国社会的深层问题上来才有可能获得真正的前途。

全球化并不是中国当代艺术的福音，相反的，它意味着更深刻更残酷的竞争。全球化提供了一种特殊的价值范型，即要求当代全球社会中的所有人们以人类共同的利益为价值取向，来处理人、国家、世界三者之间的种种关系，以解决当代的全球性问题，其潜在含义是只有以共同的价值取向来解决各种问题，才符合全球化的进程。但是从经济形态来看，全球化是首先是资本运动的全球化，是西方资本的大规模跨国运动。"资本流向世界，利流向西方"才是全球化的经济实质。因此，对于全球化，我们会产生一系列质疑：艺术所要求感觉方式的差异性与全球化进程的趋同性之间是何种关系？结合艺术的发展，非西方国家的艺术的价值除了为艺术提供新的语言方式外，是否还能提供有意义的文化价值观？不同地域的人们的感知方式，以及这种方式导致的价值观，在全球化过程是否依然重要？全球化是以何种价值体系为基准的全球化？最后，同一的全球化是否还为文化多元性保留着可能性？或许正是在这个层面上，才有学者清醒地指出"全球化是一个铺满鲜花的战场"。

显然，全球化的美丽包装已经使意识形态的对抗，不能再成为中国当代艺术存在的理由和工作的基础。对于清醒的艺术家和研究者而言，全球一体化已经使得历史成为一种关系史和策略史，因此，任何理论和实践都将从本地区以及本地区在全球中所处的位置发展开来。对于中国而言，全球化的过程还意味着一个更深刻、也更广的现代化过程，它所蕴含的问题是现代性的确立，以及确立过程中出现的种种问题。现代化是相对社会机制而言的物质性的概念，而现代性是相对价值观和道德观而言的精神性概念。无论从时间的长度、范围的广度还是问题的深度而言，后者的确立将远远复杂于前者。而在全球化的格局下，现代性的建构不仅是中国问题，而且由于中国政治经济的发展，它同样也会可能成为一个国际性的共同文化问题。因此，对于艺术而言，重新回到具体的"人"之上，回到现代性确立过程中的日常状态之中，将是中国当代艺术新的可能性之所在，或者我们可以极端地说，在新的世纪，中国艺术的价值只能在这一点上得以确立。

五

2000 年一系列的展览似乎宣告着所谓的"70 年代艺术家"的登场。当然以年龄划分艺术和艺术家这种做法本身是武断、愚蠢和不负责任的。但是更深层的问题是，在所谓"新艺术"和"新艺术家"身上，我们没有看到一种符合中国现状和文化处境的理论姿态和语言创造；相反的，弥漫在新一代艺术中的是强烈的形式主义氛围。在 20 世纪 90 年代就有年轻的艺术家指出："艺术不能使我们接近真理"；"艺术只是让一切更好玩"，或者更学术地表述："艺术只是一种前思考，是思考的准备，而拒绝成为一种思想，它并不帮我们进入某种角度，而

是帮我们从任何一种角度中退身出来。"客观地说，这种观点的初衷是为了扭转当代艺术中非艺术化的倾向，或者嘲笑玩世现实主义、政治波普，乃至艳俗艺术所产生之迎合西方的恶果。但是，这种观点在另一个角度上将任何关注现实的艺术和艺术方式划做"意识形态的艺术"，而使自己重新回到了"为艺术而艺术"的现代主义陈词滥调上。

在新的时期，这种形式主义的观点实际上代表着新的犬儒主义，他们把艺术变成了科技发明和技术的奥林匹克，表面和玩世现实主义冲突，而在内在的精神诉求上却是一致的。也正是在这种观点的支持下才出现了各种有违人文准则的极端方式。这一切只是因为新形式主义本质上是受现代主义那种渴望行动、追求新奇和刺激，贪图轰动的本性指使。向社会禁忌寻找艺术的出路，或者通过炫耀媒介语言来寻找艺术的可能，都会使艺术永远地成为各种策略，而无法真正实现当代社会所要求它承载的社会功能。

作为对中国当代艺术理论考察和检验的结果，我所试图表达的是：中国当代艺术的价值必须建立在它的"外部批判"和"内部批判"两方面的基础上。外部批判是指对于西方当代艺术制度的挑战。之所以提出这种外部批判，是因为这种批判不仅是中国当代艺术的出路，而且随着这个过程的深入，它必将会为人类文化增添新的文化经验、知识资源和艺术问题，丰富人类艺术的当代性，并在本质上建立起人类平等对话的关系。同样，还应该重申当代中国艺术中的内部批判，即我们的艺术和学术研究必须重新回到中国社会之中。如果说中国当代艺术的文化批判的知识背景和理性价值是来自西方的话，那么，这里的批判还意味着从中国社会的实际状况出发，对我们在工作时使用的原则之"普遍性"和"真理性"保持警惕，对它们可能会导致的知识强权和文化压迫保持警惕，从而使艺术中的批判和那些旧式民族主义意识形态或者文化保守主义保持距离。

中国当代艺术的工作正面临着前所未有的复杂性，但这也正是它的精彩和魅力之所在。中国当代艺术必须坚持既对中国本身的社会问题发问，也对西方的文化选择权发问的双重质疑立场。关于前者的发问，不再是聚焦于党派政治、政治体制，而是将此目光扩展到个体的存在性问题上。而此时的个体存在性问题又是和西方的文化选择权以及诸如差异、多元、观看等问题相纠缠的。如果我们必须给当下中国当代艺术所承载的"批判性"做一个基本的描述的话，那么，我们可以将其表述为：对于西方中心主义和狭隘的意识形态化的警觉。

新批判的立场必须应该朝向这样一个方向发展——它不以意识形态的对抗为目的，玩弄各种策略，而是强调具体的生存环境和明确的身份意识。狭隘的民族主义和西方中心主义都使中国当代艺术的重点落在了"中国"上，而被伪装的新形式主义观点则将重点落在了"艺术"上，试图通过对于语言谱系的研究获得艺术的发展。事实上，在全球化的背景下，两者都很难导致平等的对话关系和价值立足点。或许我们只有同时将"中国""当代""艺术"三个词放在一起考察，才能推导出我们的立足点，中国的当代、当代的中国、中国的艺术和当代的艺术，这些不同搭配关系使得我们必然要将样式的平民化、趣味的民主化、语言的多元化和交流的社会化，作为新世纪中国艺术创造和研究的基本价值取向，以使中国当代艺术重返中国社会。

（原文发表于《美术研究》2000年第8期）

图 8 岳敏君，《处决》，布面油彩，1996年

图 9 俸正杰，《浪漫旅程 NO.26》，布面油彩，1999年

B

边霄萌（1992—）

生于北京。
2011年毕业于中央美术学院附中。
2016年毕业于中央美术学院雕塑系。

C

陈文骥（1954—）

生于上海。
1978年毕业于中央美术学院版画系，后留校任教。
曾任中央美术学院民间美术系连环画教研室主任、壁画系
主任。

陈琦（1963—）

生于湖北武汉。
2006年毕业于南京艺术学院，获博士学位。
现任教于中央美术学院版画系。

蔡锦（1965—）

生于安徽屯溪。
1991年毕业于中央美术学院油画系。
现任教于天津美术学院。

曹晖（1968—）

生于云南昆明。
2000年毕业于中央美术学院，获硕士学位。
2014年毕业于中央美术学院，获博士学位。
现任教于中央美术学院雕塑系。

崔岫闻（1970—）

生于黑龙江哈尔滨。
1996年毕业于中央美术学院油画系，获硕士学位。

蔡志松（1972—）

生于辽宁沈阳。
1997年毕业于中央美术学院雕塑系，后留校任教。
2001年毕业于中央美术学院雕塑系，获硕士学位。
现任教于中央美术学院雕塑系。

曹斐（1978—）

生于广东广州。
2001年毕业于广州美术学院装饰艺术设计系。

蔡磊（1983—）

生于吉林长春。
2009年毕业于中央美术学院雕塑系。
2015年毕业于中央美术学院雕塑系，获硕士学位。

陈皎（1983—）

生于四川成都。
2006年毕业于四川美术学院油画系。
2009年毕业于四川美术学院油画系，获硕士学位。

程鹏（1987—）

生于山东曲阜。
2012年毕业于中央美术学院，获硕士学位。

崔彦斌（1992—）

生于黑龙江大兴安岭。
2015年毕业于中央美术学院实验艺术学院。

D

邓华（1979—）

生于山西大同。
2012年参加中央美术学院美术馆主办的"首届CAFAM未
来展：亚现象·中国青年艺术生态报告'"。

F

方力钧（1963—）

生于河北邯郸。
1989年毕业于中央美术学院版画系。

冯梦波（1966—）

生于北京。
1991年毕业于中央美术学院版画系。
现为中央美术学院设计学院客座教授。

傅真（1979—）

生于辽宁大连。
2012年参加中央美术学院美术馆主办的"首届CAFAM未
来展：亚现象·中国青年艺术生态报告'"。

G

高蓉（1986—）

生于内蒙古杭锦后旗。
2010年毕业于中央美术学院雕塑系。

H

洪浩（1965—）

生于北京。
1985年毕业于中央美术学院附中。
1989年毕业于中央美术学院版画系。

黄文亚（1974—）

生于湖南韶山。
2002年毕业于中央美术学院美术学系。
2015年毕业于中央美术学院实验艺术学院，获硕士学位。

黄镇（1979—）

生于福建莆田。
2010年毕业于中央美术学院雕塑系。
2016年毕业于中央美术学院雕塑系，获硕士学位。
现任教于中央美术学院雕塑系。

J

江大海（1949—）

生于江苏南京。
1986年毕业于中央美术学院油画系，获硕士学位。
曾任教于中央美术学院。

姜杰（1965—）

生于北京。
1991年毕业于中央美术学院雕塑系。
现任教于中央美术学院雕塑系，为中央美术学院学术委员
会委员。

鞠婷（1983—）

生于山东潍坊。
2007年毕业于中央美术学院版画系。
2013年毕业于中央美术学院版画系，获硕士学位。

九口走召（1988—）

生于湖北荆州。
2015年参加中央美术学院美术馆主办的"第二届CAFAM
未来展：青年艺术的全息扫描"。

焦朦（1989—）

生于黑龙江。
2010年毕业于中央美术学院实验艺术。
2014年毕业于中央美术学院实验艺术系，获硕士学位。

K

康剑飞（1973—）

生于天津。
1997年毕业于中央美术学院版画系。
2000年毕业于中央美术学院版画系，获硕士学位。
现任教于中央美术学院版画系。

孔希（1981—）

生于山东曲阜。
2013年毕业于中央美术学院，获硕士学位。

L

吕胜中（1952—）

生于山东平度。
1987年毕业于中央美术学院，获硕士学位。
2015年至2016年任中央美术学院实验艺术学院院长。
现任教于中央美术学院雕塑系，为中央美术学院学术委员会委员。

刘庆和（1961—）

生于天津。
1987年毕业于中央美术学院民间美术系。
1989年毕业于中央美术学院中国画学院，获硕士学位。
现任教于中央美术学院中国画学院。

吕品昌（1962—）

生于江西上饶。
1988年毕业于中国美术学院雕塑系，获硕士学位。
现任教于中央美术学院雕塑系，为雕塑系主任。。

李纲（1962—）

生于广东普宁。
结业于广州美术学院国画研究生班。
现任职于中央美术学院美术馆。

刘小东（1963—）

生于辽宁锦州。

1984年毕业于中央美术学院附中。
1988年毕业于中央美术学院油画系。
1995年毕业于中央美术学院油画系，获硕士学位。
现任教于中央美术学院油画系，为中央美术学院学术委员会副主任。

林一林（1964—）

生于广东广州。
1987年毕业于广州美术学院雕塑系。
现为中央美术学院实验艺术学院客座教授。

刘刚（1965—）

生于安徽六安。
1995年毕业于中央美术学院油画系，获硕士学位。
现任教于中央美术学院油画系。

李枪（1966—）

生于江苏东海。
1993年毕业于江苏教育学院。
2016年参加中央美术学院美术馆主办的"第三届CAFAM双年展：空间协商·没想到你是这样的"。

李洪波（1968—）

生于吉林。
2001年毕业于中央美术学院民间美术系。
2010年毕业于中央美术学院实验艺术系，获硕士学位。

刘文涛（1973—）

生于山东青岛。
1997年毕业于中央美术学院版画系。
现任教于中央美术学院城市设计学院。

李松松（1973—）

生于北京。
1996年毕业于中央美术学院油画系。

卢征远（1982—）

生于辽宁大连。
2006年毕业于中央美术学院雕塑系。
2009年毕业于中央美术学院雕塑系，获硕士学位，现任教于中央美术学院。

罗超琼（1991—）

生于四川通江。
2014年毕业于四川美术学院。
2015年参加中央美术学院美术馆主办的"第二届CAFAM未来展：创客创客·中国青年艺术的现实表征"。

M

马刚（1956—）

生于四川成都。
1982年毕业于中央美术学院版画系，获学士学位。
1991—1993年赴法国Aix美术学院、国立装饰艺术学院访问。
曾任教于中央美术学院版画系和设计学院。
曾担任中央美术学院设计学院副院长。
现为中央美术学院学术委员会委员。

孟禄丁（1962—）

生于河北保定。
1983年毕业于中央美术学院附中。
1987年毕业于中央美术学院油画系。
现任教于中央美术学院油画系。

缪晓春（1964—）

生于江苏无锡。
1989年毕业于中央美术学院，获硕士学位。
现任教于中央美术学院摄影与数码媒体工作室。

P

潘公凯（1947—）

生于浙江宁海。
1978年在浙江美术学院国画系进修。
2001年至2014年任中央美术学院院长。
现任教于中央美术学院。

彭禹（1973—）

生于黑龙江。
1994年毕业于中央美术学院附中。
1998年毕业于中央美术学院油画系。

彭湘（1979—）

生于江西新余。
2014年毕业于中央美术学院实验艺术学院，获硕士学位。

裴丽（1985—）

生于江苏常州。
2016年毕业于中央美术学院实验艺术学院，获博士学位。

潘琳（1986—）

生于北京。
2005年毕业于中央美术学院附中。
2010年毕业于中央美术学院油画系。
2014年毕业于中央美术学院油画系，获硕士学位。

Q

邱振中（1947—）

生于江西南昌。
1981年毕业于浙江美术学院。
现任教于中央美术学院中国画学院，为书法与绘画比较研究中心主任。

强勇（1969—）

生于山东。
1999年毕业于日本东京都武藏野美术大学院工艺工业设计专业，获硕士学位。
现任教于中央美术学院设计学院。

邱志杰（1969—）

生于福建漳州。
1992年毕业于浙江美术学院版画系。
现任教于中央美术学院实验艺术学院，为实验艺术学院院长。

瞿广慈（1969—）

生于上海。
1994年毕业于中央美术学院雕塑系。
1997年毕业于中央美术学院雕塑系，获硕士学位。

琴嘎（1971—）

生于内蒙古。
1991年毕业于中央美术学院附中。
1997年毕业于中央美术学院雕塑系。

祁震（1976—）

生于天津。
2014年毕业于中央美术学院实验艺术系，获博士学位。
现任教于中央美术学院实验艺术学院。

仇晓飞（1977—）

生于黑龙江哈尔滨。
2002年毕业于中央美术学院油画系。

R

任日（1984—）

生于黑龙江哈尔滨。
2014年毕业于中央美术学院造型艺术研究所，获博士学位。

S

隋建国（1956—）

生于山东青岛。
1989年毕业于中央美术学院雕塑系，获硕士学位。
现任教于中央美术学院雕塑系，为中央美术学院学术委员会副主任、雕塑系主任。

苏新平（1960—）

生于内蒙古集宁。
1988年毕业于中央美术学院版画系，获硕士学位。
曾任中央美术学院版画系主任、造型学院院长。
现任教于中央美术学院版画系，为中央美术学院副院长、学术委员会委员。

宋冬（1966—）

出生于北京，
1989年毕业于首都师范大学美术系。
现为中央美术学院实验艺术学院客座教授。

孙原（1972—）

生于北京。
1991年毕业于中央美术学院附中。
1995年毕业于中央美术学院油画系。

石玩玩（1981—）

生于江苏南通。
2016年毕业于中央美术学院雕塑系，获硕士学位。

苏雅娜（1988—）

生于内蒙古呼和浩特。
2014年毕业于中央美术学院雕塑系。
2017年毕业于中央美术学院雕塑系，获硕士学位。
2017年至今就读于中央美术学院，博士研究生。

T

谭平（1960—）

生于河北承德。
1984年毕业于中央美术学院版画系。
2003年至2014年任中央美术学院副院长。

唐晖（1968—）

生于湖北武汉。
1991年毕业于中央美术学院壁画系。
现任中央美术学院壁画系主任。

田晓磊（1982—）

生于北京。
2007年毕业于中央美术学院数码媒体专业。

W

王璜生（1956—）

生于广东汕头。
2006年毕业于南京艺术学院，获博士学位。
2009年至2017年任中央美术学院美术馆馆长。
现任教于中央美术学院，为中央美术学院学术委员会委员。

王春犁（1957—）

生于山东烟台。
1982年毕业于中央美术学院版画系。
1988年毕业于中央美术学院版画系，获硕士学位。

王华祥（1962—）

生于贵州清镇。
1988年毕业于中央美术学院版画系。
现任教于中央美术学院版画系，为版画系主任。

王玉平（1962—）

生于北京。
1989年毕业于中央美术学院油画系。
现任教于中央美术学院油画系。

王中（1963—）

生于北京。
1988年毕业于中央美术学院雕塑系。
现任教于中央美术学院，为中央美术学院委员会委员、城市设计学院院长。

王友身（1964—）

生于北京。
1984年毕业于中央美术学院附中。
1988年毕业于中央美术学院民间美术系。

翁云鹏（1964—）

生于江西景德镇。
2000年毕业于中央美术学院油画系。
现任教于中国青年政治学院。

王庆松（1966—）

生于湖北沙市。
1991年毕业于四川美术学院油画系。
2013年参加中央美术学院美术馆主办的"首届北京国际摄影双年展：灵光与后灵光"、2015年"陌生的亚洲：第二届北京国际摄影双年展"。

武艺（1966—）

生于吉林长春。
1989年毕业于中央美术学院国画系。
1993年毕业于中央美术学院国画系，获硕士学位。
现任教于中央美术学院壁画系，为第四工作室主任。

武宏（1970—）

生于山西大同。
1999年毕业于中央美术学院版画系。
2004年毕业于中央美术学院版画系，获硕士学位。
2011年毕业于中央美术学院造型艺术研究所，获博士学位。
现任教于中央美术学院版画系。

王宁德（1972—）

生于辽宁宽甸。
1995年毕业于鲁迅美术学院摄影。
2013年参加中央美术学院美术馆主办的"首届北京国际摄影双年展：灵光与后灵光"。

吴啸海（1972—）

生于湖南浏阳。
1997年毕业于中央美术学院壁画系。
2003年毕业于中央美术学院壁画系，获硕士学位。
现任教于中央美术学院壁画系。

韦嘉（1975—）

生于四川。
1999年毕业于中央美术学院版画系。
现任教于四川美术学院版画系。

王光乐（1976—）

生于福建松溪。
2000年毕业于中央美术学院油画系。

王郁洋（1979—）

生于黑龙江哈尔滨。
2000年毕业于中央美术学院附中。
2008年毕业于中央美术学院油画系，获硕士学位。
现任教于中央美术学院实验艺术学院。

吴帆（1979—）

生于湖南长沙。
2005年毕业于中央美术学院设计学院。
现任教于中央美术学院设计学院。

邬建安（1980—）

生于北京。
2005年毕业于中央美术学院，获硕士学位。
现任教于中央美术学院实验艺术学院，为实验艺术学院党委书记。

王薇（1981—）

生于内蒙古。
2012年毕业于中央美术学院油画系，获硕士学位。
2015年毕业于中央美术学院实验艺术学院，获博士学位。

伍伟（1981—）

生于河南郑州。
2012年毕业于中央美术学院实验艺术系，获硕士学位。

吴梦诗（1986—）

生于浙江温州。
2006年毕业于中央美术学院附中。
2010年毕业于中央美术学院版画系。
2013年毕业于中央美术学院版画系，获硕士学位。

X

徐冰（1955—）

生于重庆。
1981年毕业于中央美术学院版画系，后留校任教。
1987年毕业于中央美术学院版画系，获硕士学位。
2008年至2014年任中央美术学院副院长。
现任教于中央美术学院，为中央美术学院学术委员会主任。

夏小万（1959—）

生于北京。
1982年毕业于中央美术学院油画系。
现任教于中央戏剧学院舞台美术系。

向京（1968—）

生于北京。
1988年毕业于中央美术学院附中。
1995年毕业于中央美术学院雕塑系。

Y

袁运生（1937—）

生于江苏南通。
1962年毕业于中央美术学院油画系董希文工作室。
曾任中央美术学院学术委员会副主任、油画系第四工作室主任。

喻红（1966—）

生于北京。
1984年毕业于中央美术学院附中。
1988年毕业于中央美术学院油画系。
1996年毕业于中央美术学院油画系，获硕士学位。
现任教于中央美术学院油画系。

杨茂源（1966—）

生于辽宁大连。
1989年毕业于中央美术学院版画系。

杨宏伟（1968—）

生于天津。
2008年毕业于中央美术学院版画系，获硕士学位。
2014年毕业于中央美术学院版画系，获博士学位。
现任教于中央美术学院版画系。

尹朝阳（1970—）

生于河南南阳。
1996年毕业于中央美术学院版画系。
现工作生活于北京。

杨福东（1971—）

生于北京。
1991年毕业于中央美术学院附中。
1995年毕业于中国美术学院油画系。

袁元（1971—）

生于江苏南京。
1990年毕业于中央美术学院附中。
1994年毕业于中央美术学院油画系。
曾任教于中央美术学院壁画系，现任教于造型基础部。

彦风（1978—）

生于北京。
2015年毕业于中央美术学院设计学院，获博士学位。
现任教于中央美术学院设计学院，为国家数字媒体创新设计研究中心主任。

於飞（1978—）

生于北京。
1999年毕业于中央美术学院附中。
2003年毕业于中央美术学院油画系。
2007年毕业于中央美术学院实验艺术系，获硕士学位。

闫冰（1980—）

生于甘肃天水。
2007年毕业于中央美术学院油画系。

叶甫纳（1986—）

生于云南昆明。
2008年毕业于中央美术学院实验艺术系。
现任教于中央美术学院实验艺术学院。

杨松（1987—）

生于辽宁开原。
2008年毕业于中央美术学院附中。
2012年毕业于中央美术学院。

于瀛（1987—）

生于山东滕州。
2012年毕业于中央美术学院实验艺术系，获硕士学位。

叶秋森（1989—）

生于安徽淮南。
2012年毕业于中央美术学院实验艺术系。
2015年毕业于中央美术学院实验艺术学院，获硕士学位。

Z

张国龙（1957—）

生于辽宁沈阳。
1988年毕业于西安美术学院油画系，获硕士学位。
现任教于中央美术学院实验艺术学院。

展望（1962—）

生于北京。
1988年毕业于中央美术学院雕塑系。
现任教于中央美术学院雕塑系，为中央美术学院学术委员会委员。

张大力（1963—）

生于黑龙江哈尔滨。
1987年毕业于中央工艺美术学院。
2015年参加中央美术学院美术馆主办的"陌生的亚洲：第二届北京国际摄影双年展"。

朱加（1963—）

生于北京。
1988年毕业于中央美术学院油画系。

张方白（1965—）

生于湖南衡阳。
1991年毕业于中央美术学院油画系。
1997年毕业于中央美术学院美术史系，获硕士学位。
2002年就读于中央美术学院油画系，博士研究生。
现任教于北京青年政治学院。

章燕紫（1967—）

生于江苏镇江。
2007年毕业于中央美术学院，获硕士学位。
现任职于中央美术学院艺讯网。

张伟（1968—）

生于山西太原。
1988年毕业于中央美术学院附中，同年考入中央美术学院雕塑系。
现任教于中央美术学院雕塑系。

张小涛（1970—）

生于重庆合川。
2016年毕业于中央美术学院，获博士学位。
现任教于四川美术学院新媒体艺术系。

张春旸（1975—）

生于吉林。
2004年毕业于中央美术学院油画系，获硕士学位。
2004年至2009年任教于中央美术学院油画系。

周海苏（1981—）

生于陕西西安。
2012年毕业于中央美术学院雕塑系，获硕士学位。

郑敏（1982—）

生于湖南。
2013年毕业于中央美术学院，获硕士学位。

占研（1984—）

生于湖北黄石。
2013年毕业于广州美术学院雕塑系，获硕士学位。
2012年参加中央美术学院美术馆主办的"首届CAFAM未来展：亚现象·中国青年艺术生态报告"。

张文超（1985—）

生于北京。
2008年毕业于中央美术学院数码媒体工作室。
2014年毕业于中央美术学院版画系，获硕士学位。

张一凡（1985—）

生于江苏徐州。
2012年毕业于中央美术学院，获硕士学位。

张怀儒（1991—）

生于浙江温州。
2011年毕业于中央美术学院附中。
2015年毕业于中央美术学院实验艺术学院。
现就读于中央美术学院实验艺术学院，硕士研究生。

相关研究作者简介

巫鸿（1945—）

生于北京。
1968年毕业于中央美术学院美术史系。
1980年毕业于中央美术学院美术史系，获硕士学位。
现任教于美国芝加哥大学。

费大为（1954—）

生于上海。
1985年毕业于中央美术学院美术史系。
曾任《美术研究》杂志编辑、北京尤伦斯艺术中心馆长。
现为独立策展人和批评家。

朱青生（1957—）

生于江苏镇江。
1985年毕业于中央美术学院美术史系，获硕士学位。
现任教于北京大学。

侯瀚如（1963—）

生于广东广州。
1985年毕业于中央美术学院。
1988年毕业于中央美术学院，获硕士学位。
现任意大利国立二十一世纪当代艺术博物馆（MAXXI）总监。

皮力（1974—）

生于湖北武汉。
1996年毕业于中央美术学院美术史系。
2000年毕业于中央美术学院美术史系，获硕士学位，后留校任教。
2010年毕业于中央美术学院美术史系，获博士学位。
现任香港 M+ 视觉文化博物馆高级策展人。

X

Y

Z